U0138353

史物叢刊 41

時空落子
—博物館展示設計實務—
The Practice of Museum Display Design

郭長江　著

國立歷史博物館
National Museum Of History

館 長 序
展覽設計與空間操作

　　玩圍棋的人都知道，棋盤上的棋子是依賴「氣」來生存的。無論吃子、打劫、作活、圍地，贏得勝利的方法是困住對方的「氣」數或活絡自己的「氣」數。棋盤上的空間是有限的，「氣」數卻是無限的。在三百六十一個交差點中，如何取得優勢，端看下棋者的運籌帷幄。這個道理和展覽空間的設計非常類似。在有限的物理空間中如何營造出讓展品相得益彰的展覽空間，需要如棋士般細膩的心思、敏銳的考察、理性感性兼具的思維和全面的觀照能力。而這些種種的理論上的陳述還需要一個關鍵性的因素，那就是實踐。國內博物館學在近幾年來逐漸受到重視，學院裡關於博物館學的論述也愈來愈豐富。可惜的是，岸上學游泳的討論方式往往得出不著邊際、隔靴搔癢的結果。以筆者數十年來從事博物館行政的經驗顯示，理論（特別是外來理論）固然能有效的做為博物館人的參考架構，然而因時空的不同、文化的差異、價值觀的分殊，因時因地制宜的機動性更讓原初的理論內化為更有實證與辨證性的「戰友」。這種實戰經驗是珍貴的，博物館內的同仁無時無刻都在面對各式各樣意想不到的困難，並找出方法加以克服。當觀眾享受這些展覽的成果時，很少會注意到每一個細節的

呈現往往都是同仁們嘔心瀝血的結晶。當然，我們並不以此爲滿足，每一場展覽都有改進的空間。我經常鼓勵同仁們要從研究的角度改善促進展覽的效能。這就是行動研究。行動研究是要讓當事人從批判的角度思考自己實作上的種種問題，深化實踐的層次。因此，每一個展覽籌備的動作都是難得的學習機會，行動者成爲自己成長的發電機：典藏組研究典藏現象，不是儲藏組；展覽組思考展覽議題，不是掛畫組；推教組從事博物館教育的功能深化，不是解說組；研究組開發新的研究領域與成果，不是文書組。這些珍貴的實務成果日後將成爲博物館學重要的資源。每一個博物館人將有可能提升爲博物館學人；國立歷史博物館每一位工作同仁都有可能成爲博物館的研究者。果若如此，在展覽與學術上，國立歷史博物館將扮演更重要的角色。

郭長江先生自民國八十四年服務於本館，專責展場設計。八年來歷經大大小小的展覽有近三百場之多，所面對的問題形形色色。時間的壓力、空間的不足等都在他的巧思下迎刃而解。作爲展覽過程中最後一站的守門員，他像營造展示空間的魔術師，將本館先天不足的條件轉化爲圍棋裡的「眼」與「氣」，創造一場場展覽空間的視覺饗宴。他研究展覽的特色，琢磨展品和環境的關係，掌握展品的精神有時還得組織與梳理策展人抽象的想法。在忙碌之餘，他更將這些經驗記錄與發表出來，

殊爲難得。這些活生生的實踐行動與反思，不僅對他個
人是項成就，對其他有興趣於展示空間設計的人來說，
也是彌足珍貴的。若進一步對照該場的展覽圖錄，讀者
將會體會到郭先生如何化空間爲神奇。沒有蹈天踏地、
不著邊際的大論述，如果有理論架構的形成，也都是在
實踐中蘊釀而成，非常實在與實用值得博物館學的愛好
者與修習者參考。筆者忝爲國立歷史博物館的大家長，
非常樂見也鼓勵郭先生有這樣的自我期許與成績。

國立歷史博物館館長　黃光男
中華民國九十二年七月二十五日

自　序

　　民國八十四年七月到國立歷史博物館任職，期間主要工作是展示設計的相關業務。八年來，大小展覽近三百場的實戰經驗與歷練，累積了一些心得。如今，在展示設計的實務呈現之餘，將設計理念與研究心得，轉化成文字、匯集成此一「時空落子─博物館展示設計實務」專文。隨著博物館在整個國家社會的教育功能地位日益提昇，博物館與民眾的互動關係也日趨頻繁緊密，而博物館展示設計的呈現也相對地成為博物館營運上重要的一環。作為博物館展示設計人，肩負的責任也日益加重。秉持著為民服務的精神，在設計工作崗位上不論是實務上的呈現、或是理論上的研究探討，力求日日精進，期盼能為博物館這個家園盡一份棉薄的心力。

　　甫入博物館，長久以來從事藝術創作的背景，在設計業務方面的投入，主觀上以實務的呈現列為首要，在理論研究的探討上則顯得生疏怠慢。然而博物館除了典藏、展覽、推廣教育之外，其中很重要的功能是學術研究成果的展現。「沒有研究，則博物館就只能稱為陳列館；沒有研究，則展覽組就只能稱為掛畫組。」這是進入博物館之後，經常聽到館長不時地叮囑。猶憶八年前，進館之初，一見面館長劈頭就問：「來館作啥？」，回答

說：「作設計、及作畫。」，立即被糾正：「愛作研究！（台語）」。以一向從事藝術創作為專業背景的人，覺得專心設計及努力作畫，乃是天經地義、雄糾糾氣昂昂的回答；不意事情並非全如所願、更非完全依自我想像的方向進展，館長之言如雷貫耳，因此在八年來的歷練中，逐漸調整自我方向與步伐，希望能夠跟得上這班博物館現代化的營運列車。

　　進館之前，未曾發表過學術論文，在設計創作之餘要叩學術研究之門，心中誠惶誠恐。幸好這期間，館長先後安排了巴東先生、吳國淳博士以及館外專家學者前來作專題講座，講述論文寫作及研究方法等相關議題，並請研究組編譯小組召集人蘇啟明博士，就「論文寫作及研究方法」這一專題撰稿出版實用手冊，供同仁參考。這對矇昧不明於學術之途的我，不啻仙人指路；能指引迷津，真是令人心存感激。有了概念之後，又從圖書館及坊間書店遍尋「論文寫作」、「研究方法」以及「方法論」等之相關書籍，努力研讀。拜科技之賜，乘網際網路之便，在資料與資訊的取得方面相當便捷快速，得以在短時間內全方位搜尋「博物館展示設計」相關書籍、著作、期刊論文、博碩士論文等等，詳加研讀。其中深獲我心者，甚至一讀再讀達七遍之多；詳讀相關著作之後，內心雖然還是「皮皮挫」，倒也踏實不少。

　　民國八十八年承辦行政院文化獎之展示設計業務，其中深受得獎人曹永和先生的苦學精神所感動。其治學歷程不以出身低微而退卻，一生戮力不懈，終於獲致非凡的學術成就。受其感召，遂靜心定力將自我的工作態度、方向與步伐作一適度的調整、規劃。使得設計業務與研究工作，可以並行不悖、齊頭並進，而相輔相成。

　　國立歷史博物館兩週一次的「南海讀書會」，由館長、副館長、各組室主管、館內研究人員輪流發表各人專業領域的研究心得，或請館外專家學者前來作專題講座。縱使講演議題與所學領域不盡然相合，也盡可能全程出席聆聽；即使未能獲得設計專業的啟迪，倒也能從演講者的「演出」體會其如何準備、如何詮釋、如何安排、以及如何組織其演講主題？學習是無所不在、無時不有的。

　　每年國立歷史博物館舉辦多次的國際學術研討會，邀集國際間相關領域的專家學者，前來發表專題論文，這也是難得的學習良機。側身其間，受其薰陶，自是受益匪淺。高雄國立科學工藝博物館連續兩年舉辦的「博物館展示規劃設計理論及實務研習」活動，會中請來國內外專家學者發表專題講座，並與國內從事博物館展示設計相關的博物館從業人員、國內外知名從事博物館展示設計的廠家，共同研討交流，獲得豐碩的專業資訊。

　　國立歷史博物館平均每五點五天出版一本專書，每年出版的質與量相當豐厚；相關研究論述足資參佐。多年來隨著業務需要，奉派出國考察，得以拓展視野、豐實知識，在在都是學習的好機會；只要觸鬚夠敏銳的話，學習是可以更為寬廣、更為深入的。

　　至於到底是先有設計才有研究、還是先有研究才有設計？這對於現代博物館展示設計的從業人員，是不易釐清的問題。在實務的操作與執行上，其實是兩者並存的現象；從做中學、也從學中做；邊學邊做、邊做邊學。研究可以作為設計之前的引導、也可以作為設計之後的反芻與省思，而設計可以是研究之後的具體呈現、也可以是研究之前的創造與觸發；不論程序先後，其最終目的總在於將博物館展示設計的領域，能經由理論研究的探討以及在實務的呈現上、相輔相成，以期達到盡善盡美的境地。

　　八年來，大小展覽近三百場的實戰經驗，這是具有相當份量的歷練。光以廣播人員標準唸稿，每分鐘一百八十個字而言；每一策展人只要前來商談十分鐘，則其言談就有一千八百字；若三百場展覽下來，與每一位策展人只要商談個十分鐘，則其言談總數就有五十四萬字之譜。更何況一場展覽的商談，要數十倍或數百倍於十分鐘，而每位策展人的言談速度又比標準廣播人要快，

其言談總數當不下於五百四十萬字，而超逾千萬。當然作展示設計其商談對象不止於策展人，而其工作內容也不僅止於商談；由此可見其工作量之龐大、與牽涉層面之寬廣。也唯有工作量如此龐大牽涉層面如此寬廣的工作歷練，才會有千錘百鍊、淬煉出精華的可能。

若與前述「五百四十萬字，而超逾千萬」相比較，則本書區區十二萬九千餘言，實在微不足道。這八年來，可以研究、探討與發諸於文的，實在太多太多了，真是無以形容其浩瀚難當於萬一，也更突顯出自我的不足與有限。唯其不足，也只有用最笨的方法，拿出當年苦練素描基本功的精神，逼自己一天寫五百字，剋日完工，不打折扣；縱有因事務繁忙或疏怠，也要隔日補齊。一週下來總有個三千五百字進帳，若以熟稔於文事的文字工作者，這區區三千五百字不過是一夜之工。但是勤能補拙，一個月下來則有一萬五千字的成績，作為一篇短文足矣。積沙成塔、涓滴成河，只要意志力夠強，一年下來則有十二篇文章的累積；可見「日積月累」的功效之大，目前仍朝著此目標前進。

本書承蒙國立歷史博物館館長黃光男博士，一再敦促與鼓勵才得以問世；又獲館長寫序以及為本著作之主標題「時空落子」命名，深感榮幸與備受鼓舞。館長對我在實務上的設計理念指引、現場施作的即時指正與示

範，以及在理論研究上的鞭策、論文寫作的指導與補充，讓我獲益良多、無以言謝。

同時也要感謝國立歷史博物館各級主管的指導與協助，以及同仁平日互切互磋、腦力激盪，使得本書的產生成為可能。其實本書是聚集史博館各方資源的綜合呈現，我只是扮演著代言角色而已。展覽組郭藤輝先生，平素與我在藝術創作的相互激勵與研討之餘，對於本書在研究架構與撰寫等方面，提供了精闢的見解、與寶貴的意見，在此特別申謝。感謝研究組編譯小組召集人蘇啟明博士，以及編輯羅桂英小姐為本書的出版所付出的辛勞，與校對小組的熱忱與細心補校，令本書更臻細緻完美。

大部分得重要獎項的獲獎人，上台發言臨了總要感謝家人；從來沒得過大獎的我，得獎落於人後，但感謝家人之情則從未稍減。首先要感謝家父以八十五歲高齡猶在澎湖縣立文化中心當義工，一生信守公誠勤僕、行善助人之精神，給予我敬業樂群、為民服務的感召，甘於全心投入博物館盡力工作。其次要感謝內人劉碧娥，三十年來作為全職的家庭義工；還帶薪返家，無怨無悔，不必打卡而必然在場地支持著家園。更重要的是，如果沒有她的支持與鼓勵，八年前也不可能放棄高薪，毅然投入博物館工作，以至於如今有本書的生成。熱愛栽植

花木的她，也把我當成花木來灌漑培育，只是能否開花結果，猶待日後觀察。是爲序。

郭長江

中華民國九十二年七月十四日

寫於台北　汗牛軒

目　次

緒論

　　隨著博物館在整個國家社會的教育功能地位日益提昇，博物館與民眾的互動關係也日趨頻繁緊密，而博物館展示設計的呈現也相對地隨之成為博物館營運上重要的一環。博物館（Museum）一詞延伸自Muse，象徵眾知識的聚集與展現。博物館本身具有高貴與創造的重要質素，其有益觀眾身心健康，且對民眾具有啟發性，是大眾作為終身學習的最佳場所。當博物館逐漸在大眾生活中佔有一定影響力之際，也意味著博物館這個眾知識聚集與展現的場所，所發揮之能量不容小覷。尤其近年來，台灣許多大專院校陸續成立博物館學相關科系或課程，更見做為藝術領域中一項專業學科的博物館學，在研究與發展上的必然性與迫切性。

一、研究動機與目的

　　在二十一世紀的今天，有更多博物館不斷嘗試突破既有的展覽概念，建立與觀眾更多樣化的溝通方法，期待更多的觀眾進入這座知識與藝術的殿堂。通常喜愛上博物館的民眾，大多是希望能主宰自己的教育，尋找靈感，塑造環境，企圖選擇一種生活方式，擴展工作與視野的人士。博物館如何滿足觀眾的需求，善盡「為民服

務」的理念與作為，在展示設計上如何調整創作理念與表現手法，成為營運上刻不容緩的議題。展覽業務是博物館的主要功能呈現之一，而「展示設計」則是在展覽業務中整體傳達上重要的一環。步入新的世紀，隨著社會急遽變遷、觀眾多元需求，博物館營運也面臨新的挑戰，而「展示設計」方面的提昇，亦自有其迫切性。設計的要義首重「創新」，不論是觀念上、理念上、功能上、美學上、技術上、材料運用上等等面向，只要是一有突破、創新，其創意都是值得喝采與讚賞。環視全球，舉凡歐美等先進國家，莫不以博物館結合觀光成為一項重要的文化產業。其所投入的人力、物力、時間與心力數倍於以往，其所獲得的有形與無形報償也相對地豐碩。時勢所趨，國內博物館也正急起直追、迎頭趕上。近年來無論在博物館的數量、營運策略、活動力上都有蓬勃的發展。整體在觀念及實務上也都有長足的成長。而如何在日新月異的展示設計領域裡精益求精、尋求突破，為觀眾提供最好的服務，成為本研究探討的宗旨。

　　筆者於民國八十四年七月到國立歷史博物館任職，期間主要工作是展示設計的相關業務。身為博物館展示設計人，為達精益求精，在國內博物館正朝向更專業化的趨勢下，能夠在從事展示設計的實務之餘，就博物館「展示設計」的專業領域上作較深入的探討，希望可以達到自我充實與自我提昇的目的。也願能拋磚引玉

地激起此間專業研究的興趣，一起來充實專業設計的資料庫共享實務經驗，以期爲博物館這個大家園提出貢獻，同時也爲民眾提供更貼切精緻的服務。

二、文獻的蒐集探討

　　爲求論文寫作及研究方法之嚴謹，從國立歷史博物館巴東先生、吳國淳博士以及館外專家學者的專題講座，其講述論文寫作及研究方法等相關議題之中；以及研究組編譯小組召集人蘇啓明博士，就「論文寫作及研究方法」這一專題所撰稿出版的實用手冊之中，詳加聆聽與研讀。有了概念之後，又從圖書館及坊間書店遍尋「論文寫作」、「研究方法」以及「方法論」等之相關書籍，努力研讀。

　　拜科技之賜，乘網際網路之便，在資料與資訊的取得方面相當便捷快速，得以在短時間內全方位搜尋「博物館展示設計」的相關書籍、著作、期刊論文、博碩士論文等等，詳加研讀。一方面作爲研究工作的基礎，另一方面也作爲展示設計實務的印證。

　　史博館兩週一次的「南海讀書會」，由館長、副館長、各組室主管、館內研究人員輪流發表專業研究心得，或請館外專家學者前來作專題講座。縱使講演議題與所學領域不盡然相合，也盡可能全程出席聆聽；從講

者的「演出」體會其如何準備、如何詮釋、如何安排、以及如何組織其演講主題等之要領；學習是無所不在、無時不有的。每年史博館舉辦多次的國際學術研討會，邀集國際間相關領域的專家學者，前來發表專題論文，這也是難得的學習良機，側身其間，受其薰陶，自是受益匪淺。史博館平均每五點五天出版一本專書，每年出版的質與量相當豐厚；相關研究論述足資參佐。多年來隨著業務需要，奉派出國考察，得以拓展視野、豐實知識，亦都是學習的好機會；只要觸鬚夠敏銳，學習是可以更為寬廣、更為深入的。

高雄國立科學工藝博物館連續兩年舉辦的「博物館展示規劃設計理論及實務研習」活動，會中請來國內外專家學者發表專題講座，並與國內從事博物館展示設計相關的博物館從業人員、國內外知名從事博物館展示設計的廠家，共同研討交流，獲得豐碩的專業資訊。

總之，本書在資料的蒐集、文獻的探討上，其途徑與來源主要是經由：史博館的各項資源、從圖書館及坊間書店遍尋、乘網際網路之便全方位搜尋與參加專業研習等四個方向。

在詳讀過的相關文獻中，於理論與實務的探討研究方面，「博物館學」則遠多於「展示」；「博物館展示」也遠多於「展示設計」；至於「博物館展示設計」的領域，則更是付之闕如。

三、研究範圍與研究方法

　　本書為一實務性的研究紀錄，完全針對「博物館展示設計」的領域。係以國立歷史博物館的展示設計實際案例為研究內容，擷取案例的期間是從民國八十四年至九十二年。本書所探討的內容，界定在博物館的「特展」範圍，不完全及於「常設展」。而且是鎖定在具人文色彩、歷史類別、藝術類別的博物館，至於科技類別、生物類別的博物館則不在本研究討論範圍之列。筆者身為國立歷史博物館的展示設計人，八年來經由大小展覽近三百場的實戰經驗與歷練，將累積下來的設計理念與研究心得，轉化成文字而匯集為本書。

　　本書採取的研究方法，是從一個博物館展示設計者的立場，將其所完成的實際案例中，提出該案例之設計理念、過程與成果，依文獻歸納演繹、實驗美學觀點、以及經驗實證等等角度逐一探討印證。其中有的論述是針對實際展示案例的實務性歸納演繹、與實際應用呈現的闡述，可以獲致設計實務上與理論上的相互印證。有些是以「視覺導覽」的論述方式，將展示設計呈現作一陳述，並挑出其中數項特點，就理念上、功能上、美學上的角度加以闡明。有的論述就「展示設計理念與實證」之範圍內，針對展示設計的呈現與觀眾互動上、與展覽業務運作上，進行觀察檢討與修正。並紀錄其過程，同

時依實驗美學觀點及經驗實證法則作深入的探討。

四、研究架構與撰寫

　　本書是以實際的展覽之展示設計為研究題材，從中探討展示設計的相關問題，整書的架構乃於緒論之後，分為八章：

　　第一章論及博物館展示特性，試圖經由文獻及理論的探索，作為博物館展示的意涵與領域、展示實務與展示作業、展示設計原理與管理等學理上之基礎，作為展示設計人，在從事博物館展示設計工作時的基本功夫與實務上之驗證。內容有：展示的意涵與領域、博物館的類型、展示理念與手法的變遷、展示概說、博物館展示形式、展示設備、展示實務與展示作業、展示設計原理、展示設計管理，等九個闡述子題。

　　第二章論及讓色彩代言—從三個案例見證博物館展示設計的另一可能，試圖經由這三個案例的實務性歸納演繹與實際應用呈現，表達「色彩」是如何在博物館展示設計中擔負代言角色，同時也為博物館展示設計的形式與手法，提出另一可能、可行的途徑。分別由經濟上、風格上、施作時間上、功能上以及創意上等的考量，並斟酌目的性與功能性的需求，闡明如何大力重用色彩，將色彩力推至最顯赫的位置，以之做為解決展示設

計方案的主角。同時只要能夠賦予色彩以明確的任務、充分發揮色彩機能、善於色彩運作，則展示設計人便可大膽讓色彩在整個展覽的展示設計上，扮演一個出色的「代言角色」。展示設計人依其設計理念，能夠將色彩力推至最突出的位置，尤其是在經費預算有限、籌備及施作時間緊迫的情況下，有效地彰顯色彩在視覺傳達的重要功能，以色彩做為解決展示設計方案的主角，發展出博物館展示設計的另一可能，從理論上及實務上都是可資研討與付諸實現。主要論述：重用色彩的緣由、如何讓色彩扮演代言的角色、讓色彩代言的實證，並以「印度古文明·藝術特展」、「日本人形藝術特展」、「瑰寶重現－輝縣琉璃閣甲乙墓研究展」，三個案例作為研究標本以求取色彩代言的實證。

　　第三章以整體感的設計—「小有洞天－鼻煙壺特展」的形塑為題，論述一個整體感的設計，是如何被形塑與建構。本章的論點，乃經由透過對展示設計的「部分與整體的認知」有充分的體悟，再從「一個展覽的整體感」著手；並了解中國鼻煙壺的造型特性、功能屬性、以及其衍生出來的藝術價值。而醞釀出「中國風的」、「精巧細緻的」、「時尚流行風的」、「珍玩有品味的」、「文雅具高格調的」等的設計元素，達成「江南遊園」整體感的氛圍塑造。因此本章要闡述的主要有：展品的造型特性分析、展示的先決問題與認知、對鼻煙壺的認

識、江南遊園氛圍的塑造、內容與形式的關聯、細膩的呈現。

第四章 CIS 與情境模擬的體現—建構「馬雅‧MAYA—叢林之謎展」，論述一個展示設計理念，是如何經由構思、建構與體現而成。一個展覽的總體呈現，主要在於理念的清晰凝塑、功能的周詳考量、美學的完整詮釋。本章主要內容有：戶外入口區的形塑、展場內空間規劃、對該設計案的檢討與評估，及整個展覽的「CIS的計劃」、以及對本案的「檢討與評估」。

第五章論及觀眾與展覽情境之間的磨合—「文明曙光—美索不達米亞：羅浮宮兩河流域珍藏展」的探討，論述重點：不論是具有顯性突出的效益、或是具有隱性潛藏的效益，著手於「觀眾與展覽情境之磨合」這一方面的探討，對博物館的營運自有其重要性與必要性；因此一個展覽開展後的觀察檢討與修正成為本章的著墨主軸。本章從「觀眾的反應」、「現場運作上的需求」、以及「未能事前預料到的突發狀況」等角度切入，依實際觀察檢討以致於「需立即修正者」的因應措施，以及觀察檢討而「未立即修正者」的考量因素，等等面向加以探討闡明。並佐以國立歷史博物館策劃於民國九十年三月二十四日展出的「文明曙光—美索不達米亞：羅浮宮兩河流域珍藏展」作為實例，在開展後一個月期間，就「展示設計理念與實證」這一範圍內，在其與觀眾互動

上、與展覽業務運作上，進行觀察檢討與修正。經由實務上的一再砥礪淬煉，終能求得最適合本館、本土、當時、當地的解決途徑。

第六章對空間的思維—「牆」特展之實證，該特展是國立歷史博物館在千禧年特別規劃推出的重點展項之一，歷經三年的籌畫，從主題構思創建，到展品主導研擬、商借、製作，都是經過周詳縝密的計劃與執行。因而在展場空間整體規劃與展示設計上，亦較一般展覽更具特別的考量與思維。從一個設計者的立場依文獻歸納演繹、實驗美學觀點、以及經驗實證等等角度來闡明整體空間規劃及展示設計理念、作爲記錄筆者一項工作上的心路歷程，亦可補述實務呈現上之不足。故本章著手的論點主要有：展覽性質、主題呈現、展示理念的具體化、展品內容、展示的內容與形式之統一、展場空間配置、單元分區規劃與展示方式、材料的運用、展示設計之要素。

第七章書法展特有的氛圍—看「臺靜農書畫紀念展」的展出形式，論述如何建構一個書法展覽的特有展示氛圍。書法展覽，從展示的形式與視覺效果的角度來看，是一項難度頗高的展出。基本上書法作品，傳統以降其本身是以字體造型取勝，沒有繽紛的色彩，亦不具任何自然形象的描繪或暗示。整個展場的呈現易流於俗套與單調。史博館於民國九十年十月二十五日推出的

「臺靜農書畫紀念展」，不論是單元區分、作品形式與裝裱型式、展出型式、以及特別考量，均呈現出該展多樣變化與高雅細緻的氛圍。故本章乃針對單元區分、作品與裝裱、展出形式、特殊作品的呈現，等作闡述。

　　第八章論及「博物館展示設計的趨勢」，本章闡述「如何讓觀眾得到最佳的服務」的信念今後將會是博物館營運思維上的聖杯，也將是博物館存在於這個社會上的價值之一。今後透過各種類型的管道，關注於觀眾對博物館的針砭與期許，並更加敬慎警勵，會成為博物館的主要課題。每一次改革都將不斷地衝撞著博物館的資源臨界，也時時考驗著觀眾來博物館參觀的習慣與認知。博物館深信唯有透過「有價值的服務」才能發揮博物館真正的功能。博物館展示設計的走向，隨著博物館營運方針的調整，亦將朝著「為民服務」的目標作展示思維的考量，與展示理念的依歸。故設計人除了以個人感性的自由思想，來從事展示設計工作外，也必須加強理性的求真精神與思考架構進行藝術、文化與科學的全方位探索，並以「分析、綜合、評估的系統方法」為經，以「參觀民眾的心理與行為學為考慮的主要重點」為緯，來解決展示設計的體質上問題，並重新定位博物館展示設計的新形態。本章著重在將服務觀念導入展示設計、展示設計的新思維與使命以及全觀能力的重返等。

　　總之，經由博物館展示特性的研究與了解，再將其

印證於實際案例，透過讓色彩代言、整體感的設計、展示設計理念的體現、觀眾與展場之修正、對空間的思維、書法展特有的氛圍，等六個研究議題、與六個實際案例的相互印證，有助於將色彩、整體感、展示設計理念、觀眾與展場、空間思維、書法展特有氛圍，等等展示設計的議題，作深入的探索。並且作為驗證展示設計人能透過這些展示設計的議題，探索與思維展示設計的途徑，建構出博物館展示形式與設計手法的多元可能。至於對博物館展示設計趨勢的探索，則提出了一個對博物館展示設計未來走向的可能與省思。

　　本書以筆者作為國立歷史博物館的展示設計人，將八年來的實戰經驗與考察國外博物館展示設計的心得，從文獻歸納演繹、實驗美學觀點、以及經驗實證法則等角度逐一探討，從實務呈現與理論探討的交互印證，試圖完整而有系統地作一整理與論述呈現。

第一章

博物館展示特性

　　從事博物館展示設計,有必要針對博物館展示特性作一探討。能夠了解博物館展示特性,則從事博物館展示設計作業將更具有明確的方向、具體的計劃與有效的步驟。本章擬就展示的意涵與領域、博物館的類型、展示概說、展示理念與手法的變遷、博物館展示形式、展示設備、展示實務與展示作業、展示設計原理以及展示設計管理等議題,逐一闡明。

一、展示的意涵與領域

　　就展示的意涵而言,展示二字,從中文的字義上「展」這個字有著打開、由封閉的狀態綻放開來的意思,而台語的「展」這個字是具有誇示的意涵,說某人很愛「展」,即是說某人很愛「現」;至於「示」這個字則有告訴人家、明明白白地表露的意涵。展示就是把原本封閉的事物,打開來告訴人家。而英文在展示方面的相關字彙,則有:

　　「DISPLAY」是指物品的陳列、展覽,含有靜態、被動的意味;「EXHIBIT」是積極的公開告示,主動揭發,引人注意;「SHOW」則有表演、秀、銷售,較具商業、誇張的意味;「REVEAL」則有揭露、顯示的意涵。

　　在大自然中,百花盛開、孔雀開屏、蝴蝶展翅、人體裝飾,在本質上均是一種展示。在人類的活動中,展

示實際上是一種溝通的手段與反覆思辨的行為，其背後往往存在著另一個目的。展示是以銷售、揭露、告知、教育等為目的，在特定的時空裡，將事務的資訊內容傳達給觀眾的一種手段或現象。

　　展示是博物館與參觀者之間的橋樑，博物館藉著生動活潑的展示手法，傳達正確的資訊，激發觀眾的學習興趣，使其獲得愉快且具知識性的參與經驗。博物館的展示更是藉著資訊與典藏品的整理排列，提供參觀者易於理解與鑑賞的環境，使其產生共鳴與感動，激發其想像力、創造力，進而提昇其精神文化生活。

　　現代社會工商業發達，藉助「展示」來進行各類促銷的活動日益增多；展示的領域相對地日漸擴張。

　　狹義上，其涵蓋面從經濟及教育的角度，可分為商業類展示與文教類展示。展示基本上需要舞台，如百貨公司櫥窗、商店的「銷售空間」；商展、展示中心的「宣傳空間」；遊樂場、渡假村的「娛樂空間」；博物館、科學中心的「教育空間」。廣義上，其涵蓋面從政治、文化等面向觀察，甚至可及於傳播展示、媒體展示、以及政績展示、競選活動展示、表演活動展示⋯等。

　　隨著社會變遷，尤其在資訊與科技的助長下，人類的活動日益蓬勃發展與多元擴張，相對地展示的領域也不斷地趨向多元。

二、博物館的類型

　　隨著社會文化、科學技術的發展，博物館的數量和種類越來越多。劃分博物館類型，主要依據博物館藏品、展出、教育活動的性質和特點；其次，是它的經費來源和服務對象。

　　從人類追求真善美的角度而言，博物館的類型基本上可分爲：美－藝術類，是思想感情的鑑賞。善－歷史類，是事實嚴格的陳述、解說，經驗的傳承。真－科學類，是原理應用的教育。外國博物館（主要是西方博物館），一般將博物館類型，劃分爲藝術博物館、歷史博物館、科學博物館和特殊博物館四類。

（一）藝術博物館

　　包括繪畫、雕刻、裝飾藝術、實用藝術和工業藝術博物館。也有把古物、民俗和原始藝術的博物館包括進去的。有些藝術館則展示現代表演藝術、電影、戲劇、舞蹈和音樂等。世界著名的藝術博物館有羅浮宮博物館、大都會藝術博物館、奧塞美術館…等。

（二）歷史博物館

　　包括國家歷史、文化歷史的博物館，在考古遺址、歷史名勝或古戰場上修建起來的博物館也屬於這一類。墨西哥國立人類學博物館、祕魯國立人類考古學博物館…均是著名的歷史類博物館。

（三）科學博物館

包括自然歷史博物館。內容涉及天體、植物、動物、礦物、自然科學，實用科學和技術科學的博物館也屬於這一類。英國自然歷史博物館、美國自然歷史博物館、巴黎科學城…等都屬此類。

（四）特殊博物館

包括露天博物館、兒童博物館、鄉土博物館，後者的內容涉及這個地區的自然、歷史、人文和藝術。著名的有布魯克林兒童博物館、斯坎森林露天博物館…等。

國際博物館協會（ICOM）將動物園、植物園、水族館、自然保護區、科學中心和天文館以及圖書館、檔案館內長期設置的保管機構和展覽廳都劃入博物館的範疇。

三、展示概說

所謂博物館展示是以文物、標本和輔助展品的科學組合，來展示社會的、自然歷史與科學技術的發展過程和規律或某一學科的知識，供民眾觀覽的科學、藝術和技術的綜合體。

（一）起源和發展

展示的萌芽可以追溯到古代帝王、貴族對於珍稀物品的收藏和誇示。博物館展示則出現於十九世紀中葉。在中國，西周初年（約公元前十一世紀）的太廟，

陳列有玉鎮大寶和大鼎；漢初有上林苑，畜養珍禽異
獸，栽植奇花異草，供帝王觀賞；漢宣帝（公元前九十
一年至公元前四十九年）時，在未央宮的麒麟閣，陳列
有功臣繪像。十九世紀中葉以後，隨著殖民勢力的東
來，出現了外國人在中國舉辦的博物館展示。二十世紀
初，張謇創辦了南通博物苑，其展示計分為歷史、自然、
美術三大部分，而歷史文物和美術品均以時代先後為
序，自然標本則按地區為序，這是最早由中國人自辦的
最有影響的博物館展示。[1]

　　公元前三世紀初，埃及托勒密二世在繆斯廟中布置
動植物標本供研究者和學生觀覽。中世紀，歐洲的帝
王、貴族、教會展示其所收藏的珍稀物品，以炫耀財富
或宣揚敬神觀念。中世紀晚期，出現了考古資料和自然
標本的展示，當時的展示是按展品的大小排列，無系統
性。公元一八五六年德國紐倫堡的日耳曼博物館開始採
用組合性展示，把同一時代相關的展品組合在一起展
示。由於組合展示的顯著優越性，很快地得以推廣。繼
而有了分類展示、復原展示、生態展示等形式的產生。

（二）展示類型

　　從不同角度，展示可以劃分為若干類型。按展示的

1. 齊鍾久、高宗裕，〈中國大百科〉，《文博卷》，（台北：遠流出版智慧藏
　　股份有限公司，2001），光碟版。

內容，可分為社會歷史展示、自然歷史展示、科學技術展示、藝術展示。按展示形式和方法，可分為復原展示、原狀展示、摹擬展示、演示展示、生態展示、分類展示、綜合展示等。按展示的場地，可分為室內展示和露天展示。按展示時間的長短，可分為長期性的常設展示和臨時性的特定展示。按展示的動態，可分為固定式展示和流動式展示。

（三）展示功能

　　展示是博物館進行社會教育活動的主要手段，它集中反映了博物館的性質和類型，體現了博物館藏品、科學研究和管理工作的專業水準，是博物館各項業務工作的綜合成果，也是衡量博物館專業質量高低的重要指標。

（四）展示原則

　　博物館展示的普遍原則是：

　　1.科學性。博物館展示應反映社會歷史、自然歷史、科學技術和藝術的發展規律，所提供的信息必須科學可靠，必須揭示展品之間的內在關聯。

　　2.實物性。文物標本是社會歷史、自然歷史發展的見證，具有無可辯駁的說服力和感染力。因此，博物館展示必須以實物為其主要構成。

　　3.藝術性。展示不僅要反映科學內容，還要給人以審美的享受。因此，不同的內容要有與之相適應的藝術

表現方式，以美的展示形象生動深刻地揭示主題。

4.普及性。博物館展示的教育對象是社會多層次知識結構的觀眾，因此它的內容必須適應普及知識的需要。

（五）展示工作範圍

博物館展示工作分為：

1.設計。指展示總體規劃設計、展示內容規劃和展示藝術設計。

2.製作。指各類輔助性展示品、各種展示設備、展示文字說明的製作。

3.布置。按展示圖式，安裝、組合展示設備和展示品。

4.建立檔案。展示完成後，要編製展示詳目，展示品照片與展示形式照片要貼冊。還要整理展示工作過程中積累的全部資料，包括展示提綱、展示計畫、各種圖式、圖表資料和文字說明等。展示開放後，要建立觀眾反饋信息檔案。

（六）未來展望

隨著博物館在整個國家社會的教育功能地位日益提昇，博物館與民眾的互動關係也日趨頻繁緊密，而博物館展示設計的呈現也相對地隨之成為博物館營運上重要的一環。由於科技的進步與資訊的蓬勃發展，新技術不斷引進到博物館展示之中，將使更多新型的展示方式出現。互動式、參與式展示廣泛運用於自然、科學博

物館展示；現代化的聲、光、電子技術以及影音系統，也將大量在各類博物館展示中普遍運用。而隨著博物館的發展和參觀模式的變化，行為科學和心理學開始被引入博物館的展示領域，使展示功能的研究更細緻，更深入本質，這些都是博物館展示設計面臨新世紀的新挑戰。

四、展示理念與手法的變遷

隨著時代變遷，社會日趨多元發展，尤其在科技與資訊高度發達的助長下，人們的思維與活動也日趨多元。博物館的展示設計也在這多元發展的環境下，於展示理念與表現手法上都有著不同於以往的呈現。

（一）從物品的陳列到資訊的傳達

以往博物館舉辦展覽時，理念上僅止於將文物展品作一陳列展示。如今現代的展示，可以說是博物館整合研究、文物保存維護以及教育理念與成果，對外展現最具體的媒介和管道。它涉及學術與技術的專業，包含深度和廣度的意涵。博物館藉由展示的規劃和舉辦，詮釋理念、呈現內容、與觀者溝通，進而激發人們的創意和想法，從而發揮博物館的功能與目的。

（二）從裝飾的表象到情境的塑造

在展示的手法上以往博物館所作的展示設備或空

間規劃，僅止於「美化」的功能。所能達到的效果，也僅止於裝飾的表象。而現代的展示，由於展示型態日趨多元，諸如裝置型、模擬情境型、故事型等等不同型態的展示呈現，導致於在展示空間的規劃以及展示設備的設計上，日漸重視情境塑造的手法。如何塑造一個合乎展覽主題意念的展示整體空間氛圍，成為現代展示設計人重要的課題。

（三）從典藏的目的到教育的需求

博物館在功能上最早是以典藏文物為其最大目的，隨著時代變遷，而有了展示與研究的功能顯現；演變至今，博物館在社會教育的功能角色扮演，日益吃重。展示的理念上，也從典藏文物的單純呈現，趨向以民眾教育的多元需求來設計。

（四）從靜態的擺設到多媒體的運用

拜科技之賜，數位化資訊領域的發展近年來突飛猛進。尤其在聲光影音等多媒體設備的研發，更是日新月異。博物館的展示設計隨著這些多媒體設備的運用，令博物館的展示從以往靜態的擺設，趨向動態的、多元的表現。

人類對世界認知的方式，先是有觀察、圖像、肢體表達、音樂、語言；之後，而發展出文字。文字出現之後，其優點是多了一個可以極為方便地傳遞認知這個世界的方式；而缺點是令人類原先綜合運用各種感官的全

觀能力，卻逐漸退化。

　　網際網路終將結合文字以外的聲音、影像、氣味、觸感、甚至意念，提供一種全新的認知經驗，讓人類可以重新歸返全觀的認知經驗。

　　借由此一現象的反照，博物館展示設計的呈現，在觀念及做法上都可以朝著「讓人類重歸全觀的認知經驗」這一軸線發展，除了展出文物之外，在整體設計上結合文字以外的聲音、影像、氣味、觸感、甚至意念，以求增加展示設計的內容與形式，為觀眾提供更豐富的、互動式的、全觀的認知經驗；同時亦引領觀眾增強對於全觀能力的培養。

（五）從單向的灌輸到雙向的溝通

　　如今國內博物館的展示活動已逐漸突破以研究策展為唯一依歸的發展趨勢，愈來愈多不同專業領域的人加入，成為展示規劃團隊的一員；博物館的展示呈現與溝通方式，也逐漸由單向、權威的訴求，趨於多元和互動；博物館展示的主題、內容與規模，亦愈趨多樣和精緻。就博物館的功能角色而言，「為民服務」也漸漸成為博物館的營運宗旨，尋求「如何讓觀眾得到最佳的服務」，這個信念今後將會是博物館營運思維上的重點，也將是博物館存在於這個社會上的價值之一。因此在博物館展示設計的理念及手法上，也日趨注重觀眾與博物館的互動與溝通。

　　一項好的、成功的展示的形成，需要深入淺出的展示內容規劃，巨細靡遺的行政作業支援，豐富多元的展示媒介設計，雙向互動的溝通效益評量等諸多元素的結合，以及包括研究策展人員、設計人員、教育人員、行政人員、資訊技術人員等團隊工作的協調與配合。而展示設計人如何在博物館展覽的呈現上，隨著時代的脈動，隨時調整展示理念與表現手法，恰如其分地扮演好其應有的功能角色，成為一項新的挑戰。展示設計人再也不能墨守成規，在任務的執行上，時時思考如何發揮「展示設計的特色」、「展示設計與技術」、「展示與藝術」、「空間設計手法」，等等課題，以求能有不同於以往的呈現與優異的成果。

五、博物館展示形式

　　博物館依其屬性及主題需求，在展示的形式上可以有不同的選擇。隨著科技發達，各相關領域的技術日漸成熟，以及電腦多媒體的高度發展，使得展示形式亦漸趨多元。

（一）復原展示

　　通過科學化處理和藝術性加工，使已經消失或局部被破壞的文物、標本或文化遺蹟再現的一種博物館展示形式。復原展示不是藝術創作，復原對象必須具有真實

性。

　　復原展示在各類型的博物館中均可應用。大型的復原展示，可以是一座城堡、一個村莊、一個港灣、一個工廠、一個工作坊、一個戰場。日本愛知縣的明治村博物館，復原了明治時代（公元一八六八年至一九一一年）的五十多幢建築，包括當時的銀行、電話局、學校、醫院、戲院、牛肉店、理髮店、燈塔、官邸、法院、兵營、監獄、派出所等，形成一座龐大的露天復原博物館。小型復原展示，則可以是一件生產工具，一件武器，也可以是一種生產工藝部分或全部過程的再現，如青銅鑄造工藝過程、陶瓷窯燒過程、製茶烘培過程、候風地動儀、水運天象儀、恐龍再現、仰韶文化房屋等，都屬復原展示。[2]

（二）原狀展示

　　按文物、標本的群體或文化遺蹟現存的原狀布置的一種博物館展示形式。

　　原狀展示所展示的文物群體、標本群體或文化遺蹟，必須保持其原來布局，不能隨意增減，原狀展示真實、樸素，富於空間感，有較強的感染力，在各類博物館展示中廣為應用。

2.宋兆麟，〈中國大百科〉，《文博卷》，（台北：遠流出版智慧藏股份有限公司，2001），光碟版。

原狀展示形式很多。常見的有兩種：

1.大型固定式的原狀展示。宮殿、祭壇、王陵、村落、住宅、工廠等均可用原狀展示呈現出來。義大利的龐貝古城，埃及的金字塔，西安半坡的原始村落，北京的故宮、天壇，都是大型原狀展示。這種展示是固定性的，文物或文化遺蹟都保留在原址。

2.小型可移式原狀展示。可以搬遷，如美術展覽中藝術家的畫室、民族文物展覽中的蒙古包等，都是屬於此類展示形式。

（三）摹擬展示

以實物、模型、雕塑、繪畫、音響、照明、電腦等結合或單獨使用，來表現特定主題的一種博物館展示形式。常見的有：沙盤、模型、景觀、造景、布景箱、全景畫、巨幕電影、全景電影、多媒體等。

摹擬展示適用於各類博物館和展覽會，常在下述情況下採用：

1.以生動引人入勝的情節表現展示主題，例如婚、喪、喜慶、壽典等場景。

2.表現具有紀念意義的地點和事件場景的摹擬表現。

3.表現特定環境或一般典型環境，如某瓷窯、銅礦舊址以及民居、村寨的摹擬復原等。

4.表現人物或事件的縮影或特寫，諸如沙盤、模型、

蠟像、景觀、全景畫等。

　　摹擬展示不同於復原展示，但具有復原展示的性質。它比復原展示有較大的靈活性和可塑性，既要求以真實性爲依據，又不完全受真實性的限制，允許利用各種藝術、技術手段，再現某一特定事物應有的面貌。[3]

（四）演示展示

　　通過實際操作，揭示展示主題或展示品的性質、功能、使用方法及其結果的一種博物館展示形式。它適用於各類博物館和展覽會。但以科技類博物館較常採用，例如自然科學博物館、天文館的天象演示；科技館的光譜分析演示；自然科學工藝博物館、紙博物館的古代科技史展示中，造紙工藝流程的演示等。其他類型的博物館亦常有採用，如雲南少數民族民俗展覽中，各族婦女織布的演示；民間藝術展覽中泥人與捏麵人等的製作演示；北京大鐘寺古鐘博物館的編鐘奏鳴演示等。有的博物館還允許觀眾自己動手操作演示。

（五）生態展示

　　將動、植物標本布置於再現的生長環境之中，以顯示其與周圍環境關係的一種博物館展示形式。

　　生態展示適用於自然歷史類博物館，可分爲四種類

3.許治平，〈中國大百科〉，《文博卷》，（台北：遠流出版智慧藏股份有限公司，2001），光碟版。

型：

　　1.個體生態展示。主要表現生物機體本身與氣候因素、營養因素、生物因素以及在水域或土壤中的非生物因素的關係，如雪地上的雪兔、竹林中營地下生活的竹鼠等景觀，都是屬於個體生態展示。

　　2.族群生態展示。主要表現生物的族群性質和在自然條件下族群數量變化的原因，如冷箭竹開花引起大熊貓因食物危機瀕臨絕滅的景觀，就屬族群生態展示。

　　3.群落生態展示。主要表現植物群落的組成、結構、發生、演替和分布情況以及動植物分布區劃，如熱帶雨林、草原、沼澤等景觀都屬於這種展示。

　　4.生態系統展示，表現生態系統的結構、功能、食物鏈以及陸地生態、水域生態、人工生態和自然保護等，都屬於生態系統展示。

　　生態展示一般採用景觀、照片、幻燈片、投影片、電影、沙盤、錄影和錄音、以及多媒體等手段，表現某一種生物的主體或突出某一地區的小生態，有時也可採用大型景觀，表現海洋魚類、森林動物，使觀眾有身臨其境之感。

（六）分類展示

　　按照展示品自然屬性分類布置的一種博物館展示形式。它適用於各種類型的博物館，但自然歷史類博物館採用較多。自然歷史類博物館運用這種展示，不僅可

將形形色色的生物和非生物實物標本及其不同層次的
級別和類群展示出來，而且還可以通過它們的相似性和
差異性，反映出標本的親緣關係。社會歷史類博物館，
可按器物自然屬性的不同，採用石器、陶器、青銅器、
鐵器等分類展示來呈現。

（七）綜合展示

　　若干博物館展示形式的綜合運用。綜合展示適用於
各種類型的博物館。具體做法一般都是以一種展示形式
為主，再根據展示內容需要兼用其他展示形式，如自然
歷史類博物館除採用分類展示來呈現恐龍骨架、足跡和
恐龍蛋以外，為了使觀眾全面瞭解恐龍生活情況，還採
用生態展示，以景觀顯示恐龍活著時的情景。紀念館一
般採用復原展示或原狀展示，但為了使觀眾瞭解歷史事
件或人物，也可輔以其他展示形式。

六、展示設備

　　所謂展示設備意指博物館為展示和保護展品而設
置的專用器具。它具有實用和審美的雙重功能。

　　古代博物館的展示設備已無文獻資料可供考證，近
代早期的博物館只是將藏品庫房向公眾開放，尚無專設
的展示展覽場所，保管設備亦即是展示設備，設備設計
不太重視展示的視覺效果，常常尺度高大，支撐部件粗

實，有的還帶有繁瑣的裝飾。十九世紀末至二十世紀初，博物館為了改善展示的展出效果，對展示設備開始逐步改革，二十年代初出現了新的展示方式，大大削減展出的藏品數量，降低展示密度，注意表現學科的系統分類，提倡簡明醒目的表現方法，強調展示的教育效果，一改過去展示體系混亂，展品龐雜羅列的面貌。

　　為了適應按新的展示方式布置展品的需要，展示設備採用標準化展示櫃，整體設備大多由立櫃和平櫃兩種類型的櫃子組成，立櫃又分靠牆立櫃和中心立櫃，輔助性設備有「隔屏」或稱「假牆」、展板、鏡框等，對這些設備按不同方式組合，即可完成各類展覽的展示布置。標準化展示櫃的形式、尺度、規格統一，採用單純簡潔的造型，便於大規模工業化加工生產，造價較低，所以很快得到推廣。

　　標準化展示櫃的缺陷是每個展示櫃都是單體，而且基本上採取小尺度規格，展示空間比較小。而現代博物館展示除展出實物展品外，還附帶有大量的輔助性展示品，諸如圖片、圖表等等，相互緊密配合，展示布置要求有較大的展示空間。早在四〇年代已有的博物館將立櫃拼合聯接，並吸收商業櫥窗的優點，設計出櫥窗式的大聯櫃，這種大聯櫃有寬闊的展示面，有較大的展示空間，便於將平面的輔助性展品和立體的實物展品加以緊密組合，在整體上具有較好的視覺效果。自七〇年代以

來帶有空調系統的大聯櫃也已在世界上著名的大博物館展示中得到應用。

歐美許多國家的博物館，爲了刻意追求讓觀眾產生「身臨其境」的展示效果，嘗試採用全露置的展示方式布置展覽，即無展示櫃呈現。無展示櫃呈現方式並不是不要設備，而是以更新、更多樣、技術上更爲複雜的裝置代替傳統的展示櫃。無展示櫃呈現方式在一定意義上代表著展示技術革命的一個新的方向，但傳統展示設備仍有很大的生命力。

現代化展示設計的總趨勢將向採用大空間展示和注重人工調節櫃內恆溫恆濕環境的方向發展。

（一）展示設備設計基本原則

展示設備是爲開展博物館展示展覽業務活動的需要而設置的，展示櫥櫃等必須具有良好的展示功能，還要講究使用的方便性。展示設備直接服務於藏品，是博物館藏品公開展出時的保管器具，因而展示設備必須滿足安全防範的各項要求，諸如防盜、防火、防蟲、防塵、防潮、防光害等。展示設備還要與展示室建築配套，不僅尺度比例要相互配合得宜，而且要充分合理地使用建築空間，在造型風格上也要與建築風格相協調。以便取得和諧、完整的藝術效果。

（二）展示設備的實用功能

藏品在展出中不能受塵埃、昆蟲等的侵害，更不允

許受潮發霉。防塵、防潮、防蟲主要從展示設備的結構
設計方面採取措施，加強各個部件及其節點部位的密封
性能。展示設備的防盜，主要加強關鎖構造的嚴密性和
隱蔽性，此外，亦可在櫥櫃內部裝置防盜報警器。展示
櫥櫃的防火首先要注意的是櫃內照明等電氣設施必須
符合電工安全規範，如果採用木構造，則木材須經防火
處理，櫃內外表層最好都選用「防焰型」飾面材料。

　　光線中的紫外線光波對博物館藏品有強烈的損害
作用，而展示呈現又需要一定的光線，為了防止光害，
博物館展示櫥櫃最好選用能阻止紫外光波通過的玻
璃，或在普通玻璃面上噴塗紫外線吸收劑。

　　實用功能的另一個重要問題是觀眾參觀時的舒適
感和博物館工作人員使用的方便性。展示設備各個部位
的尺度比例均須符合人體工程學的原理，保證櫥櫃的展
示效果符合人體視高、視角和最佳參觀姿態要求，以減
輕長時間參觀帶來的疲勞，提高展覽效果。另一方面，
展示櫥櫃開門的方位、開門方式、構造亦須要符合使用
方便性的原則，以利提高工作效率。櫥櫃內部的各種展
示裝置、燈具、背板、擱板、支架、襯座等，也應有一
定的靈活性、適應性，頂部的燈光裝置應便於調整和檢
修，背板要便於吊掛平面展品，擱板可以隨意昇降；各
類支架、襯座等道具應予配套等等。

　　展示設備的實用功能除了上述種種考慮外，其他諸

如設備的管理、維修養護、搬運、暫不服役設備的儲存等一系列問題亦應全面設計周到，而且這一系列問題對於決定設備的構造、尺度、選材等都有一定的影響。

（三）展示設備的審美功能

展示設備的造型設計必須符合美的原則。設備造型是決定整個展示藝術形像的主要因素之一，結合展示室建築內部裝修，創造出博物館環境特有的藝術氣氛和氣質，給觀眾以美的享受。完美的展示設備有助於提高展品的表現力和展示藝術的感染力。設備對於展品來講，應能產生「背景」的烘托作用與效果，因而展示設備的審美要求應該是簡樸、精緻、高雅而穩重。

展示設備選材和結構設計的經濟原則是實用，功能完善，施作方面更要因地制宜，從實際出發。在材料與構造方式的選擇方面，木結構與金屬結構相比較，各有其短處和長處。木結構材源易找，加工方便，有悠久的技術傳統，利用木構造作造形，其形式比金屬材料容易塑造出效果。但木器櫥櫃比重大，且受氣候影響易發生變形，維修保養較費事。金屬結構型材成型方便，強度與精度高於木結構，其櫃架可以支承大面積玻璃，便於組裝和保養。金屬型材，尤其是鋁鎂合金輕金屬型材表面不必加以油漆之類塗飾，充分表現了材料肌理的質感美。但金屬結構櫥櫃造價較高，且精加工須有一定的技術裝備與施作工期。目前，國際博物館界通常選用不鏽

鋼型材製作常設基本展示用的櫥櫃，用鋁鎂合金型材製
作臨時展覽或流動展覽設備。

　　在設備的構造方面，採用裝配式部件結構已形成一
種發展趨勢。裝配式構造的櫥櫃都是採用單元化設計
的，不僅組裝方便，而且可以根據展示設計的需要機動
靈活地加以組合，使展示室空間分隔，排架形式都富於
變化。展示撤除時，拆卸櫥櫃，其部件便於分類集中管
理，不須佔用很大的貯存空間，重複使用時，也不存在
原材料的消耗問題。

七、展示實務與展示作業

　　博物館展示要靠實際操作才能具體呈現，否則天馬
行空無法落實。而其實務步驟可以從展示內容規劃、展
示藝術設計、展示總體規劃設計以及展示作業等方面來
探討。

（一）展示內容規劃

　　主要是按博物館展示主題的要求，進行內容主體結
構的企劃設計；以及選擇、組合展示品、編寫文字說明
的工作。

　　1.展示內容主體結構：即展示規劃提綱，包括展示
主題思想和展示結構，展示主題思想是展示內容最本質
的概括，展示結構是展示的綱目。制定展示提綱時，要

求內容體系要有科學性、系統性，並強調各組成部分之間的內在關聯，符合博物館直觀表現的特點，不要列入純理論性或分析性的抽象內容。

2.展示品選擇：展示品包括文物、標本和輔助性展示品。文物和標本是體現展示主題和內容的科學物證；為說明主題而創作或製作的繪畫、模型、雕塑、圖表、景觀等是屬於輔助性展示品。選擇展示品的原則是：緊密結合主題，重視實物的作用，輔助性展示品不宜過多。

3.展示品組合：圍繞主題將共同說明這個主題的文物、標本和輔助性展示品有機地組合在一起，使每件展示品都能各得其所。

4.展示文字說明：用以闡明展示內容，揭示展示品之間的內在關聯，補充展示品所難於表達的內容。展示文字說明分各層次標題、展示前言、結束語、各部分單元內容簡介、展示品介紹。展示文字說明要求：內容精練，觀點鮮明，條理清晰，描寫準確、生動，通俗易懂。

5.展示規劃示意圖：展示內容的圖式化，是表達內容設計意圖的特有語言，也是展示藝術設計的依據。它要求用平面圖、立面圖繪出展示內容各部分在展場中的大體布局，以及各種展示品在展示牆面或空間的位置和順序。

（二）展示藝術設計

依據展示主題要求，對展示內容進行藝術構思，確

定藝術風格、總體要求，並運用各種藝術、科技手段有機地組合展示品的工作。

　　展示藝術設計要求做到：內容與形式的統一；主次分明；統一基調下的多樣變化；色調協調，採光照明科學合理；展示設備造型美觀實用，確保展示品安全；吸收先進設計成果，創造具有展示特色的藝術形式。

　　展示藝術設計圖式是博物館展示藝術設計師表達全部設計意圖的形像資料。它包括展示方案的平面和立面圖、效果圖、施工圖等多種。展示藝術設計的全部圖式，構成展示內容的形像化縮影，是討論和審查展示方案的依據，也是展示製作和施工的藍圖。

　　展示藝術設計的工作範圍包括：

　　1.依展示的屬性，確定總體藝術風格。

　　2.藝術總體的安排，包括展場平面的合理分配，參觀路線的選定，門廳、序廳的設計，展示牆面的合理使用，採光和照明的設計以及色調的運用等。

　　3.展示設備的設計，包括展示櫥櫃、屏風、文物台座或支撐架、鏡框、板面和其他展示設備的設計。

　　4.展示品的藝術組合設計，要確保展示主題思想的充分表達，使展品的特徵得到恰當的表現，顯示出展品與展品間的關聯，最後形成比較完美的展示藝術形像。

　　5.輔助性展示品的設計，包括沙盤、模型、圖表、景觀及其他美術造形作品等。

（三）展示總體規劃設計

確定展示內容規劃、展示藝術設計的指導思想和原則；審定展示內容設計和藝術設計方案；審定展示文字、布局和重點；掌握展示設備施工的質量，從全局出發，協調內容與形式、展場與設備、局部與整體、重點與一般的關係。

總體規劃設計一般在主持博物館業務的館長或具有高度專業技術職級的博物館專家的領導下，由內容總設計師、藝術總設計師和製作施工的負責人共同完成。

（四）展示作業

1.展示整體作業流程

規劃（ Planning ）→ 設計（ Design ）→ 製作（ Fabrication ）→ 評估（ Evaluation ）

博物館展示設計作業，整體而言依其流程可分為：基本構想、基本計劃、基本設計、實施設計、工程實施、評估等六項步驟。

2.展示規劃要素

6 W 2 H （ Who , Why , When , What , Where , Whom , How much , How to ）

WHY　—展示之動機、目的

WHO　—展示之發訊者

WHOM　—展示之受訊者

WHAT　—展示之內容

WHEN　—展示之展時與展期

WHERE　—展示之空間與場所

HOW TO　—展示之方法與手段

HOW MUCH　—展示之預算與經費

　　展示規劃需要考量的重點是：爲何而作？由誰來作？爲誰而作？展些什麼？何時展出？何地展出？如何來作？要花多少經費？能將此八個規劃要素一一釐清，所獲得的答案越精準、則建構出來的展示成果越豐厚堅實。

　　3.展示設計與製作流程

概念設計（Concept Design）→ 基本設計（Basic Design）→ 細部設計（Detail Design）

　（1）概念圖（ Concept Design ） 或

　　　　泡泡圖（ Bubble Diagram ）

　　對主題詮釋的想法，以簡單明瞭的圖表現出來；即主題切入的角度,鋪陳一個故事發展線（ Story Line ）。

　（2）意象圖 （ Image Collage ）

　　在構想發展階段，收集相近意象圖片，以美術拼圖法表現出想像中的氣氛與感覺。

　（3）構想草圖 （ Idea Sketch ）

　　以簡單快速的方式將腦海中的想法畫出來。

　（4）基本設計圖說

　包含：平面圖（ Floor Plan ）、動線（ Circulation ）

安排、媒體（ Media ）使用、展示概述（ Description ）、經費概估（ Preliminary Cost Estimation ）。

（5）研究模型（ Study Model ）

以紙板、發泡材料等簡單素材將想法塑造成立體模型、以利空間感及檢討之用。

（6）比例模型

白模型、彩色模型兩種，一般比例在 1/4 至 1/100 間居多。

（7）透視精描（ Perspective Rendering ）

以彩色透視圖法描摹想像中的現場氣氛，幫助了解展示情境。

（8）細部設計圖說

標明規格尺寸之細部設計圖（ Working Drawing ）

完整圖表版面（含說明文、圖表出處）

展示描述（Exhibit Description）

色彩計劃、數量明細表（Bill of Quantities）

視聽節目構想及腳本、施工技術規範（Specification）等。

（9）製作

施工圖（ Shop Drawing ）→工廠製作
　　　　　→現場安裝→運轉測試

（10）評估

先期評估（ Front-end Evaluation ）

形成前評估（　Formative Evaluation　）

總結式評估（　Summative Evaluation　）

4.展示設計流程要項

展示設計	提出文件
研究 ・既有資料的調查 ・當地風土環境條件的掌握 ・相關文獻的通覽、檢討 ・相關史蹟的現場調查	設計合約書 ・工程表　調查報告書 ・人員構成表 ・預算表
企劃、構想 ・構想的基本原點 ・參觀對象的設定 ・展示情報的內容呈現 ・展示資料概略設定 ・展示守法的概略設定 ・製造場景及模型調查之資料確認	綜合企劃書、各種計劃案 ・設施計劃概要 ・透視圖 ・模型相片 ・設計計劃概要

基本設計	基本設計報告書
· 企劃構想的具體化 · 館的整體訴求、區域 · 各主題特色 · 解說計劃 · 照明音響計劃 · 繪製平面圖、立面圖、透視展示一覽表 · 工程費用預估 · 指標計劃	· 配置圖、平面圖、斷面圖 · 立面圖、構造計劃書設備計劃書、完成計劃書 · 工程概要書、透視圖

實施設計	實施設計報告書
・製作實施基本設計所須之資料	・施作材料規格表、配置圖
・展示工程費用最終計算	・平面圖、斷面圖、立體圖
・決定模型細項	・挑空空間俯瞰、各詳細圖
・決定圖文美工的呈現手法	・構造計算書、構造設計圖
・裝置機構的最終設計	・設備設計圖、工程規格書
・文字的統一	・確認申請報告書、預算用圖面
・文字字數的調整	
・各種圖表類的調整	
・製作特殊規格書	

設計監造 ・協助投標發包 ・施工圖的檢查、確認 ・現場製作監造 ・進場的會勘 ・現場製作製作管理 ・工程管理 ・各種形式最終確認 ・各種演出手法的測試 ・協助實物資料的配置作業 ・協助小解說板的配置	・工程區分表、家具圖、備品圖、指標圖、外構圖 ・景觀計劃

八、展示設計原理

　　展示設計為營造博物館的展覽，提供了可作為最後呈現上的依據，其本身也是一種藝術創作活動；既要考慮觀眾的物質功能需要，又要考慮觀眾的精神美感需求。在展示設計過程中，必須綜合考慮各種需要，統一解決各項設計要素之間的關聯性。從執行面而言，在實踐上各種展示設計都要處理好總體布局、環境構思、展示功能、展示技術、展示藝術處理等問題。

（一）展示總體布局

從全局觀點出發，綜合考慮預想中博物館室內室外空間的各種因素，作出總體安排，使博物館內在功能要求與外在條件彼此協調，有機結合。展場中的單項展示設計應在總體構思的原則指導下進行，並受總體布局的制約。因此，設計構思應遵循"由外到內"和"由內到外"的原則，先從總體布局著手。根據外在條件，解決全局性的問題，然後進行單項展示設計中各種空間的組合。在這個過程中使單項展示設計在造形、量體、層次、構件形式、色彩、朝向、照明、動線等方面同總體布局及周圍環境取得協調，並在單項展示設計趨於成熟時，再行調整和確定總體布局。

在總體設計構思中，既要考慮使用功能、結構、經濟和美觀等內在因素，也要考慮展覽的歷史、文化背景、與展覽主題規劃要求、空間環境、展場條件等外在因素。如展場的入口方位、內外動線的組織方式、造形量體高低大小的確定、展場空間各個部分的配置、展示設備與周圍環境的協調等一系列基本問題都要考慮外在因素。通常先從空間整體感著手，用以表達設計者的構思。空間整體感確定後，再研究內部的平面空間配置組織。研究空間整體感是為了解決內外因素之間的結合，解決功能和形式之間關係的問題。

（二）展示環境構思

展示廳的空間整體感、展示設備的造形、量體、形像、材料、色彩等都應與周圍環境取得協調。展示設計構思要把客觀存在的〝境〞與主觀構思的〝意〞融合起來。一方面要分析環境對展示可能產生的影響，另一方面要分析設想中的展示物件在展場空間環境中的地位。就如江南庭園造景的設計，其因地制宜，結合地形的高低起伏，利用水面的寬窄曲折，把自然景色組織到建築物的視野中；將山水、花草、樹木融為一體，用〝咫尺山林〞的手法，再現大自然風景。這是意與境的最佳組合，也是設計案例中考慮到「環境構思」的最佳例證。

現代大城市中的居民，大都渴求接觸自然，因而促使設計師在展示設計的理念上及手法上模仿自然，創造自然環境。因此，許多現代博物館展示設計中流行一種多層的內庭大廳，利用天窗採光，內設水面、樹木山石，組成室內自然環境，使人身居鬧市仍享受自然情趣。

又如在黑面琵鷺保護區作展示規劃，其建築外觀盡可能採取低水平線的思維，讓建物無論是造型、建構質材、色澤等，都能與自然景觀融為一體，整體設計理念是從「黑面琵鷺的觀點」而不從「人的觀點」思考，使整個建物不易讓黑面琵鷺察覺，當人們從事展示活動時，得以達到天人合一的境地。這也是從「環境構思」的展示設計理念與手法的另一例證。

（三）展示功能

展示功能是隨著人類社會的演變、以及博物館的發展和參觀模式的變化而發展變化的。各種展示設計的基本出發點應是使展示物表現出對使用者的最大關懷。如設計一個博物館展示廳，不僅考慮它的性質和容量，還要考慮它的展示方式是封閉式還是開放式，因為使用需求關係到博物館展示廳的空間構成、各組成部分的相互關係和平面空間布局。此外，還要考慮參觀使用者的習慣、愛好、心理和生理特徵。這些都關係到展示廳布局、建築標準和內部設施等。而隨著博物館的發展和參觀模式的變化，行為科學和心理學開始被引入博物館的展示領域，使展示功能的研究更細緻，更深入本質。因科技的發展，展示廳在信息功能和互動功能的需求也日益彰顯。解決展示功能問題，主要可從以下幾方面入手。

1.功能分區：一般博物館都包括許多功能需求不同的部分。設計不同功能的部分要根據各部分的各自功能要求及其相互關係，把它們組合成若干相對獨立的區或組，使博物館布局分區明確，使用方便。對於使用中需要密切聯繫的部分要使之彼此靠近；對於使用中互有干擾的部分，要加以分隔。設計者要將主要使用部分和輔助使用部分分開；將公共部分（對外性強的部分）和私密部分（對內性強的部分）分開；將使用中「動」的部分和要求「靜」的部分分開；將清潔的區域和會產生煙、灰、氣味、噪聲乃

至污染視覺的部分分開。

　　為了表示博物館內部的使用關係，可以繪製出分析圖，通常稱為功能關係圖。功能關係圖表示出使用程序，各組成部分的位置和相互關係，以及功能分區。例如展示功能關係示意圖，表示出展覽主題單元區分配置、參觀者的動線流程、典藏文物的佈置流程，以及構成展示活動的相關研究、典藏、展覽和教育推廣等主要部分的關係。對於功能複雜的展示部分，繪製出這種功能關係圖有助於設計分析，使設計的平面布局趨於合理。

　　2.動線組織：人要在博物館環境中活動，物要在博物館環境中運行，所以博物館展示設計要安排動線組織。合理的動線要保證各個部分相互聯繫方便、簡捷，同時避免不同的動線互相交叉干擾。人是展示活動中的主體，應以人流動線作為博物館展示廳中交通路線的主導線，把各部分內外空間設計成有機結合的空間序列。博物館應該以觀眾參觀路線作為組合空間的主軸，把各個展示廳有機而又靈活地組織串連起來。

　　3.平面和空間組合：各類博物館展示內容及功能不同，其平面和空間特點也不同。諸如藝術類博物館美術館，與科技類博物館，其屬性不同、展示品迥異，其展示功能需求也大異其趣，依其各自功能需求，在平面和空間組合方式上自有其各取所需的考量。博物館展示的平面和空間組合方式計有以下幾種，可以單獨採用，也可綜合運用。

（1）並聯式空間組織。各個使用空間並列布置，用走廊、過道等線形動線將單元展示空間連接起來。這種方式平面布局簡單，結構經濟，採光、空調、防盜保全系統使用靈活，較易結合地形。動線空間有外廊、中廊和復廊等形式。傳統的平面布局採用中廊式和外廊式，現代展示由於採用人工照明和空調設施，復廊式得到廣泛的應用。復廊式布局是將展示廳布置在兩條走道之間，構成緊湊的平面。一般將主要展廳布置在外側，輔助展廳和交通樞紐布置在裡面，如台北市立美術館。

（2）串聯式空間組合。各個主要使用空間按使用程序彼此串聯，相互連接，不用或少用走廊。這種組合方式展廳聯繫直接，交通面積小，使用面積大，多用於有連貫程序且動線明確簡捷的展廳，如國立歷史博物館一樓展廳。

（3）單元式空間組合。按功能要求將展廳劃分為若干個使用單元，以一定方式組合起來。這種組合方式，功能分區明確，平面布局靈活，便於分期建造，應用廣泛，如國立科學工藝博物館。

（4）大廳式空間組合。這是一種為劇院、表演廳形式常用的布局方式。以大廳為中心將輔助展廳布置在四周，並利用層高的差別，空間互相穿插，充分利用看台、屋頂等結構空間。大空間的觀眾廳基本上是封閉的大廳，採用人工照明、機械通風，大空間內穿插布置樓座，看台下常穿插布置門廳、休息廳及其他輔助空間，如國立藝術教育

館、法國自然歷史博物館。

（5）大統間空間組合。現代展示常用一種開敞的大統間，藉助於傢具、活動隔板、屏風等分隔成各種用途的空間。這種組合形式空間使用靈活，布局緊湊，用地經濟，具有較大的適應性，多用於展覽館、美術館以及圖書館的臨時性特展，如世貿展覽館舉辦之藝術畫廊博覽會等。

（四）展示技術

1.結構—結構是展示物件的骨架，同造型密切相關。結構形式在很大程度上決定展示的空間體量和形式。展示物件一方面受結構的制約，另一方面隨功能的發展而創造出新的空間類型又促進結構形式的發展。在設計中選擇結構方案時，首先要考慮結構的形式應能滿足使用功能對展示空間大小和層數高低的要求；同時要考慮技術的經濟與合理。此外，還須根據當地材料供應和施工條件、技術能力來選擇結構形式。

2.設備—展示設備主要有展示櫥櫃、說明板、輔助性展示設備、電氣照明、防潮設備、空氣調節、和給水排水等設備。現代展示設備技術不斷提高，既爲滿足展示功能需求，也使展示設計工作日趨複雜。展示設備需要有專用的倉儲空間和構造措施，因此設備的架設與空間組合、結構布置、建物構造和裝修等有密切的關係，設計中應作出統一安排，甚至要有專門的設備層。

（五）展示藝術處理

　　博物館展示具有實用功能和美感的雙重作用，展示活動不僅僅是處理美感問題，而要有著更深刻的展示內涵。它可以反映展示文物所處時代的精神面貌，也能傳達展示歷史時期經濟和技術發展狀況的信息，又能作為表現世上各個民族文化傳統的特色組成部分。

　　展示形式的基本要素是空間和實體。展示廳的內部空間和外部體型互為依存，不可分隔。完美的展示藝術形象是內部空間合乎邏輯的反映，而內部空間又是藉助於物質實體來建構而成的。因此，展示形式除了遵循美的原理、美的特徵之外，還要追求空間和技術的表現，反覆推敲以下一些主要因素。

　　1.造型：完美的展示造型在於均衡穩定的體量、良好的比例和合適的尺度。無論總體布局、平面布置、空間組合、室內設計、細部裝修等都要充分地考慮展示功能、材料、結構、技術等進行符合體量、比例、尺度、質感、色彩等規律的處理，以求得展示造型上變化與統一的結合。

　　2.燈雕：現今科技發達，燈具的發展更趨專業多元。在博物館恆溫恆濕的密閉空間裡，「光」除了提供照明的功能之外，還肩負著塑造氣氛與情境的任務。適當的光源調整，可以創造出展示主題所需的氛圍、增強展示張力、明暗節奏、空間虛實等等效果。從展示的藝術處理角度看來，「光」可以說是展示空間的生命，它可以令整個展示空間

鮮活靈動起來。理念上，設計人可以將「光」以「雕塑」
的手法來處理。[4]

　　3.風格：展示的風格取決於展示的性質和內容，展示
的功能要求在很大程度上決定了它外形的基本特徵。展示
形式要有意識地表現這些內容所決定的外部特徵。例如：
「日本人形藝術展」與「馬諦斯特展」：一為工藝展、一為
畫展；一為傳統的、一為現代的；一為日本的、一為法國
的；其性質不同、內容迥異，因此發展出來的展示風格自
然大異其趣。

　　4.時代感：設計師在設計創作過程中須協同各有關專
業的工程師掌握最新技術理論，利用新技術、新工藝、新
工法、新材料和新的藝術手法，反映時代風尚，使展示設
計具有時代感。

九、展示設計管理

　　所謂展示設計管理，是展示設計工作中計畫、組織、
技術、程序和財務管理的統稱亦兼及施工管理。設計工作
對展示設備的功能、結構、造型、壽命、造價和使用、維
修費用，有著決定性作用。做好展示設計管理工作，對整
個展示物件及設備的生產上具有重要意義。

4. 國立歷史博物館館長黃光男博士指點。

（一）展示計畫管理

明確設計工作的方向和目標，進行任務和能力的平衡；合理安排進度，組織好各方面的配合分工，統一工作步驟；採用先進的技術和方法，以達到設計品質高、進度快、造價低、經濟效益好的目的。設計計畫內容有：

1.文字說明，包括任務、目標和主要措施。

2.計畫指標，包括產值指標、實物指標（設計面積、圖紙張數等）、質量指標（設計品質等）、財務指標（總收入、總支出等）、勞動指標（各類人員數控制）等。

3.設計項目表，包括設計項目、標準設計項目、重大科研和試驗項目等。

（二）展示組織管理

採用合理的組織形式，明確分工協作關係，充分調動、發揮設計人員的積極性和業務專長。主要內容包括：

1.組織和執行國家級標準的專業設計方針、政策、規程、規範和定額。

2.及時組織、協調各方面的工作，保證計畫和規定目標的實現。

3.主管部門做好設計資格的審查、登記、批准工作。

4.設計單位根據任務大小、技術繁簡、設計人員專長，確定或調整設計組織，做好考核工作，實行按勞分配和物質獎勵。

（三）展示技術管理

主要內容包括：

1.建立設計技術責任制。

2.實行全面質量管理。

3.組織、鼓勵設計人員採用先進技術，積極推廣適用的新材料、新結構、新工法、新設備。

4.組織採用統一的模數、參數和標準構配件，以期提高工業化水準。

5.加強調查研究，重視技術經濟分析、論證，嚴格方案審定，保證設計品質。

（四）展示程序管理

按下列規定程序進行設計：

1.進行可行性研究評估，編製設計任務書。

2.編製初步設計和概算。

3.對技術複雜而又缺乏經驗的項目，編製技術設計和修正概算，一般工程項目不編製。

4.編製施工圖設計和預算。

以上程序不能顛倒。

（五）展示財務管理

做好設計費用、行政費用、專用基金以及其他經營性財務活動的管理和控制，運用工資、獎勵等經濟槓桿原理，促進經濟效益的提高。實行企業化的設計單位要做好資金、成本、投標估價等工作。

第二章

讓色彩代言—

從三個案例見證博物館展示設計的另一可能

一、重用色彩的緣由

二、如何讓色彩扮演代言的角色

三、讓色彩代言的實證

　　博物館展示設計是一種以視覺藝術呈現為主的創造性活動，其可資掌握的視覺設計元素主要是造型、色彩與質感。展示設計人可依客觀條件的變易，隨時機動調整其對於造型、色彩與質感等設計元素的運用比重。

　　國立歷史博物館於二○○三年四月二十三日推出「印度古文明‧藝術特展」，於四月二十五日推出「日本人形藝術展」，以及五月九日推出「瑰寶重現—輝縣琉璃閣甲乙墓研究展」。筆者參與這三檔展覽的展示設計業務，在實務執行中面臨了經費預算有限以及籌備與施作時間急促的困難挑戰。

　　要如何突破困境？以什麼方法可以在有限的經費、以及短促的時間內，作出契合展覽主題精神的展示設計、而對於展覽信息能做出貼切的詮釋與傳達？透過什麼樣的途徑，能不因襲過往發揮創意，將整體展示風格、展示內容、以及信息呈現的詮釋與解讀功能，加以圓滿的解決？

　　思維上就視覺設計元素的角度來探索，幾經斟酌最後決定採取突顯色彩的手法，就是「讓色彩代言」。加重色彩在展示設計呈現的比例，可以讓整個展覽的展示設計業務獲得圓滿的解決，無疑也是視覺表現上的一項突破。

　　至於因何讓色彩代言？如何讓色彩代言？代言些什麼？本章試圖經由經濟上的、風格上的、施作時間上

的、功能上的、以及創意上的，諸多因素考量的分析，來闡明「重用色彩的緣由」。以及經由賦予色彩以明確的任務、充分發揮色彩機能、善於色彩運作，等步驟的探討，來闡明「如何讓色彩扮演代言角色」。並透過三個案例的實務性歸納演繹、與實際應用呈現的闡述，可以見證到：「讓色彩代言」、將色彩做為扮演一場展覽的代言角色，是具體可行的。

　　從創意的角度看來，試圖將整體展示風格、展示內容、以及信息呈現的詮釋與解讀功能，透過「突顯色彩」的途徑，獲得圓滿的解決，無疑也是視覺表現上另闢蹊徑的一項突破。

　　能夠將色彩力推至最突出的位置，尤其是在經費預算有限、籌備及施作時間緊迫的情況下，有效地彰顯色彩在視覺傳達的重要功能，以色彩做為解決展示設計方案的主角，可以為博物館的展示設計發展出另一可能。

一、重用色彩的緣由

　　之所以讓色彩跑到第一線，刻意突顯展覽中各單元主題之功能地位於整體的展場空間；在展示設計規劃上大力拔擢的重用色彩，主要著眼於：

（一）經濟上的考量

　　目前各方財務艱難，在有限的經費預算下，展示設

計人沒有餘力斥資在展覽設備的造型上、質材上作精緻
講究與盡情的發揮，或耗資搭設空間造景及作其他輔助
性設計來襯托展場氛圍，最經濟的手段就是以色彩來呈
現。博物館展示設計上，只要用色搭配得宜，在展示空
間上不但可以達成塑造情境、強化意象的目標；更可以
增強提昇格調、保有品味，等等附加價值；在經費預算
不足的情況下，依然可以將一場展覽的展示需求作出最
佳的呈現。一個成功的設計，在於能以最經濟的手段，
獲致最大的效果。

（二）風格上的考量

　　要確保展覽主題理念的充分表達，展示設計人依展
覽的屬性，確定整體展示風格；以色彩來作展覽整體形
象的塑造、與展覽整體信息的傳達，彰顯展覽主題功
能，可收事半功倍之效。

（三）施作時間上的考量

　　多樣的展覽設備造型設計、考究的質材要求、精緻
細膩的設計呈現，在在需要精工細琢，費時曠日、不符
合時間成本。而且每個展覽都有「如期開幕」的時間壓
力，再精緻的展示設計，若未能即時完工、適時地呈現，
則一切的努力終將大打折扣。在施作時間上的考量，成
為展示設計人執行業務時，重要的課題。

　　國立歷史博物館一年的總展覽業務量非常繁重，每
一檔展覽的布展時間非常急促；光從本文論及的這三檔

展覽即可看出端倪，四月二十三日推出「印度古文明‧藝術特展」、四月二十五日推出「日本人形藝術展」、五月九日推出「瑰寶重現—輝縣琉璃閣甲乙墓研究展」，短短十七日內有三個展覽推出，在有限的時間內，在上下檔時間穿插急迫的壓力下，採用色彩做為解決設計方案的主力，不失為簡便而易於施作的良策。

（四）功能上的考量

　　色彩做為視覺藝術的主要創造元素之一，其在視覺傳達的功能上具有舉足輕重的地位，展示設計人如果能將色彩功能做適度的發揮，則可增加整個展覽的展示張力、與空間氛圍。

（五）創意上的考量

　　一成不變，是展示設計人最大的忌諱。視覺藝術的表現源於豐沛的想像力，如何獲得永續不絕的創意，是展示設計人不斷思考與追求的目標。事實上，視覺創意，可以因著嶄新的思考方式發揮；視覺表現，亦可以因為善用方法，而以一種豐富全新的面貌呈現。

　　「採取特別突顯色彩的手法，做為展示設計的一種新嘗試，看看其效果如何？」成為筆者在經費有限、時間緊迫的情況下，從事這三檔展覽的展示設計業務時，終日縈繞在心的自我耳語。

　　展示設計是一種以視覺藝術呈現為主的創造性活動，其可資掌握的視覺設計元素主要是造型、色彩與質

感。試圖將整體展示風格、展示內容、以及信息呈現的
詮釋與解讀功能，透過「突顯色彩」的途徑，獲得圓滿
的解決，無疑也是視覺表現上的一項突破。

　　總之，筆者從這五個面向的思維探討、斟酌其目的
性與功能性的需求，乃決定大力重用色彩，將色彩的功
能推至最顯赫的位置，以之做為解決這三檔展覽展示設
計方案的主角，試圖開發出博物館展示設計的另一可
能。

二、如何讓色彩扮演代言的角色

　　要讓色彩在整個展場空間上扮演「代言角色」，應
該賦予色彩什麼樣適當的任務？要如何令色彩恰如其
分地達成角色功能？要讓色彩在展場空間裡，如何運作
以竟其功？在在都是展示設計人從事設計業務時的思
考重點。

（一）賦予色彩任務

　　就任務的擔當上，要確保展覽主題理念的充分表
達，展示設計人可依展覽的屬性，確定整體展示風格；
並賦予色彩「作展覽整體形象的塑造、與展覽整體信息
的傳達，彰顯展覽主題功能」的重責大任；以期在展示
空間上達成塑造情境、強化意象的目標，作出一場「有
感覺」的展覽呈現；確立色彩在整個展覽的「代言角色」

地位。

（二）發揮色彩機能

　　就角色扮演的功能上，要能夠善用「色彩的感覺」、「色彩的心理」、「色彩的象徵」與「色彩的聯想」等色彩原理，讓色彩可以貼切地扮演好它在一場展覽的代言角色。依色彩原理，人類對於色彩的感知能力，相當敏銳。在色彩的領域中，不論是色相、明度、彩度、調和、對比等不同的變化，都能帶給人們不同的微妙感受，因而產生許多不同的感覺與情愫。如果能夠充分發揮色彩的機能，以求圓滿達成色彩在一場展覽所擔負的任務，必能對於一場展覽的精神內涵與風格，作出最貼切的表達。

（三）善於色彩運作

　　就運作的技巧上，為使整個展覽有著統一的「視覺傳達」形象，首先依色彩原理，循著「色彩的心理」來設定「主色」，做為整體設計的標準色；採用「色彩的象徵」與「色彩的聯想」，來捕捉整個展覽的精神內涵與風格，以之做為展覽代言的主力。

　　選定主色後，接著是「輔色」的考量。若能依循著「色彩的感覺」來處理，則輔色的問題可以迎刃而解。論及色彩屬性，有「輕色」與「重色」之分；「軟色」與「硬色」、「強色」與「弱色」、「前進色」與「後退色」、「膨脹色」與「收縮色」之別。「興奮色」與「沉靜色」、

以及「暖色」與「寒色」等對比性的色彩感覺。依此來
搭配主色，主色輕者則輔以重色、主色強者則輔以弱
色、主色暖者則輔以冷色。這一輕一重、一強一弱，搭
配運用得宜，則在視覺上將造成節奏美感；而冷暖色
調，在不同的季節裡，也可以發揮出適度的調節功能；
至於製作展覽主標題，為求突出，則可用前進色或膨脹
色。「輔色」的設定得宜，將有助於「主色」的突顯，
以及整體色彩機能的延展；不但可以收紅花綠葉相襯之
效，更可以為整個展覽的展示設計上，組成一套完整的
標準色系統，作出一套周詳的色彩計畫。

　　總之，標準色中主色與輔色的搭配，可以從色相、
明度、彩度、調和、對比等系統中規劃運用，以求將「色
彩的心理」與「色彩的感覺」等色彩原理，在一場展覽
的呈現上發揮出最大的機能。確立主色及輔色等「標準
色」之後，可以將此標準色系統，整套延伸至展場說明、
空間陳設、布招、廣告媒體、海報、摺頁、圖錄專輯
等展覽相關事務的設計，以求統一展覽的整體風格與
呈現。

　　綜合以上，只要能夠賦予色彩以明確的任務、充分
發揮色彩機能、善於色彩運作，則展示設計人要讓色彩
在整個展覽的展示設計上，扮演一個出色的「代言角
色」，可謂輕而易舉、遊刃有餘。

三、讓色彩代言的實證

　　僅以筆者實際參與展示設計業務的三檔展覽作為樣本，針對色彩如何在各個展覽中扮演代言角色，分別作實例的探討如下。

（一）印度古文明・藝術特展

　　本展的展示設計，在色彩的表現上採取分區詮釋的手法，於不同的展示空間內各以不同的主色來表現。

1. 因何採取分區設定主色

　　本展不採取單一色彩做為整個展覽的唯一主色，而採取分區設定主色的構想，其用意在於突顯出「印度」這一國度的多元性形象風格。

（1）種族上

　　印度是一個多元種族的國家，不同的種族混合、遷移與交流，構成殊異的人文風情，是印度吸引是人的特質之一。印度境內種族複雜，最主要人種有印度原住民、印歐民族、雅利安人、蒙古人、土耳其人、伊朗…等七種。約在公元前三千年前，達羅毗荼人就居住在這裡，此後，習慣上稱之為雅利安人的遊牧部落從西北部遷入；以後又有波斯人、大月氏人、燕噠人等陸續從西北部進入，形成了印度民族的複雜現象。全國現有數百個民族和部族，其中印度斯坦族人數最多，約佔全國人口百分之四十六點三，主要分布在北方邦、旁遮普邦、

比哈爾邦、拉賈斯坦邦和中央邦等地；次爲泰盧固族、馬拉地族、泰米爾族、古吉拉特族、坎拿他族、馬拉雅拉姆族、奧里雅族、旁遮普族等，人口均超過一千萬。

（2）語言上

印度種族複雜，不同種族使用不同語言。長久以來印度境內異族雜居、遷移、入侵，使得同一語系又發展出各種方言。全國現有語言和方言一千六百五十二種，分屬四大語系：印歐語系、達羅毗荼語系、漢藏語系、孟達（南亞）語系。其中使用人數超過一千萬的有十五種，並被憲法列爲主要語言，使用人數佔總人口百分之九十一的印地語爲官方用語。

（3）宗教上

百分之八十以上的印度人口信奉印度教，此外還有回教、錫克教、佛教、耆那教、基督教、祆教…等。在印度，宗教不僅影響人民的日常生活，也規範印度人的行爲、思想、婚姻、社交和社會階級地位。

（4）文化、藝術

印度文化是多民族、多宗教的複合文化，與希臘文化、中國文化並列爲世界三大文化體系。印度本土的主要民族達羅毗荼人基於生殖崇拜的農耕文化與外來的雅利安人基於自然崇拜的游牧文化互滲交融，形成了印度文化的主體。印度本土的主要宗教─印度教、佛教、耆那教文化與外來的伊斯蘭教等異質文化互相影響，使

印度文化呈現多樣統一的特徵。儘管印度歷史上外族入
侵頻繁，小國林立，長期分裂，但印度文化仍具有印度
本土傳統精神上的連續性和統一性。印度藝術是印度文
化的重要組成部分，已有五千餘年的歷史，內容深奧，
形式豐富，獨具特色，自成體系，對亞洲諸國的藝術曾
產生過巨大影響。印度藝術不僅具備印度文化的一般特
點，而且與印度的宗教、哲學關係極為密切。就其原初
意義而言，印度藝術往往是宗教信仰的象徵或哲學觀念
的隱喻，而並非是審美觀照的對象。[1]

　　從以上資訊可以歸納出：印度為一個多元種族、多
種語言、多種宗教的複合性國度，其孕育延展出來的文
化與藝術也是複合而多元性的。

　　因此如果採取單一色彩做為整個展覽的唯一主
色，顯然不足以涵蓋印度這一國度的多元性形象風格，
筆者乃決定採取分區設定主色詮釋的手法，於各個不同
的展示空間內，各以不同的主色來表現。

　　另一構成採取分區設定主色的條件是：本展展場的
空間約三百坪，由正廳、東側廳及西側廳三個區塊組合
而成，本身具備了獨立區隔分區的有利條件；因此採取
分區設定主色詮釋的手法，於各個不同的展示空間內，

1. 陳橋驛、陳德恩，〈印度〉，《中國大百科世界地理卷》，（台北：遠流出版智
　慧藏股份有限公司，2001），光碟版。

各以不同的主色來表現，並不會造成色彩過於紛雜、互相干擾的負面效果。

2. 如何分區設定主色

　　本展區分成：印度河文明、佛教藝術、印度教文化、文化交流、日常生活等，共計五大單元。筆者依每一單元之屬性及精神內涵區分，各賦予單一色彩作為其單元主色；該主色除了擔負該區展覽主題的象徵、展覽信息傳達的代言，並具有出色的展示功能、與展覽效果。

（1）印度河文明區

　　選取淺土黃色做為本區單元主色。（採日本視覺研究所 VICS 色票，HV0889，C:0/M:10/Y:40/K:20）

　　從資料上顯示：印度河流域是印度文明的發祥地。以印度河流域發掘出土的哈拉帕和莫亨朱達羅等古城遺址為代表的印度河文明，亦稱哈拉帕文化，年代約為西元前二千五百至一千五百年，據推測是印度土著居民達羅毗荼人創造的農耕文化。達羅毗荼人盛行母神、公牛、陽物等生殖崇拜。印度河文明城市遺址出土的母神、祭司、舞女、公牛等小雕像，瘤牛、獨角獸、獸主、菩提樹女神等印章，紅底黑紋陶器上描繪的各種動植物花紋和幾何形圖案，多屬於祈願土地豐產、生命繁衍的生殖崇拜的形像化或抽象化的符號。構成印度本土傳統藝術最顯著特徵的強烈的生命感，似可從達羅毗荼人的

生殖崇拜文化中追溯淵源。作爲印度本土傳統藝術特色的奇特的想像力和濃厚的裝飾性，亦可在印度河文明時代的藝術中窺見端倪。[2]

　　從以上可以歸納出幾個重點：印度河文明是一印度土著居民達羅毗荼人創造的農耕文化；其所創造的生活器用上的各種動植物花紋和幾何形圖案，多屬於祈願土地豐產、生命繁衍的生殖崇拜的形像化或抽象化的符號。這「農耕文化」、「祈願土地豐產」、「生命繁衍的」構成了本區印度河文明展覽主題的主要傳達元素。

　　因此以淺土黃色做爲本區單元主色，自有其「與土地緊密結合」的象徵意義；色調上採日本視覺研究所VICS 色票，HV0889，C:0/M:10/Y:40/K:20，除了傳達印度河文明與土地緊密結合的象徵意義之外，其中低彩度的色調更富有遠古的、悠久的、等意義上的聯想。以之做爲「象徵與土地緊密結合的、遠古的、悠久的印度河文明」的代言，是一適切的選擇。

（2）佛教藝術區

　　選取暗紅紫色做為本區單元主色。（採日本視覺研究所 VICS 色票，FV0752，C:10/M:60/Y:0/K:50）

　　從展覽資訊得知：佛教自釋迦牟尼創始以來，其由

2. 王鏞，〈印度美術〉，《中國大百科世界美術卷》，（台北：遠流出版智慧藏股份有限公司，2001），光碟版。

原始佛教發展至部派佛教、大乘佛教和密教，思想內容
日趨豐富。佛教藝術也順應各個階段的需要，由早期故
事性較強的本生傳和佛傳圖，演變至中、晚期哲學色彩
較濃的佛、菩薩像、護法像等。佛教倫理學注重沉思內
省，佛教藝術則強調寧靜平衡，以古典主義的靜穆和諧
為最高境界。

　　犍陀羅地區是貴霜王朝的政治、貿易與藝術中心，
東西方文化薈萃之地。犍陀羅美術的外來文化色彩十分
濃鬱。貴霜王朝都城布路沙布邏（今白沙瓦）的迦膩色
迦大塔和呾叉始羅的佛塔寺院多已傾圮，大量遺存的是
裝飾佛塔的佛傳故事浮雕。犍陀羅雕刻主要吸收了希臘
化美術的影響，仿照希臘、羅馬神像創造了希臘式的佛
像─犍陀羅佛像。雕刻材料採用青灰色片岩；造型高貴
冷峻，衣褶厚重，風格傾向於寫實主義，強調人體解剖
學細節的精確。犍陀羅美術衍生出印度─阿富汗派美
術，影響遠達中國新疆與內地，並東漸朝鮮和日本。[3]

　　從以上可以歸納出幾個重點：「哲學色彩較濃的」、
「注重沉思內省」、「強調寧靜平衡」、「以古典主義
的靜穆和諧為最高境界」、「造型高貴冷峻，衣褶厚重」、
「雕刻材料採用青灰色片岩」，做為本區佛教藝術展覽

3. 劉曉路，〈佛教美術〉，《中國大百科世界美術卷》，（台北：遠流出版智慧藏
　　股份有限公司，2001），光碟版。

主題信息的傳達要素。

因此以暗紅紫色做爲本區單元主色，自有其象徵哲學色彩、沉思內省、寧靜平衡、靜穆和諧、高貴冷峻、厚重的意義；色調上採日本視覺研究所 VICS 色票，FV0752，C:10/M:60/Y:0/K:50，以之做爲本區展覽主題的代言，除了傳達佛教藝術與哲思的象徵意義之外；其暗紫中帶微紅的色調，在莊嚴寧靜的氛圍中更富有溫馨、具親和力等功能意義上的聯想。在功能上，本區大多展品其「雕刻材料採用青灰色片岩」，採用本暗紅紫色調，更能襯托出展品與展區空間的諧和。

（3）印度教文化區

選取鮮橘紅色做為本區單元主色。（採 Pantone 色票，Orange 021 U，C:0/M:51/Y:87/K:0）

探索相關資料得知：印度教宇宙論崇尚生命活力，印度教藝術則追求動態、變化，以巴洛克風格的激動、誇張爲終極目標。

印度教諸神基本上是自然力量的化身，宇宙精神的象徵，生命本質的隱喻，因此印度教藝術必然追求動態、變化、力度，呈現動盪、繁複、誇張的巴洛克風格。這種巴洛克風格帶有印度傳統文化的顯著特色，生命的衝動、想像的奇特和裝飾的豪奢似乎都超過歐洲的巴洛克藝術。

印度教美術

　　印度教是從印度古代婆羅門教發展而來的宗教，信徒至今仍佔印度人口的百分之八十，在尼泊爾和印度尼西亞的巴厘島亦佔優勢。印度教文化是印度文化的正統和主流，繼承了印度土著民族達羅毗荼人的生殖崇拜文化與吠陀雅利安人的自然崇拜文化傳統，尊奉吠陀為天啓聖典，從奧義書衍生出婆羅門六派哲學體系，以親證個體靈魂"我"與宇宙精神"梵"同一為靈魂解脫的最高境界。印度教崇拜宇宙精神化身的三大主神，即創造之神梵天、保護之神毗濕奴、生殖與毀滅之神濕婆，以毗濕奴教派和濕婆教派最為盛行。印度教美術往往是印度教宗教哲學的象徵、圖解和隱喻，崇尚生命活力，追求宇宙精神，充滿巴洛克風格的繁縟裝飾、奇特想像與誇張動態，帶有超現實的神秘主義色彩。印度教經典吠陀、兩大史詩〈摩訶婆羅多〉和〈羅摩衍那〉與十八部往世書神話以及民間傳說，為印度教美術提供了永恆的主題。早在公元前三千年印度河文明時代的原始美術便孕育著印度教美術的萌芽。印度教美術在公元一至三世紀貴霜時代初露頭角，四至六世紀笈多時代開始勃興，七至十三世紀印度中世紀時代臻於全盛，取代了佛教美術在印度本土的主導地位，隨著印度教的傳播，影響波及南亞與東南亞諸國。

印度教神廟

中世紀南印度諸王朝保持著純正的達羅毗荼文化傳統，發展了達羅毗荼人的藝術。帕拉瓦王朝（約西元六百至八百九十七年）的都城建志補羅的凱拉薩納特神廟與海港摩訶巴里補羅的五車神廟、石窟神廟和海岸神廟，是印度南方式神廟的濫觴，幾乎提供了所有南方式神廟的原型。摩訶巴里補羅神廟的岩壁浮雕〈恆河降凡〉是帕拉瓦雕刻的傑作，體現了初期印度巴洛克風格的特徵。朱羅王朝（西元八百四十六至一千二百七十九年）的都城坦焦爾的巴利赫蒂希瓦爾神廟和殞伽貢達朱羅補羅的同名神廟，沿用帕拉瓦神廟的平面設計，角錐形的悉卡羅更加巍峨。朱羅王朝的銅像，例如名作〈舞王濕婆〉，造型優雅，動態靈活，是南印度巴洛克風格盛期雕塑的典範。潘地亞王朝（西元一千一百至一千三百三十一年）的都城馬杜賴的神廟群因襲朱羅樣式，門樓（瞿布羅）高於主殿，裝飾雕刻繁雜繚亂，屬晚期巴洛克風格。中世紀後期的維查耶那加爾王朝（西元一千三百三十六至一千五百六十五年）的神廟群以及納耶卡王朝（西元一千五百六十四至一千六百年）在馬杜賴修建的神廟，柱廊（曼達波）的地位突出，裝飾雕刻繁瑣靡麗，流於羅可可風格。

印度教建築

印度教建築以神廟為主，包括岩鑿石窟神廟與獨立

式石砌神廟。印度教神廟的高塔悉卡羅通常象徵著宇宙之山，神廟的聖所戈爾波‧戈利赫字面義爲子宮，意味著宇宙的胚胎，在聖所密室中供奉印度教神像或神的標誌，最常見的是濕婆林伽（男根）。笈多時代的烏達耶吉里石窟、德奧伽爾十化身神廟等，是印度教神廟的濫觴。中世紀時代印度南北諸王朝興起了建造神廟的熱潮。印度教神廟大體可分爲南方式、德干式、北方式三種型式。南方式神廟高塔悉卡羅呈階梯狀角錐形，代表作有帕拉瓦王朝摩訶巴里補羅的五車神廟、海岸神廟和甘奇補羅的凱拉薩納特神廟，朱羅王朝坦焦爾的巴利赫蒂希瓦爾神廟等。德干式神廟接近南方式，但悉卡羅較低平穩重，代表作有拉施特拉古德王朝埃洛拉石窟第十六窟凱拉薩神廟等。北方式神廟悉卡羅呈玉米狀或竹筍狀曲拱形，主要分奧里薩式與卡朱拉侯式，代表作有奧里薩布巴內斯瓦爾的林伽羅闍神廟、康那拉克太陽神廟和卡朱拉侯的根達利耶‧摩訶提婆神廟等。

印度教雕刻

　　印度教雕刻題材主要表現印度教諸神，尤以毗濕奴、濕婆及其化身和配偶的雕像爲多。根據印度中世紀造像學規定，毗濕奴造型特徵一般爲四臂，戴寶冠，佩花環，持輪寶、法螺、蓮花、仙杖，常橫臥蛇王身上安眠歷劫創世，有野豬、人獅、克利希那和羅摩等十化身，其配偶爲吉祥天女拉克希米、大地女神普彌，坐騎爲金

翅鳥迦魯達。濕婆造型特徵一般為三眼，四臂，高髻，戴新月，持手鼓、火焰、斧頭、牝鹿，常呈現舞王、瑜伽、半女、三面諸相，其配偶為雪山神女烏瑪或帕爾瓦蒂和復仇女神杜爾伽，坐騎為公牛南迪。太陽神蘇利耶、雷雨之神因陀羅、象頭神伽內什、恆河女神、葉木那河女神、學術女神薩爾斯瓦蒂以及各種天女和男女愛侶密荼那等，也都是印度教雕刻鍾愛的題材。印度教雕刻是在佛教雕刻刺激下發展起來的。在早期佛教雕刻中，梵天、因陀羅（帝釋天）、蘇利耶等神便曾以佛教守護神的形像出現。貴霜時代佛教雕刻中心犍陀羅的金幣曾鑄有濕婆、塞健陀等神的圖形，馬圖拉也雕刻過蘇利耶、伽內什等神像。笈多時代佛像雕刻登峰造極，印度教神像雕刻也蔚然勃興。馬圖拉的〈毗濕奴立像〉、烏達耶吉里石窟的〈毗濕奴的野豬化身〉、德奧伽爾十化身神廟的〈毗濕奴臥像〉等，都屬於笈多時代古典主義雕刻的傑作，但已開始向巴洛克風格演變。印度中世紀是印度教雕刻的全盛時期，印度教神廟內外通常布滿了眾多的男女諸神裝飾雕刻，巴洛克風格的繁縟變化、激動誇張取代了古典主義的單純靜穆，多面多臂的超人的怪誕形像取代了佛教的凡人造型，這也正是印度教哲學宇宙論崇尚生命活力的藝術表現。南印度帕拉瓦雕刻纖細優雅，動態靈活，以場面的戲劇性和群像的運動感著稱，代表作有摩訶巴里補羅的巨岩浮雕〈恆河降凡〉、

曼達波浮雕〈杜爾伽殺摩希利〉等。朱羅王朝銅像的典範〈舞王濕婆〉動感強烈，內涵深奧，是濕婆代表宇宙的永恆運動的象徵。德干遮盧迦雕刻雄勁厚重，動態誇張，以造型的超常性與運動的爆發力見長，代表作有埃洛拉石窟凱拉薩神廟的〈羅婆那搖撼凱拉薩山〉、〈舞蹈的濕婆〉與〈塔壁飛天〉等。象島石窟的〈濕婆三面像〉是濕婆代表宇宙的永恆變化的最高傑作。北印度奧里薩雕刻與卡朱拉侯雕刻繁縟富麗，扭曲變形，刻意追求女性的肉感魅力，屬於爛熟期的印度巴洛克風格，代表作有康那拉克太陽神廟的〈音樂天女〉、卡朱拉侯的〈情書〉等。卡朱拉侯的性愛雕刻(密荼那)具有宇宙陰陽兩性合一的神秘象徵意味。在印度教的同化之下，晚期佛教密宗雕刻也傾向豪華、繁縟、怪誕，波羅王朝大量出現了寶冠佛、多面多臂或女性菩薩等雕像。

印度教繪畫

印度教繪畫主要分壁畫與細密畫兩種。現存的印度教壁畫多已漫漶不清，但仍可見人物動態的活躍，代表作有埃洛拉石窟凱拉薩神廟前殿天頂描繪男女諸神和戰爭場面的壁畫、朱羅王朝坦焦爾大塔甬道描繪濕婆神話與天女的壁畫等。印度教細密畫則以莫臥兒王朝時代的拉傑普特繪畫為代表。拉傑普特繪畫的題材多選自中世紀毗濕奴教虔信派的詩歌〈牧童歌〉和印度史詩、往世書神話，尤其熱衷於描繪牧神黑天克利希那與牧女拉

達戀愛的故事，藉男女肉體的結合來暗示宇宙大神及其
信徒之間心靈的交感，充滿田園牧歌式的浪漫詩情和奇
異溫柔的神秘氣息。[4]

　　從上述中，可以爬梳條列出相關印度教文化在精神
內涵以及藝術造型上的特質：「崇尚生命活力」、「激動、
誇張」、「追求動態、變化、力度，呈現動盪、繁複、誇
張的巴洛克風格」、「生命的衝動、想像的奇特和裝飾的豪
奢」、「造型優雅，動態靈活」、「以場面的戲劇性和群像
的運動感著稱」、「以造型的超常性與運動的爆發力見長」、
「繁縟富麗，扭曲變形，刻意追求女性的肉感魅力」、「充
滿田園牧歌式的浪漫詩情和奇異溫柔的神秘氣息」、「印度
教美術往往是印度教宗教哲學的象徵、圖解和隱喻，崇尚
生命活力，追求宇宙精神，充滿巴洛克風格的繁縟裝飾、
奇特想像與誇張動態，帶有超現實的神秘主義色彩」。依
此可以歸納出本展區所要傳達的是：充滿生命活力的、
想像的奇特、和裝飾的豪奢等等印度教文化的展覽主題
信息要素。

　　因此在主色的選擇上，需要一個鮮明、高彩度、深
具活力象徵意義的色彩來建構。最後從印度教神廟建築
及傳統僧侶袍服的色彩，歸納選取出鮮橘紅色做為本區

4. 王鏞，〈印度教美術〉，《中國大百科世界美術卷》，（台北：遠流出版智慧藏
　　股份有限公司，2001），光碟版。

單元主色，以之做為最具印度教文化特色的代言，來襯托出印度展的特色。（採 Pantone 色票，Orange 021 U，C:0/M:51/Y:87/K:0）

　　功能上，鮮橘紅色可以將近乎黑色調的石雕、銅雕等展品，烘托的更具活力；鮮紅橘色與黑色的強烈對比，造成激動、誇張、動盪、等等效果，令整個展場的展示張力更形倍增。本區為本展最重要的單元區域，以高彩度的鮮紅橘色做為本區主色，可以造成本展的高潮。

（4）文化交流區

　　選取深藍色做為本區單元主色。（採日本視覺研究所 VICS 色票，HV0957，C:60/M:0/Y:0/K:80）

　　本區展現印度與周邊國家的文化交流下的產物，印度與東西方各國的交流於史前時代已有紀錄，而印度文明與各地之間的流傳，皆是經由和平的方式—即貿易、宗教、文學、藝術等，其中影響最大者首推宗教。此外，於醫學、天文、科學、數學等方面的發明，如阿拉伯數字、十進位法、零記號等，也先後傳入東西方各國。因此，印度可謂亞洲最大文明輸出古國。

　　本區的展覽主題重點在於「交流」、「和平方式」、「貿易」等信息的傳達，在主色的設定上，最後決定選取深藍色做為本區單元主色。（採日本視覺研究所 VICS 色票，HV0957，C:60/M:0/Y:0/K:80）此色含有「海的

意象」、「貿易」、「寧靜和平」、「交流」等等表徵，以之做為本區展覽主題「文化交流」信息傳達的代言。

功能上，此深藍色深沉穩重，具有安定情緒的效果；觀眾從上一區，那「激動、誇張、動盪」的鮮橘紅色空間，過渡到本區，浸沐於沉靜的深藍色空間中，正好可以做一視覺上的、心理上的、心靈上的舒緩與調節。

（5）日常生活區

選取咖哩色做為本區單元主色。（採日本視覺研究所 VICS 色票，GV0776，C:0/M:60/Y:90/K:20）

在印度社會生活中，舞蹈及音樂佔有極大比重，不論是古典或民俗、傳統或現代，印度人總喜愛以舞蹈及音樂表達心中喜悅、感動及慶祝，特別是藉以表達心中對宗教的熱切渴望與虔誠信仰。此外，印度也重視家庭及男女關係，因此在社會及宗教活動中，與情色有關的主題亦是另一重點。

印度是個多元種族、多種語言、多種宗教的國度，其日常生活樣貌也是多元而豐富的，要從食衣住行育樂各個面向如此繁複多元的生活型態中，歸納出一個足以適切表達本區「印度日常生活」展覽主題信息的色彩，實非易事。

幾經思索，還是以大家耳熟能詳、最典型、最能代表印度的食物—咖哩，來做為本區的傳達代言，最為貼切。乃選取咖哩色做為本區單元主色。（採日本視覺研

究所 VICS 色票，GV0776，C:0/M:60/Y:90/K:20）以之做爲「印度的」、「日常生活的」表徵，可謂是本區展覽主題之最佳代言。

經由以上探討，可以了解到「印度古文明‧藝術特展」採取分區設定主色的原因，以及各區如何設定主色、何者是各區設定的主色、設定該色的原因及其功能與效果爲何；同時也可以明白色彩是如何在本展中，恰如其分地扮演著代言的角色。

（二）日本人形藝術展

本展的展示設計，在色彩的表現上採取單一形象詮釋的手法，於單一空間內以單一主色來表現。

1. 因何採取設定單一主色

本展屬性係在單一空間內，作單項文物展品的展出。雖然本展共分成十四個單元（計有：女兒節人偶、五月人偶、能劇人偶、文樂人偶、羽子板、京都人偶、女形人偶、木雕嵌布人偶、博多人偶、御所人偶、市松人偶、伊豆藏人偶、創作人偶、木雕人偶等。）但是在八十坪的單一空間裡，如果每一單元，都賦予一個主色，則整個展場將是五花八門、紛擾不堪；觀眾一進入展場，勢必眼花撩亂、昏眩於當下。

因此，在有限的單一空間內，當展覽主題爲單項文物展品時，則其所要傳達的展覽信息相對地單純，所以

本展採取「設定單一主色」做爲展覽形象詮釋的手法，可以達到簡單明快的效果，同時營造出簡潔有力的大塊暢意空間。

2. 如何設定單一主色

選取深橘紅色做為本展單一主色。（採日本視覺研究所 VICS 色票，AV0009，C:0/M:80/Y:100/K:0）

本展主題是日本人形工藝的展出，因此如何突顯「日本的」、「工藝的」、「生活的」風格形象，成爲設定本展主色的考量重點。

日本美術隨著日本文化同時發展，以其深厚的文化傳統和頻繁的外來影響的背景，形成獨特體系。它注重內在的含蓄甚於外在的輝煌；它外觀簡潔，內涵高雅，講究形式、程序和技巧，因而工藝美術佔有重要地位，美術的其他門類如建築、雕塑、繪畫、書法等都無不具有工藝性質，這些門類的藝術家往往同時是工藝美術家，可見日本是一個非常注重工藝技術與精神的國家。

從日本人形藝術展可以看出：大和民族一絲不苟、極端嚴謹而纖細的生活態度和凡事講究規範、合度、細緻、修飾、以及注重傳承的敬業精神。

本展展出之人形，在造型上依不同主題而各具特色，衣飾繁複色澤典雅華麗，比例合度作工精巧細緻，

為極具民族特色的日本傳統工藝之一。

人形工藝是日本人在歷史、風土和自然中所孕育出來的感性與技藝，形成了獨特的傳統文化，展現出高度的講究、素雅、高尚、優美的特質。

溯及日本人形工藝的歷史演變，最早人形的出現是用來驅邪除穢、消災解厄，以之做為人的替身，移轉可能降臨於人的災禍。後來在造型、做工上日趨華麗，演變成為「小孩子的玩偶」，普遍受到小孩子的喜愛。進而轉化成為祈願孩子們健康美麗、快樂成長的表徵。風俗上，依照日本傳統慣例，每於女孩子出生後的第一個女童節，祖父母或親戚長輩都會贈送雛人形，表達他們內心的歡喜與祝賀之意。

從以上可以歸納出幾個重點：「日本傳統工藝的技術與精神」、「生活的」、「外觀簡潔，內涵高雅」、「講究形式、程序和技巧」、「講究規範、合度、細緻、修飾」、「高度的講究、素雅、高尚、優美的特質」、「驅邪除穢、消災解厄」、「做工日趨華麗」、「祈願孩子們健康美麗、平安幸福、快樂成長的表徵」、「歡喜與祝賀」等等做為本展展覽信息的傳達要素。

最能突顯「日本」這一民族特色的色彩，不外是紅色、黑色、白色等。白色用在本展，感覺上平淡無奇，不具任何特色。唯有紅色，最能讓整個展場空間，產生令人印象深刻的戲劇性張力。但是紅色是「中國的」吉

祥象徵色彩，為了區隔並彰顯「日本」的特色，乃選取深橘紅色做為本展單一主色。(採日本視覺研究所 VICS 色票，AV0009，C:0/M:80/Y:100/K:0) 此色源自日本的漆紅色，寓意沿襲著「日本傳統工藝的技術與精神」，也象徵著「健康美麗、平安幸福、快樂成長」、「歡喜與祝賀」、「驅邪除穢，消災解厄」的意象。

　　同時在功能上，以此深橘紅色可以烘托出華麗的特質，將整個展場空間營造出一種張力無限、劇力萬鈞的和式氛圍。令觀眾置身其間，在觀賞細膩的人形藝術之餘，可以飽有一種溫馨、華貴的幸福美感。

(三) 瑰寶重現─輝縣琉璃閣甲乙墓研究展

　　本展的展示設計，在色彩的表現上採取兩相對照詮釋的手法，於單一空間內以兩個主色來表現。

1. 因何採取單一空間作雙主色對照

　　本展整個展場，在單一空間內主要分為兩大區域，其一是青銅器區、另一是玉器區。以器物的類別作為展示上的單元區分，而非以甲墓、乙墓的文物個別分開來展出，亦非以出土現場器物分布的相關位置來呈現。

　　如果在單一空間內，選取單一色彩做為主色，當然是可行而穩當的做法。但是依本展覽主題是「甲乙墓研究展」，而展覽內容是「青銅器與玉器」，從兩個墓室出

土的兩種器物類別的展出，如果能以兩種色彩來加以詮釋對照，則在展覽主題信息的傳達上、在展示空間的情境氛圍塑造上，可以有更為精準的呈現與充分的發揮。

2. 如何設定單一空間作雙主色對照

（1）青銅器區

選取硃砂色做為本區單元主色，亦為本展整個展覽空間的主色。（採日本視覺研究所 VICS 色票，AV0002，C:0/M:80/Y:80/K:0）

本展展品以青銅器的展出數量為多、展品體積較大、所佔展出空間比例也較為大，因此擬以本區之主色做為本展整個展覽空間的主色。

至於如何設定該主色？從本展展覽主題上可以歸納出「中國的」、「東周的」、「墓葬的」、「公侯的」、「青銅器的」、「玉器的」等等信息重點。因此在色彩的選取構思上，可以朝這些方向著手。至於在這些方向上可資依循的則有以下具體途徑：

從當年的繪畫，找出當時常用的主色。

中國商、西周、春秋時代的繪畫處於發展的初期階段。繪畫應用的範圍主要是壁畫、章服以及青銅器、玉器、牙骨雕刻、漆木器等的紋飾。早期基本上是裝飾性圖案，到西周以後，開始有以表現人物活動為主的紀事性繪畫作品，其實物遺存，最早的見於春秋晚期的青銅

器刻紋與鑲嵌圖像紋飾。在青銅器、玉石雕刻和彩繪雕
花木器上裝飾紋樣，須事先設計出底樣，然後雕刻，從
中也可看出這一時期繪畫的部分面貌。至於繪畫的作者
則是百工。

　　商代建築中有壁畫。一九七五年在河南省安陽小屯
村商代建築物遺址內發現一塊壁畫殘片，長二十二公
分，寬十三公分，厚七公分。為一塊塗有白灰面的牆皮，
上面繪有對稱的**朱色花紋**，綴以黑色的圓點。線條寬
粗，轉角圓鈍，推測為主體紋飾的輔助花紋。此外，在
安陽大司空村的商墓墓道台階上，也曾發現黑、**朱色彩
繪紋飾**。[5]

　　從當年的漆器，找出當時常用的主色。

　　漆器工藝在商代中期之後已達到較高水準。在河北
？城台西商代遺址發現的原髹於木盒、盤等器物上的殘
漆片多以薄板為胎，**塗朱髹漆後，再繪朱紅紋飾**。有的
在木胎上雕出饕餮紋等紋飾，再塗朱髹漆，紋飾的眼部
鑲嵌綠松石，還有的貼蠐花金箔。紋飾有饕餮紋、夔紋、
雲雷紋、圓點、蕉葉紋、人字紋等，漆面烏亮，表明當
時在曬漆、兌色、髹漆等方面已掌握了較熟練的技藝。
在河南安陽殷墟發現的原為豆、罍等容器上的殘漆片也

5. 李松，〈商‧西周‧春秋繪畫〉，《中國大百科世界美術卷》，（台北：遠流出版
　智慧藏股份有限公司，2001），光碟版。

有與青銅器相類的紋飾。在湖北蘄春毛家咀發現的西周早期彩色殘漆杯，也是薄板胎。在黑、棕地色上繪以朱彩的雲雷紋、目紋、圓渦紋。

　　彩繪動物漆座屏，為中國戰國時期楚國漆器。一九六五年出土於湖北省江陵縣望山一號楚墓。座屏長五十一公分八公厘，高十五公分。屏身以鏤空透雕的手法，表現出鹿、鳳、雀、蛇、蛙等動物，共五十一隻。所雕動物，相互穿插重疊，追逐嬉戲，形像十分生動。座屏色彩以黑漆為地，用朱、綠、黃等色彩加以彩飾，光澤奪目，富麗華美。此件彩繪動物漆座屏，形像寫實，運用彩繪和雕刻相結合，收到了良好的藝術效果。

　　漆畫源於漆器的髹飾技法。《說苑》記載，「……舜釋天地，而禹受之。作為祭器，漆其外而朱畫其內……。」在山東臨淄郎家莊發現的東周漆器殘片，繪畫人物、屋宇、花鳥等，是現知最早的漆畫。河南信陽長台山楚墓出土的戰國時期的漆瑟，彩繪神、怪、龍、蛇和狩獵、舞樂場面，所用色彩有鮮紅、暗紅、淺黃、黃、褐、綠、藍、白等。[6]

　　從當年的織品，找出當時常用的主色。

　　商、西周、春秋時代繪畫的實物遺存，在商代墓葬

6. 高煒，〈東周漆器〉，《中國大百科世界考古卷》，（台北：遠流出版智慧藏股份有限公司，2001），光碟版。

中曾發現畫幔。如河南洛陽擺駕路口的第二號商墓二層台四角發現有布質畫幔痕跡，畫有黑、白、紅、黃四色幾何紋圖案，線條樸拙。同地下瑤村第一五九號商墓北壁，發現垂掛的絲織帳幔殘跡，為紅色條紋地，飾有黑色線條。在山西靈石旌介村的兩座商墓中也發現有畫幔痕跡，其上繪有紅、黃、黑色以弧線和圓點組成的彩色圖案。

在陝西寶雞市茹家莊西周漁伯和井姬墓發現有彩繪的絲織物與刺繡的印痕。刺繡的殘痕上附著紅、黃、褐、棕四種顏色，其中紅、黃二色為硃砂、石黃繪製，顏色非常鮮艷。[7]

從文獻上，找出當時常用的主色。

據《考工記》，設色之工有畫、績、鐘、筐、㡣五種。畫、績主要指章服的畫和繡。《考工記》總結了古代對色彩規律的認識和運用經驗。同時也反映了東周時期五行學說的盛行對色彩觀念的影響。赤、青、黃三原色和黑、白兩個無彩色被視為正色，五彩齊備謂之"繡"，雜四時五色之位以章之，謂之"巧"。青、赤、白、黑、玄(深黑)、黃，象徵東、南、西、北、天、地。繪畫布彩的次第為：青與白相次、赤與黑相次、玄與黃

7. 李松，〈商-西周-春秋繪畫〉，《中國大百科世界美術卷》，(台北：遠流出版智慧藏股份有限公司，2001)，光碟版。

相次。在東周的彩繪漆器與絲織品上，可以見到豐富的間色與複色。這些豐富的色彩常以黑、白或金、銀色爲主調，求得色彩總體效果的統一，這一點在理論上的體現即是《考工記》中所提出的"凡畫繪之事後素功"，在《論語‧八佾》中，則稱"繪事後素"。其具體涵義，據鄭玄的解釋，是指在繪畫時，先布眾色，然後以白或另一種顏色分布其間，以形成統一的色彩效果。而據朱熹的解釋，"後素，後於素也"，即是說先以素爲質地，然後施以五彩。

從當年的墓葬文物，找出當時常用的主色。

在湖北省盤龍城、河北省?城、河南省安陽殷墟等地的商代墓葬中，都曾發現大型的彩繪雕花木槨板等器物灰痕，有的長達二米。在木槨板的正面陰刻雙勾饕餮紋、夔龍紋、蛇紋、虎紋和蕉葉紋、雲雷紋等輔助紋飾。圖案的陰線部分塗朱色，陽面部分塗黑色，背面一般塗朱。有些還在線刻的圖案中間嵌以綠松石、豬牙、蚌片、黃金葉等，以增強其裝飾效果。安陽武官村大墓出土的石磬上的陰線雙勾虎紋，在表現手法上與木雕槨板上的紋飾一致。其共同特點是形象誇張，富於裝飾性；構圖飽滿，疏密有致；線條勁健，圓中寓方，富於韌性，爲傳統繪畫以線造型的濫觴。[8]

8. 王世民，〈東周墓葬〉，《中國大百科世界考古卷》，（台北：遠流出版智慧藏

從本展展出文物，找出當時常用的主色。

從本展展出的文物中觀察得知：有眾多玉器上帶有硃砂的痕跡。見《瑰寶重現─輝縣琉璃閣甲乙墓器物圖集》其中第一百六十一頁，「玉珩。白玉質，黑褐色沁，間雜硃砂及土沁，作扇面形…。」、第一百六十三頁，「玉瓏。青黃玉質，…刀法流暢，上有硃砂、土蝕痕，裝飾用玉。」、第一百六十六頁，「殘珩。青黃玉質，器為璜或珩飾之殘件，上有黑褐色沁、硃砂痕…。」、第一百六十七頁，「璜殘片（佩飾）。青黃玉質，…上可見硃砂、土痕，部分有黑褐色沁。」、以及相當多頁刊載的器物上都可以見到「硃砂」的蹤跡。[9]

綜合以上六項可資依循的途徑，從當年的繪畫、漆器、織品、文獻、墓葬文物、本展展出文物之中，可以發現到：「朱色花紋」、「朱色彩繪紋飾」、「塗朱髹漆」、「朱紅紋飾」、「朱彩的雲雷紋、目紋、圓渦紋」、「朱、綠、黃等色彩加以彩飾」、「朱畫其內」、「色彩有鮮紅、暗紅」、「畫有黑、白、紅、黃四色幾何紋圖案」、「紅色條紋地」、「其上繪有紅、黃、黑色以弧線和圓點組成的彩色圖案」、「其中紅、黃二色為硃

股份有限公司，2001），光碟版。

9.《瑰寶重現─輝縣琉璃閣甲乙墓器物圖集》，（台北：國立歷史博物館，2003）。其內所刊載的頁 168-185、頁 189-201、頁 204-209、頁 217、頁 256-257、頁 260-266等。

砂、石黃繪製，顏色非常鮮艷」、「同時也反映了東周時期五行學說的盛行對色彩觀念的影響。赤、青、黃三原色和黑、白兩個無彩色被視為正色，五彩齊備謂之『繡』」、「朱色」、「塗朱」、「硃砂痕」…等等，都可以歸納出「朱色」、「鮮紅」、「暗紅」、「赤」、「硃砂」等色彩被大量運用的蹤跡；因此，作為本展展覽主題的代言主色，也呼之欲出。經由反覆斟酌比對，最後選取硃砂色做為本區單元主色，亦為本展整個展覽空間的主色。（採日本視覺研究所 VICS 色票，AV0002，C:0/M:80/Y:80/K:0）

選用硃砂色在象徵意義上可以傳達：「中國的」、「東周的」、「墓葬的」、等等展覽主題信息。而在功能上，可以令整個展示空間呈現劇力萬鈞的視覺效果；亦可以襯托出青銅器展品，使原本生冷、晦暗、毫無生氣的文物，被烘托得鮮活而富有朝氣，一掃沉悶陰霾的氣象。

（2）玉器區

選取淺青黃色做為本區單元主色，亦為本展整個展覽空間的輔色。（採日本視覺研究所 VICS 色票，AV0031，C:20/M:0/Y:100/K:0）

本展展品中，玉器的展出數量較少、展品體積較小、所佔展出空間比例也較為小，因此擬以本區之主色做為本展整個展覽空間的輔色。至於如何設定該輔色？

其在色彩的選取上，可資依循的則有兩個途徑：

從色彩機能著手

依前述：若能依循著「色彩的感覺」來處理，則輔色的問題可以迎刃而解。論及色彩屬性，有「輕色」與「重色」之分；「軟色」與「硬色」、「強色」與「弱色」、「前進色」與「後退色」、「膨脹色」與「收縮色」之別。「興奮色」與「沉靜色」、以及「暖色」與「寒色」等對比性的色彩感覺。依此來搭配主色，主色輕者則輔以重色、主色強者則輔以弱色、主色暖者則輔以冷色。這一輕一重、一強一弱，搭配運用得宜，則在視覺上將造成節奏美感…

本展主色選定爲硃砂色，因此在輔色的選用上，依循輕重、軟硬、強弱、進退、脹縮、暖寒、興奮、沉靜等等色彩的對比原理來構思，即可尋找出一個具體可行的方向。

從展品特色著手

依展出的玉器質地看來，計有：青玉質、白玉質、青白玉質、青黃玉質、灰白玉質等。從玉的質地色澤來推演，也是另外一個可以依循構思、斟酌的路徑方向。

綜合以上兩個依循的途徑，反覆斟酌比對，最後選取淺青黃色做爲本區單元主色，亦爲本展整個展覽空間的輔色。（採日本視覺研究所　VICS　色票，AV0031，C:20/M:0/Y:100/K:0）

　　選用淺青黃色作為本區主色，一方面可以傳達本區的展覽主題信息，將「玉」的特質、以及溫潤的質地色澤，作出最佳的詮釋與烘托。另一方面作為硃砂色的輔色，將有助於「主色」的突顯，以及整體色彩機能的延展；不但可以達到紅花綠葉相襯之效，更可以將整個展場空間的展示張力與展出效果發揮到極致。

小結

　　經由「重用色彩的緣由」的分析、以及「如何讓色彩扮演代言角色」的探討，以至於透過「色彩在印度古文明‧藝術特展」、「色彩在日本人形藝術展」、「色彩在瑰寶重現—輝縣琉璃閣甲乙墓研究展」，這三個案例的實務性歸納演繹與實際應用呈現，可以見證到：「讓色彩代言」將色彩做為扮演一場展覽的代言角色，是具體可行的。

　　無論是經濟上、風格上、施作時間上、功能上以及創意上等的考量，從這五個面向的思維探討、斟酌其目的性與功能性的需求，大力重用色彩，將色彩力推至最顯赫的位置，以之做為解決展示設計方案的主角。同時只要能夠賦予色彩以明確的任務、充分發揮色彩機能、善於色彩運作，則展示設計人要讓色彩在整個展覽的展示設計上，扮演一個出色的「代言角色」，不失為事半

功倍的設計策略。

　　展示設計人依其設計理念，能夠將色彩力推至最突出的位置，尤其是在經費預算有限、籌備及施作時間緊迫的情況下，有效地彰顯色彩在視覺傳達的重要功能，以色彩做為解決展示設計方案的主角，發展出博物館展示設計的另一可能，從理論上及實務上都是可資研討與付諸實現的。

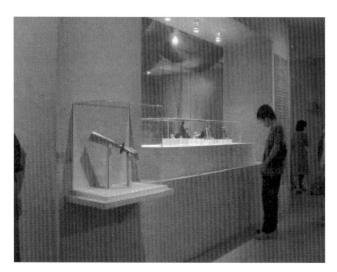

圖一 以淺土黃色做為與土地緊密結合的、遠古的、悠久的「印度河文明」的象徵。

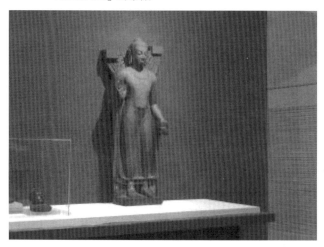

圖二 暗紫中帶微紅的色調，除了傳達佛教藝術與哲思的象徵意義之外，在莊嚴寧靜的氛圍中更富有溫馨的、具親和力的、意義上等功能的聯想。

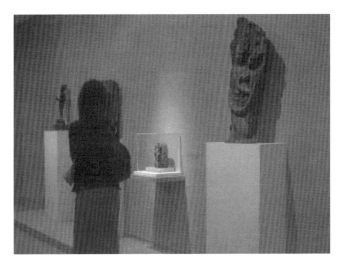

圖三　鮮橘紅色可以將近乎黑色調的石雕、銅雕等展品，烘托得更
　　　具活力；鮮紅橘色與黑色的強烈對比，造成激動、誇張、動
　　　盪、等等效果，令整個展場的展示張力更形倍增。

圖四　深藍色深沉穩重，具有安定情緒的效果。

圖五　以咖哩色做為「印度的」、「日常生活的」表徵，可
　　　謂是本區展覽主題之最佳代言。

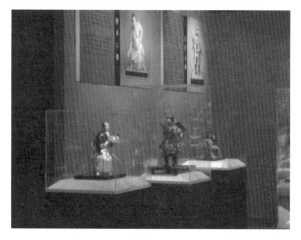

圖六　深橘紅色可以烘托出華麗的特質，令觀眾置身其間
　　　，在觀賞細膩的人形藝術之餘，可以飽有一種溫馨
　　　、華貴的幸福美感。

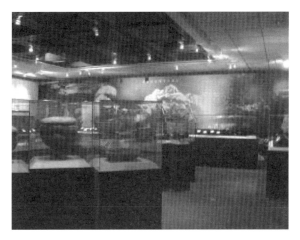

圖七　以兩種色彩來加以詮釋對照，則在展覽主題信息的
　　　傳達上、在展示空間的情境氛圍塑造上，可以有更
　　　爲精準的呈現與充分的發揮。

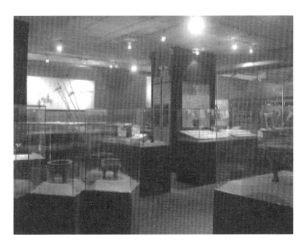

圖八　硃砂色在象徵意義上可以傳達：「中國的」、「東周的」
　　　、「墓葬的」、等等展覽主題信息；而在功能上，可以
　　　令整個展示空間呈現劇力萬鈞的視覺效果。

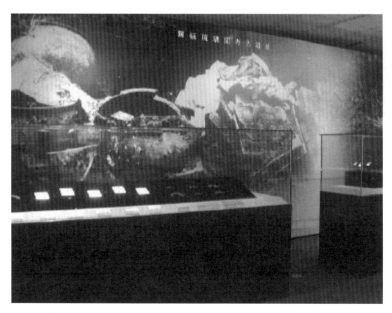

圖九　選用淺青黃色作為本區主色，將「玉」的特質、以及溫潤的質地色澤，
　　　作出最佳的詮釋與烘托。

第三章

整體感的設計－

「小有洞天－鼻煙壺特展」的形塑

一、展品的造型特性分析

二、展示的先決問題與認知

三、對鼻煙壺的認識

四、江南遊園氛圍的塑造

五、內容與形式的關聯

六、細膩的呈現

　　博物館的展覽，其展品的呈現總離不開展示櫃與陳列架等設施；但是一開始就從展示櫃與陳列架的設計著手，則容易陷入「見樹不見林」的困境。畢竟這是屬於局部性、戰術性、技術性層面的問題。如果能先從較為寬廣的角度著眼，由「一個展覽的整體感」著手；首先考慮的是這麼多的展品，到底要在怎麼樣的展示空間裡頭呈現？這空間的氛圍、感覺是什麼？這是屬於整體性、戰略性、理念性層面的問題；如果這先決問題能夠獲得圓滿解決，則後續的展示櫃與陳列架的設計等問題，自然水到渠成、迎刃而解。

　　國立歷史博物館於二〇〇二年七月二日推出的「小有洞天—鼻煙壺」特展，筆者參與展場空間規劃及展示設計業務，採取針對「一個展覽的整體感」這一主軸，作為展示設計的重點發揮，獲致不錯的成效。

　　史博館以往在四樓展廳推出過多次「單項文物類別」特展，計有如意、硯台、銅鏡、銅爐等文物展。限於展場空間不是很寬敞，而展品數量又相對地龐大，使得展出效果不盡理想。根據溯往資料：史博館於二〇〇二年二月一日推出的「迎吉納福—如意菁華百品展」共展出一百六十二件文物，二〇〇一年九月七日推出的「雙清藏硯展」共展出一百二十件文物，二〇〇一年三月二日推出的「淨月澄華—息齋珍藏銅鏡展」共展出二百七十件文物，二〇〇〇年四月廿一日推出的「七寶香

雲—明清香爐暖爐精品展」共展出二百五十件文物。各項展覽都是品類繁多、收藏之富實非史博館四樓展廳有限空間所能全然負載，往往是極盡可能而勉力促成，都超乎展場容量的極限。結果是策展辛苦、設計辛苦、佈展辛苦、而最後是觀眾的視覺也辛苦。

　　這次鼻煙壺特展，當策展人告知本展預定展出文物有四百五十件，展場依然是四樓展廳，筆者乍聽之下有如晴天霹靂，頓時愕然。後來想想與其力爭減少展出文物的數量，不如把它當作是一項挑戰，也是一場試煉。在八十坪空間內展出四百五十件文物，如果在展示設計上安排得當，未嘗不是一項成果；於是定下心來，著手進行迎面而來的任務。最後終於能夠排除萬難，得以圓滿達成任務竟其全功。其設計過程中如何克服空間狹小、而展品數量龐大的困境？如何因應展覽主題的需要、醞釀出切題的展示空間氛圍？本章從鼻煙壺的展示，論及「展品的造型特性分析」、「展示的先決問題」、「部分與整體的認知」、「對鼻煙壺的認識」、「江南遊園的氛圍塑造」、「內容與形式的關聯」、「細膩的呈現」等議題的剖析，從文獻歸納演繹、實驗美學觀點、以及經驗實證法則等角度逐一探討，或可作為人文類博物館從事鼻煙壺或其他以「單項文物」為主題的展示設計業務的參佐。

一、展品的造型特性分析

　　由本展展品清冊及相關圖片得以了解，本次展出的中國鼻煙壺，從造型上分析計有五大特性：其一是器身嬌小，大多高度不過 10 公分，寬度不及 5 公分，厚度未及 3 公分。整體看來，展品與展品相互之間的規格落差並不大。其二是質材多元，有玉石、寶石、石英、瑪瑙、琺瑯（銅胎 /瓷胎 /掐絲）、有機材料（竹 /骨 /葫蘆 /椰殼 /黃楊 /琥珀 /漆器 /珊瑚 /犀角）、玻璃、水晶、金屬、陶瓷、琉璃等。其三是形式色彩多樣化，有各式質材本色、透明、不透明等等，計有紅、藍、紫、黑、黃、綠、金星等十多種色彩。其四是形制紋飾多樣，有中國傳統裝飾造型、以及動物、蔬果、民間故事、山川樓宇、書法繪畫、西洋仕女造型等；其五是作工多元，有彩繪、巧雕、內畫、套雕、浮雕、剔彩、鑲嵌等技法。整體而言是品類繁多，從精緻小巧的鼻煙壺器身中觀之，件件巧奪天工，在浩瀚的藝術領域裡真可謂是別有洞天。

二、展示的先決問題與認知

　　面對如此嬌小的器物，要如何做展示？尤其是本展共計展出四百五十餘件鼻煙壺，而史博館四樓展場面積

只有八十坪大，在不是很寬敞的空間內，要展出數量如此龐大、器身又如此嬌小，而質材多元、形式色彩多樣、形制紋飾多樣化、作工多元的文物，確實不易；處理不好，恐有「雜貨攤」之虞。

　　展示設計自然離不開展示櫃與陳列架等設施的呈現，但是一開始就從這方面著手，則容易陷入「只重細部不顧大局」的困境。筆者寧願先從較為寬廣的角度著眼，從「一個展覽的整體感」著手。

　　要解決「一個展覽的整體感」的設計問題，首先要對「部分與整體」這一議題有所認知。「部分與整體」是標誌客觀事物的可分性和統一性的一對哲學範疇。整體是構成事物的諸要素的有機統一，部分是整體中的某個或某些要素。就展示設計的結構要素而言，「理念」是屬於「整體」的呈現，至於色彩計劃、造型搭配、材料運用、燈光需求、單元配置、動線安排等等，則相對是屬於「部分」，是整體展示設計中的某個或某些要素。

　　古代的哲學家們就提到過「全與分」、「一與多」的關係，亞里士多德還表述過整體並不是其部分的總和的命題。近代的唯物主義者認為整體是物質性的，但他們往往把整體看作是各個部分的機械性聯結和聚集。唯心主義的整體論者斷言只有精神活動才是真正的整體，認為整體先於它的組成部分。黑格爾則從「絕對精神」的自我發展出發，論述了整體和部分之間的辯證關係。

　　世界上的一切事物、一切過程都可以分解爲若干部分，整體是由它的各個部分構成的，它不能先於或脫離其部分而存在，沒有部分就無所謂整體；部分是整體的一個環節，離開整體的要素只是特定的他物而不成其爲部分，沒有整體就無所謂部分。整體和部分的劃分是相對的，某一事物可以作爲整體包容著部分，該事物又可以作爲部分從屬於更高層次的整體。

　　整體是部分的有機統一與集合。集合中的各個部分不是單純地疊加或機械地堆積在一起的，而是以一定的結構形式互相關聯、相互作用著的，從而使事物的整體具有某種新的屬性和規律。事物作爲整體所呈現的特有「屬性」和特有「規律」，與它的各個部分在孤立狀態下所具有的有質的區別，它不是各個部分的相加。

　　部分是整體的一環，在某些情況下，當整體分解時，其部分可能以原來的狀態游離出該整體作爲獨立物存在，但當它在整體當中時則總是以某種方式與其他部分結合著，並"共享"整體性；在更多的情況下，整體中的部分不能以原來的狀態游離出來，當部分脫離整體或整體分解時，其每一部分就改變其性質或形態而成爲單一孤立的元素。不論在那種情況下，構成整體的各個部分都是在改變其地位、性質或形態的情況下"融入"整體的。

　　事物的整體及其各個部分都處於不斷運動變化

中，並且受到環境改變的制約。事物的部分發生變化會影響整體，乃至破壞原來的整體，構成新的整體；整體的變化也會影響其各個部分，排除某些部分或吸引新的環節成為其部分。部分與整體之間的關係不是靜態的，而是動態的。

整體和部分的範疇有重要的認識論意義。在認識過程中，人們總是先對整體有大致的瞭解，繼而分析研究其部分，並在這個基礎上綜合地、具體地認識整體。認識事物在整體上所具有的屬性和規律是重要的，在科學認識的活動中，不僅要把握對象的組成要素，還必須把握諸要素間的結構和結合方式，以及由關係結構所產生的單個要素所沒有的特性。揭示事物的各要素是深入瞭解整體的基礎，而有了整體性的體悟又可以進一步認識其部分。在認識世界時，不能只見部分不見整體。科學的認識方法要求人們既要研究部分，又要考察整體，並把二者有機地結合起來。現代科學在不斷分化的基礎上日益表現出相互滲透、相互交叉的趨勢。由於現代社會生活和物質生產的規模更加擴大和複雜化，自然科學、社會科學都注重於綜合性的研究，探討各領域中整體和部分之間的相互關係，並且出現了著重研究整體結構、整體功能的系統科學和系統工程學。

「局部與全局」和「部分與整體」是同一層次的範疇，局部是整體(全局)中的部分，全局是由局部(部分)

的結合構成的。全局與其各個局部的總和也有質的區別，它具有高於局部的整體性；局部是全局的基礎又從屬於全局。戰略解決全局性問題，戰術解決全局中某個局部的問題。制定社會發展戰略、政治戰略、軍事戰略、經濟戰略、科技戰略，都要正確認識事物的整體，並根據全局性的要求使各個局部處於恰當的狀態，使各項戰術性措施符合戰略的目標。有局部經驗的人，有戰役戰術經驗的人是能夠明白更高級的全局性問題的，但必須用心思去想才會懂得全局性的東西，而懂得了全局性的東西就更會使用局部性的東西，也只有全局在胸才會在局部投下一著好棋。[1]

　　一個設計人能夠針對展示設計的「部分與整體的認知」有充分的體悟，則在其所從事的設計業務上，自然能夠提綱挈領，充分把握到整個展示設計的整體與部分的分際及關聯，井然有序地依次完成其任務。

三、對鼻煙壺的認識

　　鼻煙壺是一種以琉璃、金屬、陶瓷、玉石等材料製成的貯存鼻煙的盛器。就其沿革而言，在十六世紀初至十九世紀初，吸聞鼻煙的習俗在歐洲流行，各種鼻煙

1. 陳昌曙、孔階平，〈範疇〉，《中國大百科哲學卷》，（台北：遠流出版智慧藏股份有限公司，2001），光碟版。分類：人文學科→哲學宗教→哲學→範疇。

壺、盒的製作亦愈來愈精緻，成爲著名的手工藝品。在
歐洲鼻煙和鼻煙壺的影響下，中國清代康熙三十五年
（1696）在宮廷養心殿造辦處下設玻璃廠，聘請德國傳
教士 K.斯圖姆夫指導生產琉璃鼻煙壺。乾隆年間（1736
～1795），用玉石、犀牛角、瑪瑙等材料製成的鼻煙壺
風格各異，製作工藝更加精巧而聞名世界。乾隆至嘉慶
年間（1736～1820），在鼻煙壺的原有基礎上出現了具
有中國民族藝術傳統的獨特品種：「內畫壺」。它不用於
貯存鼻煙，僅爲藝術欣賞品。

就其品類而言，中國鼻煙壺主要產於北京、河北衡
水、山東淄博、廣東汕頭、江西景德鎮、山西稷山縣等
地。按質材和工藝分有琉璃鼻煙壺、瓷器鼻煙壺、漆器
鼻煙壺、玉器鼻煙壺、雕刻類鼻煙壺、金屬類鼻煙壺、
內畫壺等品類。

琉璃鼻煙壺：北京、山東淄博的琉璃鼻煙壺，最初
爲玻璃（白而透明）、珍珠（乳白而有光澤）、羊脂、霽
雪、藕粉等色，並以藕粉色爲上。後來又有紅、藍、紫、
黑、黃、綠、金星等十多種色彩。在此基礎上，又出現
套料（或稱套彩）鼻煙壺，即在藕粉底色上裝飾紅、藍
等不同色彩，隨類賦彩，琢磨出紅花、綠葉、紫葡萄等
圖案。

瓷器鼻煙壺：其特點是在壺上彩繪或飾以浮雕，主
要產於江西景德鎮。清代名家陳國治、王炳榮製作的瓷

器鼻煙壺在海外被視為珍品。

　　漆器鼻煙壺：分雕漆鼻煙壺和螺鈿鑲嵌鼻煙壺。北京產的朱紅色雕漆鼻煙壺，風格華貴艷麗；山西稷山等地產的螺鈿鑲嵌鼻煙壺以極細小的貝殼碎片鑲嵌成各種圖案，在黑漆底色上反射出彩虹般的光澤。

　　玉器鼻煙壺：產於北京，品種很多。白玉鼻煙壺，質樸古雅；瑪瑙鼻煙壺運用瑪瑙的天然紋理構成豐富多彩的畫面，或如峻嶺、叢樹，或如一輪旭日，或似平遠沙灘，鷺宿蘆葦，淡月半窺，照水有影等；水晶鼻煙壺中的髮晶鼻煙壺，其頭髮般的紋理又宛如蘭、竹，有的內含水泡，能上下浮動，更為罕見。

　　雕刻類鼻煙壺：包括象牙雕刻鼻煙壺、石雕鼻煙壺、竹雕鼻煙壺、犀牛角雕刻鼻煙壺、玳瑁雕刻鼻煙壺等。主要產於廣州、肇慶、北京等地。廣州的犀牛角雕刻鼻煙壺以珍貴的犀牛角製成，有的模仿西班牙銀幣圖案。廣東肇慶鼻煙壺用端石製成，飾以雕刻圖案。北京、廣州的象牙雕刻鼻煙壺還飾以彩繪，風格艷麗。

　　金屬類鼻煙壺：有景泰藍鼻煙壺、銀藍鼻煙壺、燒藍鼻煙壺以及黃銅、銀等製成的鼻煙壺。北京的燒藍鼻煙壺，借鑑法國裡摩日銅胎畫琺瑯藝術手法，彩繪鮮艷、明快。蒙、藏、滿等少數民族以黃銅、銀等製成鼻煙壺，有的鏨鑿蒼龍圖案，有的鑲嵌珍珠、寶石、青金石、珊瑚等，並且大多繫以環套或鏈條，以便騎馬時佩

戴。

　　內畫壺：鼻煙壺中一種工藝精巧的獨特品類。製作時，用一根長約 20cm 的彎曲的竹籤，尖端捆上狼毫，蘸上顏色，伸進白色透明琉璃鼻煙壺內，於磨砂的內壁上反畫人物、山水、花鳥等，並題詞作詩於其上。清代光緒年間（1875～1908），著名的內畫壺名家有北京的周樂元、馬少宣、葉仲三以及山東淄博的畢龍九、薛向都等人。二十世紀七○年代以來，中國內畫壺生產發展迅速。主要產地有北京、河北衡水、山東淄博、廣東汕頭等地。名家有中國工藝美術大師王習三、劉守本、李克昌等人。

　　就其藝術價值而言，中國鼻煙壺匯集了繪畫、書法、雕刻等藝術手法，以及漆器、琉璃、金屬等工藝的特色，因而被歐美各國的博物館和收藏家們紛紛珍藏，並舉辦國際性的展覽。1982年，法國巴黎舉行 "中國鼻煙壺展覽"，展出的二百五十多件作品中，有清代北京內畫壺名家葉仲三於光緒三十一年創作的發晶內畫壺：「金魚」；和清代江蘇蘇州生產的模仿西班牙銀幣圖案的玉器鼻煙壺。美國的中國鼻煙壺收藏家 E.C.奧德爾收藏有六百多件中國鼻煙壺，其中最珍貴的是模仿西班牙銀幣圖案的清代水晶鼻煙壺。1969年，他在紐約倡導成立了國際中國鼻煙壺協會。加拿大安大略皇家博物館

也收藏有中國琉璃鼻煙壺和內畫壺。[2]

　　就其社會功能而言，中國鼻煙壺固然是從歐洲傳入，但歐洲鼻煙壺的製作較偏重實用，而中國鼻煙壺則融入了中國繪畫、書法、雕刻等藝術手法，以及漆器、琉璃、金屬等工藝特色，發展出質材多元、形制多樣、紋飾色彩多樣、作工多元，充滿了中國藝術風格與品味的獨特品類。不但在中國清朝宮廷、達官顯貴、文人雅士、閨中佳麗之間，造成了時尚與把玩炫耀的風潮。更流傳至西方，成爲歐洲宮廷和貴族們最崇尚、爭相蒐藏餽贈的藝術與流行珍寶。

　　設計人了解中國鼻煙壺的造型特性、功能屬性、以及其衍生出來的藝術價值。則對於本展整體的展示設計，較容易融會貫通、也才能夠歸納出一個清晰而具體的展示設計理念與呈現軸心。

四、江南遊園氛圍的塑造

　　就整體對中國鼻煙壺的認識，可以歸納出三大要點作爲本展展示設計的軸線：其一是展品造型特性，中國鼻煙壺爲器身嬌小，而質材多元、形式色彩多樣、形制

2. 夏更起，〈清代宮廷器物〉，《中國大百科文博卷》，（台北：遠流出版智慧藏股份有限公司，2001），光碟版。分類：人文學科→考古文物→文物→古器物→明清工藝品→清代宮廷器物。

紋飾多樣化、作工多元的文物。其二是展品的功能屬性，中國鼻煙壺充滿了中國藝術風格與品味的獨特品類，造成了時尚與把玩炫耀的風潮。其三是展品的藝術價值，中國鼻煙壺融合了繪畫、書法、雕刻等藝術手法，以及漆器、琉璃、金屬等工藝的特色，因而被歐美各國的博物館和收藏家們紛紛珍藏。

　　經由上述各要點，可以醞釀出數項設計元素：「中國風格的」、「精巧細緻的」、「時尚流行風的」、「珍玩有品味的」、「文雅具高格調的」等等，可作為本展展示設計的呈現脈絡。

　　　　要有「中國風」、「精巧細緻」、「時尚」、「玩賞」、「有品味」、「文雅」…

　　　　要從「一個展覽的整體感」著手；先考慮的是這麼多的鼻煙壺，到底要在怎麼樣的展示空間裡頭呈現？這空間的氛圍、感覺是什麼？

　　反覆思索，這展示空間毫無疑問一定是具「中國風」的，但是要宮廷的殿堂、還是貴族的樓宇？要文人的書房、還是佳人的閨閣？要庭園造景，還是……？

　　最後決定以「江南遊園」的氛圍塑造，作為本展「整體感」的依歸，較能涵蓋各方面考量，也較能符合觀賞中國鼻煙壺的情境需求。

　　從文獻上得知：江南泛指長江以南，但歷代含義頗不相同。現今的江南大約指蘇南、浙江一帶。就其發展

概況而言，江南氣候溫和，水量充沛，物產豐盛，自然
景色優美。晉室南遷後，渡江中原人士促進了江南地區
經濟和文化的發展，為園林的營建創造了條件。東晉士
大夫崇尚清高，景慕自然，或在城市建造宅園，或在鄉
野經營園圃。前者如士族顧闢疆營園於吳郡（今蘇州），
後者如詩人陶淵明闢三徑於柴桑（今九江附近）。皇家
苑囿則追求豪華富麗。建康（今南京）為六朝都城，宋
有樂遊苑，齊有新林苑。唐詩人白居易任蘇州刺史時，
首次發現太湖石的抽象美，用於裝點園池，導後世假山
洞壑之漸。南宋偏安江左，在江南地區營造了不少園
林，臨安、吳興是當時園林的集聚點，蔚為江南巨觀。
明清時代，江南園林續有發展，尤以蘇州、揚州兩地為
盛。儘管江南園林極盛時期早已過去，目前剩餘名跡數
量仍居全國之冠，其中頗多為太平天國戰爭之後以迄清
末所建。早期園林遺產，如揚州平山堂肇始於北宋；蘇
州滄浪亭和嘉興煙雨樓均始建自五代，嘉興落帆亭始建
自宋代，易代修改，已失原貌。蘇州留園和拙政園、無
錫寄暢園、上海豫園、南翔明閔氏園（清代改稱古猗
園）、嘉定明龔氏園（清為秋霞圃）、崑山明春玉園（清
為半繭園）均建於明代，規模尚在。目前，江南園林以
蘇州保存較好，揚州也有相當數量的園林遺留至今。其
他各地較著名的有：南京舊日諸園如愚園、頤園、商園
均已無存。瞻園在六○年代經建築學家劉敦楨擘畫經

營，面目一新。煦園亦經修葺，恢復舊觀。無錫寄暢園風采不減，仍爲江南名園。梅園、蠡園則是近代作品。常熟以燕園最著，有清乾隆時疊山名手戈裕良所作湖石和黃石兩山。壺隱園、虛廓居、水吾園等，已失原狀。上海豫園在上海南市，園中黃石山相傳出自明代疊山名匠張南陽之手，結構奇偉。又有玉玲瓏石爲江南名峰之一，傳爲花石綱遺物。上海南翔的古猗園，在抗日戰爭中大部份被毀，現已修復，規模勝昔。嘉定秋霞圃，以山石勝，近已修葺一新。青浦曲水園，松江醉白池均存舊跡。杭州舊日私園多湮沒，惟存湖西數莊，如郭莊（汾陽別墅）、高莊（紅棟山莊）、劉莊（水竹居），但已改觀。孤山的文瀾閣和西泠印社也是西湖中的小園，均別具一格。吳興在南宋時園林極盛，現僅存清末南潯小蓮莊等小私園數處。城中潛園、適園、宜園等均已無存。嘉興煙雨樓始建於五代，在南湖湖心。煙雨拂渚，隱約朦朧中，景色最佳。城北杉青閘有落帆亭，建自宋代，近已湮沒。

　　就其特點而言，江南園林有三個顯著特點：

　　第一，疊石理水。江南水鄉，以水景擅長，水石相映，構成園林主景。太湖產奇石，玲瓏多姿，植立庭中，可供賞玩。宋徽宗營艮岳，設花石綱專供搬運太湖石峰，散落遺物尚有存者，如上海豫園玉玲瓏，杭州植物園縐雲峰，蘇州瑞雲峰。又發展疊石爲山，除太湖石外，

並用黃石、宣石等。明清兩代，疊石名家輩出，如周秉忠、計成、張南垣、石濤、戈裕良等，活動於江南地區，對園林藝術貢獻甚大。今存者，揚州片石山房假山，傳出自石濤手。戈裕良之疊山，以蘇州環秀山莊假山爲代表，今尙完好。常熟燕園黃石湖石假山經修理已失舊觀。

　　第二，花木種類眾多，布局有法。江南氣候土壤適合花木生長。蘇州園林堪稱集植物之大成，且多奇花珍木，如拙政園中的山茶和明畫家文徵明手植藤蔓。揚州歷來以蒔花而聞名。清初揚州芍藥甲天下，新種奇品迭出，號稱花瑞。江南園林得天獨厚和園藝匠師精心培育，因此四季有花不斷。江南園林按中國園林的傳統，雖以自然爲宗，絕非叢莽一片，漫無章法。其安排原則大體如下：樹高大喬木以蔭蔽烈日，植古樸或秀麗樹形樹姿（如虬松，柔柳）以供欣賞，再輔以花、果、葉的顏色和香味（如丹桂、紅楓、金橘、蠟梅、秋菊等）。江南多竹，品類亦繁，終年翠綠以爲園林襯色，或多植蔓草、藤蘿，以增加山林野趣。也有賞其聲音的，如雨中荷葉、芭蕉，枝頭鳥囀、蟬鳴等。

　　第三，建築風格澹雅、樸素。江南園林沿文人園軌轍，以澹雅相尙。布局自由，建築樸素，廳堂隨宜安排，結構不拘定式，亭榭廊檻，宛轉其間，一反宮殿、廟堂、住宅之拘泥對稱，而以清新灑脫見稱。這種文人園風格，後來爲衙署、寺廟、會館、書院所附庭園，乃至皇

家苑囿所取法。宋徽宗的艮岳、苑囿中建築皆仿江浙白屋，不施五彩。清初營建北京的三山五園和熱河的避暑山莊，有意仿傚江南園林意境。如清漪園的諧趣園仿寄暢園，圓明園的四宜書屋仿海寧安瀾園；避暑山莊的小金山、煙雨樓都是以江南園林建築為範本。這些足以說明以蘊含詩情畫意的文人園為特色的江南園林，已成為宋以後中國園林的主流。北方士大夫營第建園，也往往延請江浙名師為之擘畫主持。[3]

　　綜合以上對江南園林的認識，可以歸納出本展所需求「中國風格的」、「精巧細緻的」、「時尚流行風的」、「珍玩有品味的」、「文雅具高格調的」等設計元素。如果以宮廷的殿堂、貴族的樓宇、文人的書房、或是佳麗的閨閣，擇其中之一來造境，作為本展的整體展示空間，則將有所偏頗。江南遊園的情境，正好可以涵蓋宮廷、貴族、文人、佳麗等各個階層，在一個蘊含著「中國風」、「精巧細緻」、「時尚」、「玩賞」、「有品味」、「文雅」的空間裡，來展示中國鼻煙壺，是多麼的風雅。

　　反覆斟酌，將整個展場空間擬塑造成一個可以「遊園」的感覺，這個「遊」字非常重要；如果整個展場空間只是做了一個江南園林的造景，則顯然在意境上、功

3. 〈中國古代園林〉，《中國大百科建築卷》，（台北：遠流出版智慧藏股份有限公司，2001），光碟版。分類：人文學科→考古文物→園林學→園林史→中國古代園林。

能上都嫌不足。江南園林的造景，僅只是靜態的呈現，其功能僅及於裝飾效果。若能塑造江南「遊園」的氛圍，則整個設計情境較符合觀眾參觀的動感與節奏。現代的展示設計觀念與趨勢，漸漸朝向「展示與觀眾互動」的方向；所謂互動，並非僅只是讓觀眾「動手操作」，這一層次而已；其實在整體設計的規劃上能考量到「觀眾融入造景」的觀點，也是一種「心靈互動」的展現。而其層次與境界，顯然與科學類別或生物類別的博物館在展示設計的「觀眾互動」操作手法上，是有所不同。能夠塑造一個情境與觀眾「對話」，讓觀眾能有身臨其境的「感受」，達到一種「心靈互動」的境界，則更是具人文色彩的博物館在展示設計上的特點。

有了整體的展示設計理念，接續的是展示內容與形式的搭配問題了。

五、內容與形式的關聯

內容與形式在美學中指構成作品的兩個要素，內容是構成藝術形象的客觀和主觀因素的總和，形式是作品的存在方式。任何作品，沒有無形式的內容，也沒有無內容的形式，二者相互依存，密不可分。

一個展覽的展示設計呈現，亦即廣義的「作品」，其客觀因素，即展場中所要展出的文物、以及相關的圖

文資料；其主觀因素，即設計人對這些展品物件的認識、評估、思想情感和審美理想。展示設計中所要呈現的，一般不同於僅只是展品原型的陳列，而是經過設計人選擇、詮釋加工和改造的一定現象、對象或事件。

展品原型可以成為設計人創造的依據，設計人對展品原型的詮釋加工，在展示設計內容的形成上具有重要作用。展示設計中所體現出來的設計人的思維觀點以及思想情感和美感價值，可能相對應地反映和集中著一定時代、一定民族、一定階級和一定群體的思維觀點以及思想情感和美感價值。展示設計內容的客觀因素和主觀因素通常是緊密融合，不可分割的。在具體分析展示設計的內容時，通常把其客觀因素稱為題材，把其主觀因素稱為主題。展示設計內容的特徵，取決於反映展品對象的特殊性和藝術表現方式特殊性的統一。一般表現為具體可感的現象形態，通過視覺形象喚起人們的共鳴。展示設計的內容與設計人的創作個性密切相關，設計人在他所特有的思維觀點、思想情感、個人氣質、生活經驗和審美理想規定的範圍內，表現能夠為他所深刻感受、體驗和引起他創作衝動的質素，設計人在表現這些質素的同時，也在展示設計中表現他自己的精神面貌、審美意識、藝術素養和藝術才能。

展示設計的形式，包含著兩個密切關聯的面向：其一是內容諸因素的內部組織和結構，也稱作內形式；其

二是藝術形象所藉以傳達的物質手段的組成方式，又稱作外形式。物質材料被設計人按照特定的創作意圖加以利用，成為具體形象的體現者，具有藝術語言的作用。藝術語言的物質特性要求設計人擁有掌握和使用它的技術；藝術語言具有物質材料及其結構方式的審美特性，形成相對獨立的審美要求和規範，即一般的形式美因素。形式美在展示設計中具有不可代替的地位和作用，視覺形式美的創造是展示設計成功的重要條件之一，也是設計人展露才能的標誌之一 。

設計人了解到「內容與形式的關聯」，並對內容與形式本身有充分的理解，則更能夠把握到展示設計的具體執行方針、與呈現脈絡。

六、細膩的呈現

設計人依據展示主題要求，對展示內容進行展示理念構思，確定展示風格、總體要求，並運用各種藝術、科技手段有機地組合展示物件。在展示設計上要求做到：內容與形式的統一、主次分明、統一基調下的多樣變化；色調協調，採光照明科學合理；展示設備造型合乎美感兼具功能需求，確保展品安全；吸收先進設計成果，以期能創造出獨具特色的展示形式。這是設計人針對一個展覽，責無旁貸的角色功能扮演。

　　檢視一般展示設計的具體工作範圍包括：1.依展示的屬性，確定總體展示理念與展示風格；2.展示總體的安排，包括展場空間平面的合理分配，參觀動線的選定安排，門廳、序廳的設計，展示牆面的合理使用，採光和照明的設計以及色彩的計劃等；3.展示設備的設計，包括展示櫥櫃、隔屏、文物台座或支撐架、鏡框、板面和其他展示設備的設計；4.展品物件的藝術組合設計，要確保展示主題思想的充分表達，使展品的特徵得到恰當的表現，顯示出展品與展品間的關聯，最終能形成比較完美的展示藝術形象；5.輔助展品的設計，包括多媒體視訊、與觀眾互動式物件、沙盤、模型、圖表、圖文資料、景觀及美術作品等。能夠了解到角色扮演與工作範圍，則設計人可以按表抄課，依計劃行事以期作業上達到萬無一失的功效。

　　本展展場中所要展出的文物是 450 餘件鼻煙壺，依質材分為七大單元：玉煙壺 70 件、寶石類 75 件、石英瑪瑙類 21 件、琺瑯類 101 件（其中銅胎 41 件、瓷胎 44 件、宜興壺 9 件、招絲 7 件）、有機材料 38 件（其中竹 5 件、葫蘆 1 件、椰殼 2 件、黃楊 2 件、琥珀 14 件、漆器 14 件）、玻璃 96 件、水晶 27 件。其它有煙碟 9 件、搗鼻煙器 1 件、手繪煙壺繪本 1 冊、水彩畫 2 幅、方氏兄弟訪羊城畫長卷 1 件、供觀眾翻閱用圖錄 2 本。以及相關的圖文資料，計有中英文序言、中國鼻煙壺介

紹、鼻煙壺構造型式、壺蓋及匙、煙壺座、煙壺錦盒、各式煙壺碟等。

　　在史博館四樓展廳（面積約八十坪）要展出上述展件，可得費些思考。鼻煙壺的器身很小，相對於整個展場空間可以說是個「點」，在 450 件如此龐大數量的「點」，要如何串聯成「線」？要如何組織成「面」？以至於集合成「體」？在造型考量上頗費思量。若沒能凝結為一個「體」，任由450個鼻煙壺，漫無章法地揮灑，則整個展覽勢必零散不堪，毫無張力可言。

　　就整體感而言，前述以「江南遊園」的氛圍塑造，作為本展總體設計理念的依歸，接續的是展示內容與形式的搭配考量。為了達到遊園的氛圍，在整個展場空間規劃上採取「迂迴蜿蜒的手法」（設計圖一），前文所敘江南園林的三個顯著特點之一：

　　　江南園林沿文人園軌轍，以澹雅相尚。布局自由，建築樸素，廳堂隨宜安排，結構不拘定式，亭榭廊檻，宛轉其間，一反宮殿、廟堂、住宅之拘泥對稱，而以清新灑脫見稱。

　　其中「澹雅相尚」、「布局自由」、「結構不拘定式」、「清新灑脫」，最能符合本展空間規劃與動線安排的需求；尤其「宛轉其間」這四字，最能點出本展整體設計理念之精髓。

　　整個展場空間依展品質材單元區分，運用現有牆面

及假牆隔屏劃分為七個區域。假牆隔屏的運用，可以達
到曲折蜿蜒迂迴的效果。為求空間的寬敞舒朗，在整個
展場的三個關鍵轉折點，將牆面挖空，鑲嵌安置了「中
國古典窗花」的陳設。如此一方面可以造成「通氣」的
目的，另一方面更可以達到江南園林的設計手法「借景」
的功能。讓整個展場空間不至於太密閉壅塞，觀眾穿梭
其間但見景中有景，人走景移，整個展場空間轉換更形
靈活，終有「柳暗花明」之妙，也與展覽主題「小有洞
天」達成契合。尤其能與現場原有挹翠樓的鏤空雕門及
茶坊景緻取得協調，更是效果上意外的收穫。

　　這中國古典窗花的陳設，其「安置點」的考量，必
須是在整個展場的關鍵轉折點，才能彰顯其功能。所謂
「關鍵點」、「轉折點」，必須是單元區域的折衝地帶，
從展場平面配置圖上可以看出：本展以第一單元區域的
左側，第二單元區域的左側，第三單元區域的前導端
點，這三個位置作為中國古典窗花的陳設「安置點」。
其功能分述如下：第一單元區域的左側作為窗花安置
點，可以舒緩走道的壓迫感，右側牆面為「實」，左側
窗花牆面為「虛」，這一虛一實造成空間上的節奏感，
整個區域頓時舒朗而不呆滯。再者透過這窗花，整個第
二、三、四單元區域的場景映入眼簾。一來「借景」，
二來對觀眾是一項「預告」。身處第一單元區域，而可
約略瞄到後續的「遠景」，讓觀眾有一種期待與企盼，

其內心踏實步履也輕鬆多了。當人們處在一種對未來無知或不可知的狀態下，內心會產生焦慮，步伐也跟著緊張起來。所以「場景預告」，是展示設計在空間處理上，很可以好好運用的手法之一。以第二單元區域的左側作為窗花安置點，同樣可以舒緩該區的壓迫感，也可以藉由穿透見及第六單元區域的部分場景。而以第三單元區域的前導端點作為窗花安置點，同樣可以舒緩該區的壓迫感，也可以藉由穿透見及第五、四單元區域的部分場景。當觀眾來到第三單元區域，可以經由第一單元區域左側的窗花，穿透回溯第一單元區域的部分場景。當觀眾來到第五單元區域，可以經由第三單元區域前導端點的窗花，穿透回溯第二單元區域的部分場景。當觀眾來到第六單元區域，可以經由第二單元區域左側的窗花，穿透回溯第二單元區域的部分場景。所以經由這三個「安置點」作為中國古典窗花的陳設位置，可以令觀眾在安逸的氛圍空間中穿梭瀏覽之餘，多一分驚異也多一分回味。不至於因為觀賞一系列器身嬌小規格變化不大的鼻煙壺，而顯得冗長乏味、身心俱疲。

　　針對數量龐大器型嬌小的鼻煙壺展件，其展示方式在展示櫃的設計不宜粗大笨重，傳統落地式的展櫃不符合「江南遊園」這一總體設計理念的氛圍，在造價上也較不符合經濟效益。

　　「精巧細緻的」、「時尚的」、「便於觀賞的」、「有品

味的」、「文雅的」、「展品安全的」…

　　這些要項成為本展展示櫃的設計要素，幾經思索，「江南平遠的山水意象」在腦海中漸次湧現，江南山水秀麗平遠而有層次，正好符合「江南遊園」整體意念氛圍的感覺。乃決定以高 20 公分、深 20 公分、寬 150 公分或 180 公分的輕巧展示櫃，分成 A,B,C,D,四種型態 (設計圖二)，依前後、左右、高低、鬆緊、虛實等排列組合，懸空安置於牆面上，其最低點距離地面高度為 100 公分，符合國人平均身高的視點需求 (設計圖三)。

　　展示櫃的寬度依各單元區域的牆面大小，而有 90 公分、100 公分、150 公分、180 公分等不同規格的搭配。基本上是「將 10 個鼻煙壺安置於一個小單元展櫃內」，作為一個展示單元，也就是將零散的「點」串聯發展成一「線」的概念；在將這些「線」，經由 A,B,C,D,四種型態的展示櫃的有機組合，發展成為「面」的概念；再將這些「面」，經由各單元區域迂迴蜿蜒的組合，發展成為「體」的概念。至此整個展示設計在造型搭配的考量上，可以說是兼備完足矣！

　　在第四單元區域角落，為了緩衝直角牆面造成空間的呆滯感與不適感，設計了一弧形展示平櫃。一方面可以增加空間的活潑性，以及迂迴蜿蜒宛轉其間的遊園意象；另一方面也隱含著「園林橋架」的造型，為整個展場空間增添一景 (設計圖四)。

　　此外其它展件，計有煙碟 9 件、搗鼻煙器 1 件、方氏兄弟訪羊城畫長卷 1 件，將其安置於展示平櫃內。這些展示平櫃安置的位置以及相互錯開的用意，也在於迎合「江南遊園」、「平遠山水意境」的展示概念，以及增加展場空間的層次感。

　　展品說明也排除以往「說明卡」的形式，如果採取一物一卡的方式，固然在佈展時於調整調度上有其便利性，但是在視覺效果上則顯然遜色不少，試想整個展場內有 450 件各式各樣展品，再加上 450 件說明卡，其視覺干擾勢必影響參觀品質甚鉅。本展乃採取「一櫃一長條說明」的形式呈現，將一個小單元櫃內的展品說明，以電腦輸出在同一畫面，其尺寸規格與小單元櫃內的斜面平台相契合，其底色則與各單元區域的主色相契合，如此則整體視覺上平整舒坦，展示效果與質感相對提昇不少。為了佈展時在調整與調度上的便利性，另外設計「小展品標號」，其規格為 1 公分見方，底色則與各單元區域的主色相契合，如此可以解決佈展時展品排序上的機動調整需求。

　　至於「梅花形反射鏡面」、「Z 字型反射支撐架」等以及放大鏡的陳設，都是考慮到為求觀眾便於觀賞器身嬌小的鼻煙壺，令其能看到背面或底部以及紋飾圖樣，所作的貼心設施。

　　在每一單元展示櫃中展品的陳列上，策展人亦依鼻

煙壺的材質、形制、器上花飾、製作手法與造型，作「三五成群」，再結合「群」而成一「整體」的呈現。精采地克服器物一一等距呆板排列的單調無趣，而體現「小有洞天」之奇妙情境。

　　本展的展示設計從整體空間意念的醞釀，到小展品標號的陳設，真可謂巨細靡遺用心良多。

小結

　　一個設計人針對中國鼻煙壺這一單項的文物類型作展示設計，要如何求其「小中見大」？要如何突顯展品而不凌亂，以至於分崩離析？既要「見樹」又要「見林」，如何兼顧部分與整體？而在內容與形式上要如何達到統一？如何將數量龐大器身嬌小的展品在有限的空間作適切的展現？如何作細膩而貼切的呈現以期獲得圓滿的成果？分述如下：

　　其一是唯有透過對展示設計的「部分與整體」有充分的體悟，才能在設計業務上提綱挈領，充分把握到整個展示設計的整體與部分的分際及關聯，而井然有序地依次完成其任務。其二是先從較為寬廣的角度著眼，從「一個展覽的整體感」著手，來醞釀塑造展示空間。其三是了解中國鼻煙壺的造型特性、功能屬性、以及其衍生出來的藝術價值。則對於本展整體的展示設計，較容

易融會貫通、也才能夠歸納出一個清晰而具體的展示設計理念與呈現軸心。其四是經由對中國鼻煙壺的認識，可以醞釀出數項設計元素：「中國風的」、「精巧細緻的」、「時尚流行風的」、「珍玩有品味的」、「文雅具高格調的」等等，可作爲本展展示設計的呈現脈絡。其五是了解到「內容與形式的關聯」，並對內容與形式本身有充分的理解，則更能夠把握到展示設計的具體執行方針、與呈現脈絡。其六是就整體感而言，以「江南遊園」的氛圍塑造，作爲本展總體設計理念的依歸，接續的是展示內容與形式的搭配考量。其七是爲了達到遊園的氛圍，在整個展場空間規劃上採取「迂迴蜿蜒的手法」。經由假牆隔屏的運用，可以達到曲折蜿蜒迂迴的效果。爲求空間的寬敞舒朗，在整個展場的三個關鍵轉折點，將牆面挖空，鑲嵌安置了「中國古典窗花」的陳設。「精巧細緻的」、「時尚的」、「便於觀賞的」、「有品味的」、「文雅的」、「展品安全的」…這些要項成爲本展展示櫃的設計要素。而「江南平遠的山水意象」，其秀麗平遠而有層次，正好符合「江南遊園」整體意念氛圍的感覺。至於展品說明、小展示品標號、梅花形反射鏡面、Z 字型反射支撐架等以及放大鏡的陳設，都是考慮到爲求觀衆便於觀賞所作的貼心設施。

　　本章主旨在於突顯「一個展覽的整體感」，因此著墨重點也大多環繞在此一主題。至於設計上的細目，諸

如：可行性評估、質材運用、色彩計劃、施作工法工序
等等則詳析於其他章節中，故在此不再贅述。

設計圖一─「小有洞天─鼻煙壺」特展展場示面配置圖

比例：1/135

401室

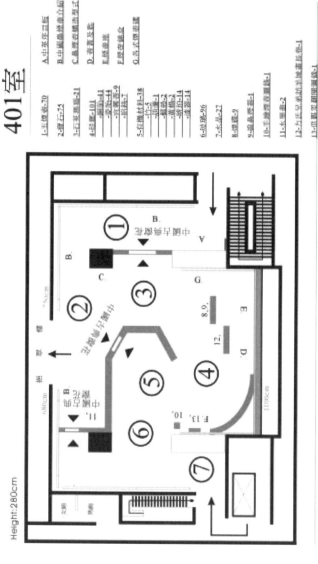

A.中英压口板
B.中國歷經塑像立面
C.展覽吊鐵造型式
D.滾著及板
E.終產板
F.燈座鏡盒
Q.各式燈點器

1.玉煙壺-70
2.硬石24
3.石革系題-21
4.框框-101
　-鋼筋-31
　-金加井
　-冰園差-9
　-掛指-7
5.紅瑪材料-18
　-壺-5
　-鼻壺-2
　-鑲器-2
　-瓶瓶-14
　-盒器-14
6.紋絲-96
7.水晶-27
8.璃器-9
9.瑶象係壺-1
10.玉曲煙象雲類係-1
11.水墨畫-2
12.古玉末的半地源屋他-1
13.低質空類檔簡係-1

Height:280cm

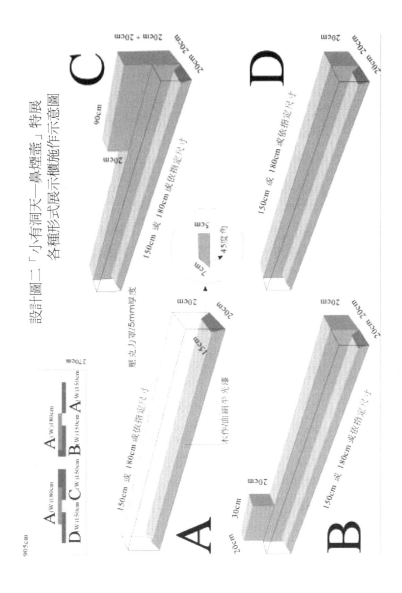

設計圖二 「小小有洞天一鼻煙壺」特展
各種形式展示櫃施作示意圖

壓克力厚15mm厚度

150cm 或 180cm 或依據定尺寸

木作面漆平光漆

▲ 45度角

5cm角

5cm

7cm

A (W)180cm

A (W)150cm

B (W)115cm

C (W)180cm

D (W)150cm

170cm

90-95cm

C

20cm 20cm

20cm + 20cm

90cm

20cm

150cm 或 180cm 或依據定尺寸

D

20cm 20cm

20cm

150cm 或 180cm 或依據定尺寸

A

20cm

15cm

20cm

150cm 或 180cm 或依據定尺寸

B

20cm 20cm

20cm

30cm

20cm

150cm 或 180cm 或依據定尺寸

設計圖三「小有洞天—鼻煙壺」特展各區展示櫃組合分布示意圖

設計圖四「小有洞天—鼻煙壺」特展第四單元施作示意圖

圖一　「小有洞天—鼻煙壺特展」第二單元展區現場

圖二　「小有洞天—鼻煙壺特展」第二單元展區現場採取借景手法

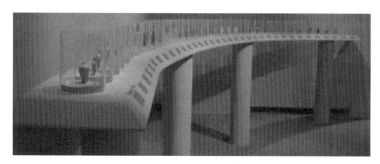

圖三　「小有洞天—鼻煙壺特展」第四單元展區現場弧形展示平櫃

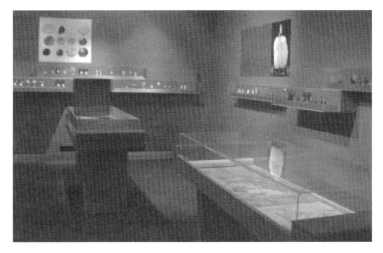

圖四　「小有洞天—鼻煙壺特展」第四單元展區現場

圖五　「小有洞天—鼻煙壺特展」第三及第四單元展區現場

圖六　「小有洞天─鼻煙壺特展」梅花型反射鏡面及Ｚ字型支撐架使用現景

圖七　「小有洞天─鼻煙壺特展」第五單元展區現場

圖八　「小有洞天—鼻煙壺特展」第五單元展區現場

圖九　「小有洞天—鼻煙壺特展」第五及第六單元展區現場

圖十　「小有洞天—鼻煙壺特展」第五單元展區現場

圖十一　「小有洞天—鼻煙壺特展」第二單元展區現場採取借景手法

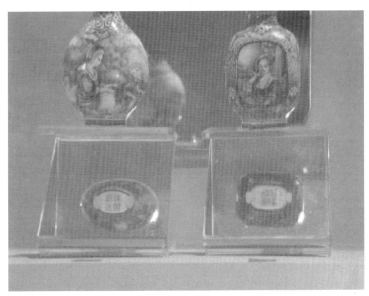

圖十二　「小有洞天—鼻煙壺特展」Z字型支撐架使用現景

圖十三　「小有洞天—鼻煙壺特展」第二單元展區現場

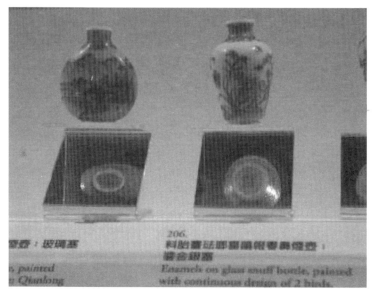

圖十四　「小有洞天─鼻煙壺特展」Z字型支撐架使用現景

圖十五　「小有洞天─鼻煙壺特展」第二單元展區現場

圖十六　「小有洞天─鼻煙壺特展」第一單元展區現場展櫃高度適合學童
　　　　觀賞

圖十七　「小有洞天─鼻煙壺特展」第一及第二單元展區現場

圖十八 「小有洞天──鼻煙壺特展」第一單元展區現場透過窗花預期後續第二及
　　　　第三單元展區場景

第四章

CIS 與情境模擬的體現－

建構「馬雅·MAYA－叢林之謎展」

　　就博物館的展示設計架構而言，其構成可大分為「理念上的」、「功能上的」、「美學上的」三個要素。[1] 一個展覽的展示設計，其考量與思維重點如果能依此架構循序漸進，終能凝塑出完整而周密堅實的「展示設計理念與建構」。

　　國立歷史博物館規劃於二〇〇二年五月三日推出：「馬雅‧MAYA─叢林之謎展」，筆者參與該展的展場空間規劃與展示設計的實際任務。本展主旨以展示馬雅文物，令觀眾得以觀賞不同於大家耳熟能詳的四大文明：中國文明、印度文明、埃及文明、美索不達米亞文明，或希臘、羅馬文明。從迥異的文明系統中，或可撞擊出文明交會的火花。館方的策展意念是：希望本展能以生動活潑的展示手法，達到「寓教於樂」的功能。[2] 本展商借得的展品總數量為 155 件，限於運輸、保險，及其他種種因素，其文物器型大多嬌小。以馬雅文明之博大、涵蓋中美洲地域之遼闊，出世的文物數量之多，如果本展光靠區區 155 件文物本身來展演，恐有張力難以彰顯之虞。畢竟文物本身是屬於靜態的，端賴策展者的研究、創發與詮釋，尤其在展示的型式上更要豐富而多

1. 郭長江〈博物館展場空間規劃與展示設計的考量與思維─以「牆」特展為例〉，《國立歷史博物館學報，第 17 期》，（台北：國立歷史博物館編印，2000 年 6 月），頁 43。
2. 國立歷史博物館館長黃光男博士對展覽組及美工室一再提示。

樣，令展品更形活化。因此本展規劃上不同於以往，主要特色是加入了「造景」工程。在不同的展區，依各展區的主題情境需求，搭建塑造「情景」，增加展出的可看性，以輔助文物展品靜態展出的不足。

　　本章擬就該展的設計實務上，以「視覺導覽」的方式作一陳述，並挑出其中數項特點，就理念上的、功能上的、美學上的角度加以闡明。文內依序，從「戶外入口區的形塑」論及：總體展覽意念的呈現、兼顧週遭環境景觀，多功能考量，規格質材設定，坐落位址與方位，等議題。接續的是「展場內空間規劃」的鋪陳，計有室內入口區、第一區：撲朔的叢林、第二區：驚異的發現、第三區：謎樣的城邦、第四區：神秘的天地、第五區：永恆的智慧，等展場內各個區域的呈現。最後論及整個展覽的「CIS 的計劃」、以及執行前的「檢討與評估」，並作一結語。

一、戶外入口區的形塑

　　不論依任何形式呈現，一個博物館的密閉式展場不可能沒有「入口」。之所以提出此一「想當然爾」的問題，目的在於點醒「入口區」的重要性，越是「想當然爾」的問題，越是容易被忽略。

　　中國人講究門面，其來有自；「入口區」正是一個

展覽的門面，尤其是具主題性的跨國大型展覽，能夠在「入口區」多加著墨，自有其功能效益。諸如強化展覽主題訊息的傳達，作為觀眾尋找入場處的地標指引，觀眾入場等候待位的緩衝區，提示觀眾入場參觀的相關守則，供觀眾拍照留影等等，都是加強設計「入口區」的重要考量點。

（一）總體展覽意念的呈現

　　為了強化展覽主題訊息的傳達，本展擬在戶外入口區，以提卡爾的象徵標誌：「第一號神廟金字塔」，搭建作為揭示馬雅文明展的精神堡壘(設計圖一)。[3] 令觀眾在一進入本館週遭，立即被這座大型地標所吸引，自然朝此方向而來。對於人潮的匯集，以及作為提供觀眾方向指引，自有其功能效益。

　　此一精神堡壘的搭建，總希望能讓觀眾在一開始就有一「驚艷」的撼動。如果僅只是一座靜態的「第一號神廟金字塔」，呆立於廣場，終覺平淡無奇，說服力不足。幾經思索，決定將此一「第一號神廟金字塔」，在造型上作一突破性的改觀、在思維上賦予新意、在寓意上給予新的詮釋。

　　最後靈機一動，所謂「有大破才有大立」，乃決定

3. 本文所附設計圖稿，除圖一係筆者以「速寫」手法繪製外，其餘圖二至圖二十一，皆係筆者以電腦軟體 Corel DRAW 繪製完成。

將本座「神廟金字塔」縱剖爲二。在質材的運用上，正面及右側面以「木作上彩成型」處理，背面及左側面則以「玻璃鋼構成型」(設計圖二)。採取複合式質材的表現，其意義在於：木作上彩成型的部分，象徵遠古的、質樸的馬雅文明；玻璃鋼構成型的部分，象徵現代的、科技的文明；讓遠古的與現代的在此邂逅、在此對話。另一層意義是：玻璃的透明度，意涵著馬雅文明漸漸被揭開神秘的面紗，期盼著經由專家學者的努力，假以時日馬雅文明的精髓，終能漸趨透明化。這個展覽包含著對於馬雅文明的已知及未知，當然目前未知的部分還是大於已知的部分。因此，本座「神廟金字塔」在木作上彩成型的部分，其所佔的面積比例，設定爲大於玻璃鋼構成型的部分。

　　一座馬雅「神廟金字塔」矗立在古色古香的史博館戶外廣場，造成中國風格與馬雅風格這兩大不同系統的文明，在此作一鮮明的對照。再加上玻璃鋼構的結合，更是造成時空交錯的驚奇。其所延伸出來的意涵，正足以令觀眾玩味再三、並作無窮的冥想。

（二）兼顧週遭環境景觀

　　從公共藝術建置的角度看來，構築「提卡爾第一號神廟金字塔」必須兼顧週遭環境景觀的協調性。

　　整個展場戶外入口區有中庭咖啡廣場、史博館本體建築、龍溪亭、水池園林造景等等建物。以及爲本展而

設置的售票亭、服務台以及雨棚等相關設施，從總體氛圍風格的營造、視覺的諧和性、功能的配合性等，都要做整體性的搭配考量。「第一號神廟金字塔」由本館設計施作完成，售票亭、服務台以及雨棚等設施則由共同主辦單位：台視，負責設計施作。雖然兩者分頭進行，但事先的溝通協調是必要的，唯有不斷地會商取得共識，則後續發展開來才會有圓滿的結果。如果單打獨鬥、各行其事，除非默契很好，否則往往在最後的呈現上、不論是視覺效果或是功能運作都將產生不協調的後果。

最後決定將整個戶外廣場闢為「馬雅專區」，不論是售票亭、服務台以及雨棚等相關設施，或中庭咖啡廣場都將與本「第一號神廟金字塔」連成一氣，整個氛圍作總體營造。

（三）多功能考量

在功能上，提卡爾第一號神廟金字塔的造型，除了作為本展總體意義上的傳達；還可以作為觀眾的方向指引、具備地標的功能；可供觀眾拍照、留影；更可以讓觀眾拾階梯而上，或歇坐台階發思古之幽情，體會一下馬雅建築的精髓；更可以是觀眾進入展廳的主要入口；基本上，這是一個具有多功能考量的設計。

古人曰：「山有可觀者，山有可遊者，山有可居者。」一座可觀的山，不及可觀又可遊的山；一座可觀可遊的

山，終不及可觀可遊又可居的山。這充分闡明了物我兩者互動的關聯性，與更進階的親和度及價值觀。本戶外入口區的設計理念，就是本乎這可觀、可遊、可居的多功能觀點，觸發而定。

花費那麼大的心力，投入那麼多的時間、人力、物力與經費，如果僅只是搭建一座靜態的、只供觀賞的、單一功能的「神廟金字塔」，終覺美中不足。

（四）規格質材設定

「提卡爾第一號神廟金字塔」的搭建，從現場空間考量其尺寸不宜過大，經過丈量定出其高度為 8 米，基座的長度為 7 米、寬度為 7 米。這在以不遮擋中庭咖啡的視野、佔據廣場太多的面積、保持觀眾購票進場參觀的動線順暢、以及兼顧建物量體的視覺張力、太小則不足以彰顯馬雅文明的博大、作為入口區太小也會造成問題、等等考量的原則下，擬定出此一規格。

整座建物，因為是群眾公共活動區域，且其量體龐大，本館戶外廣場常有瞬間迴旋風的產生，其安全性列為最優先考量。整個建物以鐵件作為龍骨架構：主樑及底盤架構以 15x15cm H 型鋼成型，細部鐵件以 5x5cm 方管縱橫經緯，四個基座角落焊接鐵盤、以膨脹螺絲固定於地面、確保其牢固性。

木作部分主要在於呈現「第一號神廟金字塔」的斑剝原貌，基座在鐵件龍骨的基礎上以木作成型，為求斑

剝造型的呈現，表面以高密度（13K）寶利龍雕塑成型，
面刷防水塗料。鑒於觀眾好奇心驅使，將有破壞寶利龍
造型之虞慮，設定在距離地面 200cm 以下，採用石膏板
雕塑成型，面刷防水塗料。

　　玻璃鋼構部分主要在於呈現現代感、科技感，在鐵
件龍骨的基礎上以 4.5mm 透明 PC 耐力板組裝完成。鑒
於玻璃的不耐撞擊，縱使採用安全或強化玻璃，其耐力
畢竟有限，且強化玻璃遭遇撞擊則成粉碎鬆垮狀態，對
觀眾的安全保障很有疑慮。當然玻璃的透明度最高，但
是基於安全、整體材積重量、造價等等因素的考量，還
是採用透明 PC 耐力板是為上策。至於鋼骨鐵件部分則
面刷黑色塗料，造成鮮明對比，以期塑造現代感、科技
感的氛圍。

　　建物內部架設照明燈具，以備陰天或夜間開館之
需。內部鋼骨鐵件採取外露方式刷漆處理，不加任何遮
蔽，「內衣外穿」成為現代設計的手法之一。

　　為了增加觀眾購票後能夠快速、而順暢地經由本
「第一號神廟金字塔」進入展場，在玻璃鋼構與本館建
物入口台階交會處，作一高 210cm、寬 700cm、縱深
350cm 的切口，僅只保留鋼骨斜插落地。[4] 切口外沿加
作門楣框架，並延伸成一長條廊道，以利雨棚接合。廊

4. 國立歷史博物館展覽組謝文起主任提議。

道上方鋪蓋透明 PC 耐力板，除了防雨、採光等功能，在視覺上能與整座建物的質材結合爲一體。

在美觀、安全、功能、等考量之餘，「防漏及排水」也是考量重點。展期從五月三日至七月三十一日止，正好跨越了梅雨季節、颱風季節，觀眾在未及進入展場，一探「雨林」之秘，先在此觀賞「雨淋」奇觀，豈不大煞風景？[5]

（五）坐落位址與方位

經由現場多次、多方審視的結果，本「第一號神廟金字塔」建物坐落的位址，還是以銜接展場入口正前方爲宜。其方位則與入口成垂直狀態，並向東呈 45 度角（設計圖三）。如此，則無論是視野，動線，以及與售票亭、服務處、雨棚架的接合、等方面的機能性考量，最能符合需求。

猶憶及「文明曙光—美索不達米亞：羅浮宮兩河流域珍藏展」，[6] 筆者於相同位址，設計建構一「飛牛」造型，作爲戶外入口處。其方位與本館建築主體呈平行狀態，觀眾從一進入本館大門、或從東側進入本館邊門，在視野上都未能立即看到此一巨大「飛牛」造型，縱使其高度達 822cm、寬 900cm、深 60cm 的一個方體，終

5. 國立歷史博物館研究組林泊佑主任提議。
6. 該展爲國立歷史博物館策劃，於 2001 年 3 月 24 日開幕展出。

未能達到一進門就讓觀眾有一「驚艷」的震撼。觀眾一直要到接近「飛牛」造型 5 米處，才愕然發現此一龐然大物，真可謂相見恨晚、為時晚矣！更甚者，有些觀眾連恨都來不及恨，就已經匆忙入場。至此，觀眾心理著急的是要趕快進場、一睹羅浮宮珍藏文物為快，縱有再大、再吸引人的物件，也無暇顧及。筆者在一旁觀察，目睹此一狀況，真是搥胸頓足、痛不欲生！

痛定思痛，記取教訓，這次在方位的設計上，作了大大的修正。希望能一改前非，獲得預期的效果。

二、展場內空間規劃

在室內展場空間規劃的部分，本展策展人郭暉妙小姐在籌備會議上，提出整個展覽的規劃構想是：讓觀眾試想自己為探險隊的一員，深入中美洲叢林，以「宗教」的觀念為主軸，動向以故事敘述的方式，從「撲朔的叢林」、「驚異的發現」、「謎樣的城邦」、「神秘的天地」、「永恆的智慧」五大單元區的各式各樣寶藏（展品）及輔助資料來了解馬雅文明的脈絡。[7]

依上述整體展示理念，將整個一樓空間規劃為「室內入口處」，和「第一區：撲朔的叢林」、「第二區：驚

7. 國立歷史博物館《馬雅文明展第一次籌備會議紀錄》，2002 年 2 月 27 日。

異的發現」、「第三區：謎樣的城邦」、「第四區：神秘的天地」、「第五區：永恆的智慧」五大單元區，以及錄影帶播放區（設計圖四）。

　　「室內入口處」為一引導區，設有語音導覽服務處，及本展主標題、相關前導圖文影像資訊。接著「第一區：撲朔的叢林」則為一情境導入區，整區燈光幽黑、令觀眾疑似進入中美洲密不見天的叢林中，本區不安置展品。「第二區：驚異的發現」展出 51 件展品，主要是宗教祭祀陪葬物品，有玉器、貝類、耳環、耳飾、項鍊、石碑、石板、門楣、陶缽陶盤等器物。「第三區：謎樣的城邦」展出 53 件展品，主要是生活器具，各類動物造型的器皿，以及植物圖案表現的文物。有燧石器、石雕、石磨器、陶偶、陶鍋、陶缽、陶壺、陶瓶等器物。「第四區：神秘的天地」展出 51 件展品，主要是宗教儀式使用的器物，有香爐、骨灰罈、樂器、陶盤、陶瓶、石碑、石斧、祭壇基座、球具等器物。「第五區：永恆的智慧」則是一複合區域，內含現代馬雅人簡介區、語音導覽回收區、文化服務區等三個功能。至於放映室，則規劃有＜馬雅王國之祕＞、＜馬雅＞、＜古老的智慧＞、＜金字塔之謎＞、＜輪迴的生命＞等錄影帶播放。

　　本展的展品總件數為 155 件，在區域的分配上很平均（第二區有 51 件、第三區有 53 件、第四區有 51 件）。而這三區所佔的空間面積，分配上也很平均，整體空間

規劃上可以說是均勻合度、並無偏頗。

（一）室內入口區

　　觀眾在走進室內入口區（設計圖五），第一眼看到的即是本展的主標題：「馬雅‧MAYA──叢林之謎展」。斗大的字型，質材上採用木製以增加質感；底圖以「中美洲綠色叢林及河流」作減淡效果，以襯托出主標題字。蜿蜒的河道具有視覺引導的功能，讓觀眾順流而下，自然地往右側走向展區。

　　左側是語音導覽服務處；右側牆面則作一落地大圖，選取「中美洲佈滿綠意的火山及隕石坑地形」畫面。那蒼翠的綠，直逼你眼。寓意不尋常的地理景觀，終能孕育出迥異而令人驚嘆的特殊文明──「馬雅」。

　　接著在進入展區的門楣上作一馬雅面具造型，作為本展馬雅文明的開端。門右側作一馬雅神廟階梯造型，作為本區與下一區之間的一個過度，令觀眾漸漸感受到馬雅的氣氛，之後進入第一展區。

　　綜合歸納起來，作為一個展覽的入口，其設計不宜過度繁複。主要能傳達出本展主題訊息與整體形象即可，不宜過度鋪陳設計，其用意在於不讓觀眾在此停留駐足，造成一開始就堵塞在入口處，成為展覽動線操作上的困擾。

（二）第一區：撲朔的叢林

　　從室內入口區來到本區為一情境引導，開頭先有

世界地圖、中美洲馬雅地區圖、馬雅遺址分布圖、馬雅的由來簡介，讓觀眾對馬雅文明從地理相關位置上，有一個清晰而完整的概念，接著才進入「撲朔的叢林」情境區（設計圖六）。

在本館一樓高度僅只 317cm，而本區面積只有 48 平方米（長 12 米寬 4 米）的情況下，要以植栽樹叢的方式來構成一個叢林的情境，是不可能的；頂多造成假日花市的感覺。因此要在如此狹隘的空間裡，以實物去塑造出一個撲朔迷離的中美洲叢林的氛圍誠屬不易。幾經思索，最後決定在設計上採取經營「意象」的手法，首先設定本區為一幽暗空間，象徵叢林密佈不見天日，讓觀眾一進入本區有著探險探秘的情境。

地上舖滿細石及落葉，令觀眾踩踏其上沙沙作響、有著身歷其境的感覺。叢林的密度與落葉的數量成正比，當年台灣雪山山脈也是雨林區，在人煙罕至的地方，落葉堆積的厚度高達 1 米深。當然在這次的展場需求上，堆積的落葉高度只要 5cm 即可，過於深厚反倒造成困擾。考慮到展場清潔的維護，落葉的乾燥度要求自有其必要性，半乾或溼度高的落葉，在三個月的展期內眾多參觀人潮的踩踏下，將有發霉之虞，勢必造成展場文物安全的威脅，以及參觀品質維護上的難題。而在舖設細石與落葉之初，在地板上先舖一層塑膠布，一方面用以保護展場現有地板，另一方面日後展覽結束方便拆

卸。

　　為求叢林的撲朔迷離氛圍,整個平整的空間以杉木直立圍列,改造成曲折的通道,增加觀眾探險的難度感。

　　至於叢林的塑造上,擬採「雨景林相光影效果造型」處理(設計圖七),在黑暗的空間裡運用「螢光色」來營造迥異於常的景緻。以繩索打摺浸泡白色螢光漆,拉開後固定兩端,打直即成一條雨絲造型,集合眾多雨絲即成雨景。林相的部分,以透明壓克力上加綠色螢光漆彩繪樹型,集合眾多大大小小、高高低低、前前後後的樹型,塑造成 3D 的林相景觀。為了增加空間的縱深,以及雨景林相的豐富與壯闊,在四周牆面加設落地玻璃。讓實景與鏡內虛景,在曲折的通道空間裡,構成亦實亦虛、如夢似幻的場景,迷離的意象呼之欲出。

　　在中美洲叢林裡孕育著美洲豹、蜥蜴、貘、狐猴、五色鳥等等珍禽異獸,擬將這些動物影像以 VCD 處理,在螢幕上呈現淡出淡入的畫面效果。將四座電視螢幕分別錯落安置於本區,整個畫面不加任何旁白,避免觀眾在此駐足過久。為了增加臨場感,背景音效播放的是鳥叫蟲鳴、風聲雨聲等自然音響。架設喇叭或高或低,為的是達到立體音效。這影像及音效工程,顧及現場值勤人員辛勞,採取全天候循環播出系統,開與關的動作亦是配合開館閉館的時間,與展場燈光照明總開關同步自動操作。而本區空間塑造的同時,也要考慮到人員進入

維修螢幕及音響喇叭的容許空間。

　　從動態美學的角度看來，人在本區內穿梭流動，是活體的動感；動物在螢幕畫面裡出沒，是平面的動感；雨景林相造型，雖然是靜態的，但是經由筆觸的傳達，產生心理的動感；音效天籟，是聽覺的動感；腳踏細石落葉，是觸覺也是聽覺的動感；集合眾多的動感，凝塑成一個「撲朔的叢林」，開啟了觀眾一探馬雅文明的端倪。

　　在本區的末了，從天花板打一投射燈下來，作為觀眾步出叢林重見天日的宣告；也為本區與下一個區域的區隔作一轉折點。

　　（三）第二區：驚異的發現

　　在「驚異的發現」這一區內，主要是展示馬雅宗教祭祀陪葬物品，因此在本區的開端擬作一馬雅墓穴洞窟的造景（設計圖八），洞穴壁上繪有馬雅的文字及圖騰。讓觀眾假想模擬自己為發現寶物的探險隊隊員，經過洞穴找到了各式各樣的文物。

　　進入墓穴區，整個地面呈斜坡而上，其用意在於令觀眾在行走的動感上作一轉換，不會是那麼平鋪直敘；再一方面，可以將上一區「撲朔的叢林」內的細石落葉控制在特定的空間內，不至於經由觀眾踩踏而到處流竄，增加展場品質維護的難度。在墓穴中段區，其地面呈平緩狀態，讓觀眾可以舒坦地閱讀中英文序言說明。

到出口處則呈斜坡而下，來到主展區。

　　洞穴的質材，天花木作成型、骨架面鐵網鋪牛皮紙噴漆造成岩石質感。地板木作、面細砂加樹脂混色漆。牆面木作包弧、骨架面鐵網鋪牛皮紙噴漆造成岩石質感、面油漆彩繪，下方及窗洞內藏間接照明。安全考量，諸如地板架高後的承重、壁面不可有銳角、造型質材不易被觀眾破壞、燈具不宜靠近造型質材、配線宜合乎安全標準等等，都是重點考量。

　　這墓穴的高度設定：在入口區是 200cm；進入洞內則其高度轉為 300cm 較為寬敞，不能為了塑造墓穴洞窟的神秘感，而將整區的高度都設在 160cm 以下，在眾多參觀人潮的情況下，那將造成一群人彎著腰阻塞在洞內，觀眾的抱怨是必然的後果；最後在出口處的高度則為 160cm，令觀眾在離開墓穴洞窟，進入主展場之前先低個頭、俯身而過，一出隘口則豁然開朗，迎面而來的是寬闊的展區，一座高聳的第 150 號展品〈卡密拉胡尤的二號石雕〉一直逼眼前，真是「驚異的發現」。（該展件為本展最重要、也是保險金額最高的一件文物。我們將它作精細描圖，並作為本展的標準 LOGO，在本展的海報、請柬、圖錄、文宣、廣告、旗幟上都有其蹤跡。）

　　來到文物展示區（設計圖九），本區展出 51 件文物，其器型大多嬌小。尤其開頭的 30 件耳飾、玉器都在 10cm 以內。眾多嬌小的器物，如果以一大型長櫃，將展品並

列安置其內展出；其效果很不搭調、展品的張力無以彰顯，只見一排排細弱的器物，躺在寬闊的展櫃內嘆息，欲振乏力。因此採取「單格展示櫃」的型式來呈現（設計圖十），一件器物佔有一個單一完整的空間；每件器物都備有水晶壓克力底座來襯托，增加展品的展出效果與價值感。為了增加質感、也為了視覺上不那麼「冷」的感覺，將水晶壓克力底座作噴砂霧面處理。讓嬌小的器物在此倍受呵護，讓展品「倍顯尊貴」成為這次展覽的特色。

在第 150 號展品〈卡密拉胡尤的二號石雕〉的部分，因展件的重量高達兩噸之譜，其台座的設置要特別考量（設計圖十一），否則依一般的做法，將有坍垮之虞。重點在於將台座的中央部分挖空落地，內部由地面填裝磚塊至距離台座水平面 5cm 處，之後在磚塊上沿填滿大小 2cm 的細白石，與台座水平面切齊。磚塊的設置，在於承受展品的重量；細白石的設置，則在於展品站立時的水平支撐微調。該展件起出時的底面並非水平完整，有斑剝、凹凸、及不規則曲面，若站立在一般水平面的台座上，勢必傾斜不穩；透過細白石的設置，當兩噸重的展品壓制其上，細白石會自動微調，讓整件展品穩穩站立，英挺拔地而無傾倒之慮。

為了增加展出型式的豐富性，選出本館典藏的中國文物，有骨雕一件及玉器十件。這個部分以「獨立櫃」

及「長櫃」來呈現展品,與展出馬雅文物的「單格展櫃」作一區隔,觀眾參觀時便於對照。

配合玉器展品的呈現,在適當的牆面上,安置〈馬雅玉器的雕琢過程〉說明板,加強展覽的教育功能。

之後有一長櫃,展出馬雅人祭祀用陶器6件。

再來是一「馬雅數字遊戲」互動區(設計圖十二),讓觀眾在此能從遊戲中辨識馬雅數字,可收寓教於樂之效。遊戲的設置,以操作簡易,不易損壞,便於維修為原則。能夠傳達教育的功能即可,不讓觀眾在此「玩物喪志」逗留太久,而造成展場的壅塞,導致參觀動線的不便。根據本館林淑心女士的研究,凡是在織品類別愈有精緻表現的民族,其文明在數字的發明與敏感度,相對地也愈高。這在中華民族是如此,在馬雅文明亦復如是。本區除了遊戲,也加強了〈四大文明與馬雅數字及其文字對照表〉、〈馬雅數字表現形式及曆法的使用〉等說明。

後續有馬雅精美的陶缽、陶盤等文物展示,以及馬雅商貿網路的圖說。呈現馬雅人經由商業貿易網路而達到交流的物品,及受到其他地區文化影響而有不同圖案及型制的器物。

(四)第三區:謎樣的城邦

策展人的單元意念:本區在於傳達馬雅人與自然界的關聯,馬雅人非常崇拜大自然的力量、及其生生不息

的過程。他們認為自然界的力量是被神話的。為了見識到神明的力量，必須從人或動植物的生命跨界當中感覺神明的存在，因此從文物上常常發現到馬雅人把動物或植物與人都融合為一體的觀念。另外，在此單元裡，還要提及馬雅人的農業與運用土地的方式。馬雅人以農立國，農業的運用方式從古至今一直未變，這是千年流傳下來的智慧；而農業活動也與宗教儀式息息相關。[8] 故本區的設計分成兩個重點子題：一為呈現馬雅的農村生活情境，另一則為呈現馬雅城邦的當年狀態模擬（設計圖十三）。

　　進入本區，開頭有一馬雅草亭造景，搭配本區重要展件：第 67 號展品〈動物形尖石雕〉。草亭的搭建，質材上其頂蓋不能以稻草為之，馬雅人的主食是玉米，並不種植水稻。草亭的安全及牢固性是非常重要的，四周以杉木架設，縱向及橫向的樑構是必要的措施；立柱杉木底端加設方形木底盤固定，以策草亭的安全及穩固，木底盤上頭安置石塊造型美化。至於第 67 號展品，因其底部為尖形，無法自行站立，展示台座須作斜面背板來支撐其力量。考慮到該展件為瘦長形，有左右傾斜之虞，乃於斜面背板加設 5cm 深的溝槽，溝槽的寬度為 18cm 與展件的寬度吻合，可以將展品穩穩夾住，安全

8. 國立歷史博物館《馬雅文明展第一次籌備會議紀錄》，2002 年 2 月 27 日。

無慮是展示設計重要的一環。

第一區段的展品器型都小，有燧石器、石磨器、陶偶等 23 件，採取「單格展示櫃」的型式來呈現。展廳的兩端設有馬雅草棚架，作爲馬雅農村景緻的象徵。本區段南端設一長櫃，展出陶瓶、陶鍋等生活器用文物 6 件。背景牆面展出馬雅農村景象、生活情境的模擬畫作 4 件。

接著來到正廳，映入眼簾的是一巨大的「馬雅城邦模擬復原模型」(設計圖十四)，其尺寸是高 45cm 寬 600cm 深 600cm，安置在高 45cm 寬 700cm 深 700cm 的台座上。模型的質材以高密度保利龍成型，表面批土、噴單色水性平光漆。整座模型主要在呈現當年馬雅城邦的樣貌，整個城市的規模、軸線的觀念，一覽無遺。爲了呈現整個城邦的磅礴氣勢、以及建築物的量體，整座模型表面以單色平光漆處理，一切單純化，現場加燈光投射，可以營造出一高格調的氛圍。如果模型表面爲了加強質感，上加水泥漆作斑剝效果處理，則無異畫蛇添足，反倒降低格調，弄得俗不可耐，吃力不討好。該單純的時候，就要單純，過度設計往往造成反效果。

在模型周圍牆面，安置〈如何建造神廟金字塔想像圖〉、〈馬雅城邦復原想像圖〉、〈階級觀念/考古學家繪製的插畫〉等說明板。並闢一遊戲區(設計圖十五)，主要是讓觀眾從此一互動轉盤遊戲中，了解到：中國文明與馬

雅文明都具備了對方位與色彩的關聯這一觀念。遊戲的設置，以操作簡易，不易損壞，便於維修為原則。

在正廳南側，構築一大型馬雅農舍，因地形關係採半邊成型。農舍的頂蓋，質材上與上述草亭相同。而牆面則木造成型、面以糟糠加石膏混合處理、塑造成粗糙的質感。在房舍牆面作 7 個鑲嵌展櫃，展出 7 件石製刮具、石磨等農具，將相關展品與造景作一緊密結合。為了滿足觀眾的偷窺慾，在牆面打三個小洞（以馬雅的習慣是 T 型洞），讓觀眾窺視屋內，看到的是 VCD 影像螢幕，內容為馬雅的風土民情，有製陶、拉餅、彩繪、賣菜、農作、農村景象、火雞、狐猴等等畫面。令觀眾對馬雅的農村生活景象有一鮮活的印象（設計圖十六）。整個展場有靜態的造景，再加上動態的影像陪襯，令展出型式更覺豐富。

在農舍的兩側牆面上有〈馬雅人的農業與土地運用簡介〉、以及〈馬雅的時間分期表〉的說明板，作為本區的總結。

（五）第四區：神秘的天地

進入「神秘的天地」這一區，策展人的單元意念是：本區在於傳達馬雅人的宗教觀、宇宙觀、人與諸神、王權與神祇之間的關係及馬雅的宗教儀式。由於對大自然的敬畏，馬雅人舉行宗教儀式也是為了取悅神祇的。馬雅是人權與神權統一的世界，統治者利用諸神來維持及

加強他們自身的統治。[9]

依據上述策展理念，在本區的兩個空間廊道構築一「馬雅神廟穿堂」（設計圖十七）。這穿堂的建立，與現場地形空間吻合，可以將本區主要展品安置於這條長長的廊道，造成視覺焦點；另一方面，這一長廊的設立，正好可以將兩個不同的展廳串聯成為一個整體，構築成為一個「神秘的天地」。為了彌補現場空間的不足，在本區開頭第一展廳與穿堂走道之間，架設一木作假牆，表面作斑剝處理，可以增加本「馬雅神廟穿堂」的縱深與質感。

將重點展品諸如：〈喪葬用骨灰陶罈〉、〈動物形多彩陶香爐〉、〈玉瓶〉、〈祭壇基座〉、〈馬洽基拉的三號石雕〉，都以獨立展櫃或獨立平台座來襯托出展品特異的氣質與魅力。獨立櫃的陳列，考慮到觀眾擁擠碰撞的安全性，必需加重其量體，或在櫃底以角鋼鎖定，加強固定於地板，以策安全。而獨立平台座，除了能承受展品重量的壓力，也要考慮到觀眾觸摸的可能，因此台座的寬度與縱深都要夠大，能將展品與觀眾的距離作一適當阻隔，以策展品安全。

本區開頭第一展廳（設計圖十八），主要展出馬雅陶缽、陶瓶、香爐等文物。造型特異、色彩豐富，器型亦

9. 國立歷史博物館《馬雅文明展第一次籌備會議紀錄》2002 年 2 月 27 日。

大，以展示長櫃來呈現。其中〈喪葬用骨灰陶罈〉、〈多彩陶瓶〉、因其造型與色彩的特殊魅力，特別挑出以獨立櫃呈現，增加展場空間的變化，避免觀眾在冗長的參觀活動中，造成視覺疲勞。背景牆面設有〈美洲豹與馬雅文物器身上的動物造型圖案對照〉說明板，以及四件 360 度環繞攝影文物器身圖案的電腦輸出大圖，令觀眾清晰地了解這些圖案的故事內容、以及彩繪的質地與筆法技巧。

來到本區第二展廳（設計圖十九），主要展出陶製香爐、骨灰罈、陶偶、石雕等文物，以長櫃展出，其中〈帶蓋多彩陶香爐〉，因其特殊重要性，以獨立櫃來呈現，作為本展廳的開頭焦點文物。該展件西班牙曾經大力邀展，終不得其果。本次策展人，憑其三寸不爛之舌以西班牙語多次與瓜地馬拉博物館溝通，終於獲其首肯，讓國人得以一飽眼福。除了馬雅文物的展出，本廳並以一長櫃展出由本館林淑心主委選出的中國彩陶 6 件，讓觀眾可以對這兩大文明的器物作一比對，用以增加展出型式的豐富性與研究性。背景牆面有〈中國彩陶說明〉、〈眾神祇形象圖〉、〈馬雅陶器演進圖表〉等輔助資料。

接續的是：界於本區第二展廳與神廟穿堂交接處，安排一個「音樂區」，主要展出馬雅的樂器，有多彩陶鼓、陶塤、刻有象形文字的蝸殼小號、骨笛，質材多樣而型制精巧，很具可看性，旁邊有〈馬雅音樂簡介〉輔

助說明。

　　再來是本區第三展廳，該廳空間狹小，只安排 3 件
文物展出。其中〈球具〉，為一巨型石器。高 200cm、寬
58cm，重達 2 噸。器型扁長又重，以平台展示座呈現，
台座的承重是一考量，器物能否站立而不前傾後仰、也
是一重點考量。因此擬在台座上，安置落地的強化玻璃
罩（8mm 厚度）。一來強化展品的牢固性，二來可以避
免觀眾就近觸摸，危及展品及觀眾的安全。其他區域展
廳的大型重量級展件，諸如：〈卡密拉胡尤的二號石雕〉、
〈象形文石板〉、〈動物形尖石雕〉、〈祭壇基座〉、〈馬洽基
拉的三號石雕〉，都是以展示平台座來展出，雖然台座的
型制各異，但是都不加落地玻璃罩，或半腰式玻璃護
欄。其用意在於，儘可能減少視覺阻擋，讓展品與觀眾
之間的互動，其「親和度」更高。唯獨本〈球具〉展品，
因其型制的特殊性，不得不採取較嚴密的安全措施，而
捨棄一些些其與觀眾的「親和力」，換來大家的安心。
另兩件展品為人型石斧、祭祀用石斧。背景有〈玩球比
賽插圖〉、〈馬雅盛況假想圖〉等輔助資料。

　　整體而言本區「神秘的天地」展出的文物，其器型
都要比前兩區的展品要來的大，就造型、色彩而言也要
來的豐富、多樣與特異，參觀至此真可謂「倒吃甘蔗」
漸入佳境，以致於高潮結束。

　　最後在本區與進入第五區「永恆的智慧」之間，作

一軟性控制區。基本上為了防止未購票者，從出口區反向經由第五區進入本區，造成票房控制的困擾。因此，本軟性控制區的設立，意即原則上觀眾在一出本區，除非經過「蓋章」的簡易認證，否則不得再進入本區。觀眾的循序進出，也是展場控管重要的一環，在設計之初就要將此一因素列入考慮，可以避免日後操作的困擾。這是展示設計針對「功能考量」必修的課程。

（六）第五區：永恆的智慧

本區採取複合式構成，其中涵蓋現代馬雅人的簡介、語音導覽回收、以及文化服務等三個區塊。

現代馬雅人的簡介區內含：現代馬雅人的照片、現代馬雅人的織品、印地安人分佈與遷徙、瓜地馬拉國立考古及人類學博物館簡介等相關圖文資料。緊鄰的文化服務區則是本展相關衍生產品的販售區，內含相當多樣進口的、以及文服處開發監製的相關產品。觀眾在看過展覽，獲得不少智慧之餘，得以購藏「永恆的智慧」，既怡情又益智，令整個參觀活動更形完美。

文化服務區可以跟展場作一絕然分隔，也可以嘗試著跟展場作一融合，這全看主其事者的規劃與營運。本展採取複合式空間運用，未嘗不是個具開創性的做法。

（七）「CIS」的計劃

時至當下，「行銷」成為博物館營運上重要的一環，因而一個展覽的設計，作「CIS」的計劃，成為必然的

要項。在此，僅就本展的標準字、LOGO，以及色彩計劃，作一敘述。

　　標準字、LOGO 的部分 (設計圖二十)：整個展覽主標題「馬雅‧MAYA」，中文馬雅二字，爲本館館長書法墨跡；英文則選用 Symbol 字型，選用該字型的原因，主要是該字型的 Y 字爲「Ψ」。此一「Ψ」字造型，源自於「基本希臘字」符號的演變，衍生至今成爲英文的一種字型。[10] 其造型特殊，散發出來的氣息，與馬雅文明的特異性質，有某種程度上的契合。中文副標題「叢林之謎展」，則選用中文古印體字型，選用該字型的原因，主要是該字型頗能傳達「中美洲叢林中發現的馬雅遺址」，其斑剝而蒼茫樸拙的意象。至於英文副標題「Mysteries in the Jungle」,則選用 Times New Roman 字型，選用該字型的原因，主要是該字型典雅清晰，與英文主標題字型吻合、差距不大。如果選擇過於花俏的字型，則恐有喧賓奪主之慮。LOGO 的部分採用本展最重要的展件：第 150 號展品〈卡密拉胡尤的二號石雕〉的造型線描圖，傳達出馬雅文明的特徵與訊息。爲了後續延伸使用於本展的海報、請束、圖錄、文宣、廣告、旗幟上的需要，規劃出橫的型式與直的型式各一，以滿足各個不同版型的使用需求。

10. 電腦軟體 Microsoft Word 內符號表；及英文字型。

　　色彩計劃的部分（設計圖二十一），主色以 Y80 M80 K20 咖啡紅色系，及 Y40 C40 K10 新芽綠色系來搭配。選用 Y80 M80 K20 咖啡紅色系，其主因是根據專家學者研究：馬雅人當年構築的「神廟金字塔」其表面塗料爲此咖啡紅色系。經由比對，採用日本視覺研究所 VICS 色票，爲 GV0769 號色。其印刷上 YMCK 四色的標號爲：Y80 M80 K20，我們暱稱爲「馬雅紅」。至於選用 Y40 C40 K10 新芽綠色系，其主因是象徵中美洲叢林的綠意。若用太沉的綠，與咖啡紅色系搭配上則顯得蒼樸有餘，而活力不足。此綠色在日本視覺研究所 VICS 色票，爲 CV0303 號色。其印刷上 YMCK 四色的標號爲：Y40 C40 K10。至於輔色方面，則選用 Y20 K20 淺褐色系，及 Y10 K10 淡淺褐色系來搭配。選用 Y20 K20 淺褐色系，其主因是馬雅文物陶器的器身色彩。此淺褐色在日本視覺研究所 VICS 色票，爲 HV0892 號色。其印刷上 YMCK 四色的標號爲：Y20 K20。而 Y10 K10 淡淺褐色系的選用，則作爲色彩搭配輔助之用，其爲 Y20 K20 淺褐色系的減淡 50% 。此淡淺褐色在日本視覺研究所 VICS 色票，爲 HV0894 號色。其印刷上 YMCK 四色的標號爲：Y10 K10。最後選用黑色與白色作爲本展色彩計劃的基色。本計劃選用日本視覺研究所 VICS 色票，其主因是台灣的印刷業界，大多採用日本進口的油墨，以其色票作標準比對，要求成品的色彩精確度較高，也

較易於掌控。如果成品要在歐美地區承製量產，為應其製作環境，則在色票的使用上，宜採用 Pantone 系列，較為適當。

三、檢討與評估

　　任何設計案例，在最後總要落實到執行面，不可能天馬行空，一任創意與思維作無限度的奔馳。因此在提案之前能作適度的檢討、在提案之後能作適度的評估與修正，自有其必要性。

　　經由虛心檢討與審慎評估，去除太理想化的構思、摒棄不可行的想法，終能使整個設計案更形周密完整，在執行上亦能更趨成熟。本案除了在籌備會議上作提案報告，讓館長及相關組室主任能加以指導與修正；更利用本館雙週一次的「讀書會」上，向參與同仁及義工朋友說明本案。一來作為本展的一項預告，二來可以讓同仁及義工朋友提出問題，在實際進入執行階段之前能有改善修正的機會，針對本案能夠提供給予正面的「加分效果」。

　　整個設計案，其檢討與評估的重點，主要在於「經費預算的規模」、「承包廠商的執行能力」、「工法、工序、施作的安全性」、「如期完工的即時性」、「質材規格設定的適切性」，以及不同工種的進場施作時間與順序，都

要做精密審慎的安排，以期互相搭配、有條不紊，終能
順利圓滿完成任務。

　　任何展覽企劃，一定有其經費預算，設計人將依此
預算規模，來作設計執行上的考量。諸如：材料的選擇、
工法的考量、設計物件的質地與數量，都將依其經費預
算來拿捏。更重要的是，不同工種，其所佔經費比重的
分配與斟酌。俗諺：錢要花在刀口上。在有限的經費下，
如何作有效的運用，以期發揮最大的效益，在在都考驗
著設計人的功力。

　　至於「工法、工序、施作的安全性」、「如期完工的
即時性」、「質材規格設定的適切性」等等考量，都將影
響施作工期進度的掌控，也將影響展場的安全性。檔期
密集，上下換檔期間緊迫，則宜採用簡易施作的工法，
過於繁複細膩的工法勢必排除。博物館是文物匯集重
地，展場安全性的維護倍受重視，現場採用重型機具或
焊接的工法是不宜的。能在館外預先施作，到時進場組
合的工法是被認可而適切的。受限於展覽空間的面積、
高度、樓地板單位面積承重量、等因素的影響，其所選
擇的工法也將因地制宜。事先未能做好工法、工序的可
行性評估，將造成工期進度的延誤、亦將造成嚴重影響
展場安全的不良後果。

　　展覽業務一定有「開幕期限」的壓力，因而工序與
工期進度的排定、監督、掌控，將攸關展覽順利呈現的

可能。預先作「如期完工」的可行性評估，將是展覽業
務如期開展的不二法門。

小結

　　一個展覽的總體呈現，主要在於理念的清晰凝塑、
功能的周詳考量、美學的完整詮釋。有了這三方面架構
的思維與考量，基本上其展示的豐富性與完整性是指日
可期。

　　本展在展出初衷就設定為一「寓教於樂」的展覽，
因此在展出型式的豐富性，以及如何突顯展覽特色，要
有特別的考量。畢竟文物本身是靜態的，觀眾對其淵源
是陌生的，不像「兵馬俑」對我們的觀眾而言，是具有
某種民族情懷的，是大家所耳熟能詳的。也不像藝術
品，本身具有某種張力、與說服力。這靜態又陌生的馬
雅文物要如何令其「活化」？要如何令整個展覽「生
動」？既要觀眾能夠看熱鬧，更要觀眾能夠看出門道，
這在在都考驗著策展人與設計人的功力。

　　綜合上述，在整個展場設計上除了馬雅文物的展
出，本展還安排有中國器物的對照，以及各種輔助性的
圖文資料說明。電腦輸出大圖的功能性各有不同，有的
是地理概念的強化、有的是歷史意義的探究、有的是社
會生活的模擬、有的是文物功能的對照、彩繪技法的描

述，等等不一而足，其用意在於增加並強化本展的教育性功能。除了靜態的文物及輔助資料的展出之外，還安排有遊戲區、窺視區。還有「造景」工程的特別考量，在不同的展區，依各展區的主題情境需求，搭建塑造「情景」，增加展出的可看性，以輔助文物展品靜態展出的不足。

在規劃與設計、階段性工作完成之後，緊接著是實際執行，以呈現其理想的後續工作。理想歸理想，在執行階段難免因時間、預算、承包廠商的執行能力，以及其他種種因素造成理念與實際運作的落差。那也只能盡力而為，不可強求。

實際執行面的考量，在質材規格的最後設定，工法、工序、施作的安全性，以及不同工種的進場施作時間，都要做精密審慎的安排，以期互相搭配、有條不紊，終能順利圓滿完成任務。

後記

整個馬雅展示工程，於民國九十一年四月二十二日進場施作。包含造景工程、展櫃硬體工程、資料輸出軟體工程、影音工程、模型工程等五大項，分頭依序於四月二十七日完成。展品佈置於四月二十八日進場施作，五月一日完成。五月二日舉行記者會及開幕典禮，五月

三日順利開展。

　　本展展示設計從構思、提案、評估、修正、執行，全程承蒙館長黃光男、副館長黃永川、研究組主委林淑心、研究組主任林泊佑、研究組編輯蘇啓明、展覽組主任謝文起、展覽組研究人員郭藤輝、文化服務處經理周進智、秘書室主任李明珠、秘書室組員孫茂馨、以及義工會會長傅家璇，諸位的指導與協助，終能讓本展的展示設計呈現，更形周密完整，僅此致謝。

　　當然最重要的是本展策展人：展覽組研究人員郭暉妙，沒有她的整個策展理念，則沒有後續的展示理念；沒有她不眠不休的努力，則沒有豐碩的整體呈現；這是一場智力、體力、耐力與毅力的試煉，她與筆者之間的密切配合，可謂「合作無間」，是一次蠻好的工作經驗。

　　開展後從「觀眾的反應」、「現場運作上的需求」等方面，作了一些立即性的改善。諸如圖文資料的更正與補充，指示標誌的加強，燈光的調整，叢林區加設步道以策安全，加強茅草亭下展品安全措施……等等。總是希望能透過展期中的觀察、檢討與修正，令整個展出效果更精緻細膩，展出功能更爲彰顯。

　　展示理念透過實踐，最後呈現出來的成果，總有不盡理想之處。諸如：戶外入口處與雨棚交接及展場室內入口，多方交會處，空間緊迫，以粗壯的 H 鋼作素材，當然在安全考慮上沒問題，但在作爲入口應有的舒朗、

明快感覺，則顯然比較不足。又「神秘的天地」這一區的穿堂走道造型，限於展場現有空間，其高度探「壓縮」手法，雖能塑造神秘的氣氛，但在功能上造成不少困擾。縱使當下有作一些應變改善措施，終覺不盡滿意。這些都有作下紀錄、引為日後改進參考。

　　而在施作過程中，也有些與當初構想不盡相同之處，其修正原因及更正方法，筆者也皆一一作下紀錄，作為以後設計案例之借鏡，限於篇幅擬日後另行為文陳述，在此不再多言。

設計圖一　馬雅展戶外入口處「第一號神廟金字塔」搭建示意圖

馬雅展／戶外入口處／施作圖示

(h)800 x (W) 700 x (d) 700 cm

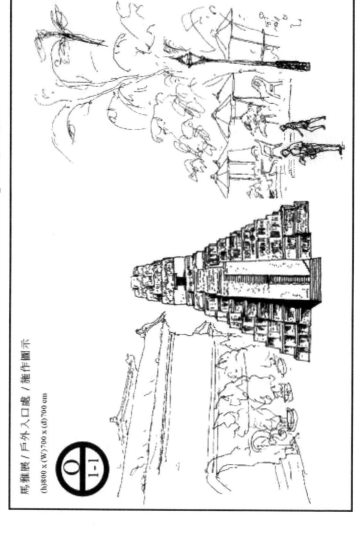

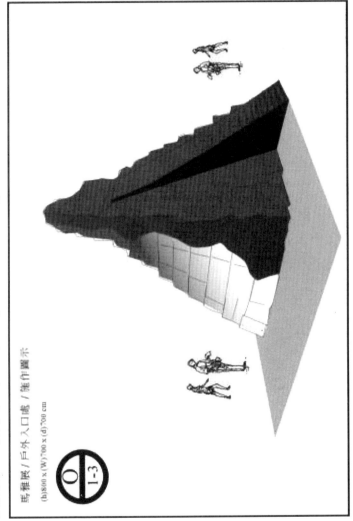

設計圖二　馬雅展戶外入口處「第一號神廟金字塔」側視圖

馬雅展／戶外入口處／操作圖示

(b)800 x (W)700 x (d)700 cm

設計圖三　馬雅展戶外入口處「第一號神廟金字塔」俯視圖

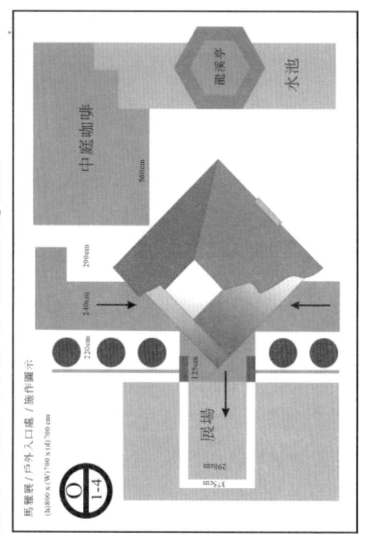

馬雅展／戶外入口處／施作圖示

(h)800 x (W)700 x (d)700 cm

中庭咖啡

560cm

龍溪亭

水池

390cm

340cm

220cm

125cm

展場

298cm

375cm

○ 1-4

設計十圖四　馬雅展展場平面配置圖

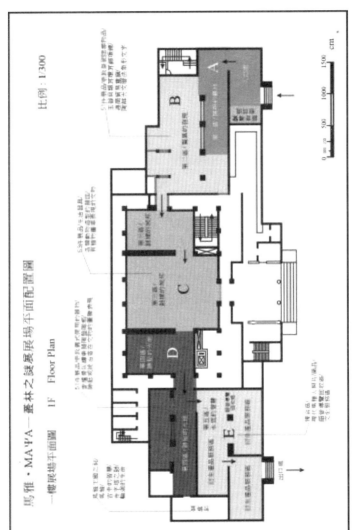

比例：1:300

馬雅‧MAYA—叢林之謎展場平面配置圖

一樓展場平面圖　1F　Floor Plan

cm

設計圖五 馬雅展「室內入口處」施作配置圖

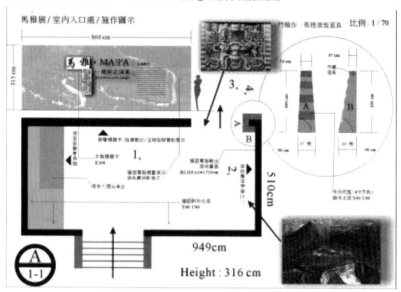

設計圖六　馬雅展第一區「撲朔的叢林」施作配置圖

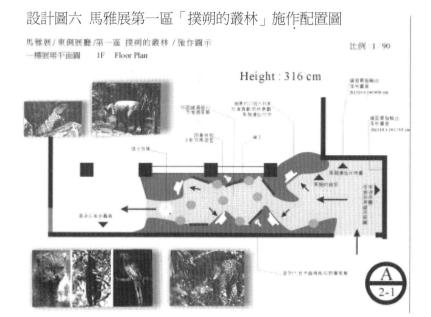

設計圖七　馬雅展第一區「雨景林相」施作示意圖

馬雅展／東側展廳／第一區　撲朔的叢林／雨景林相光影效果造型施作圖示　　　　比例：1／18

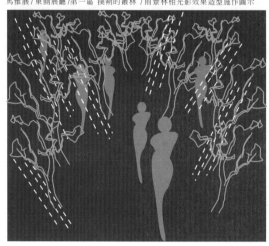

設計圖八　馬雅展第二區「墓穴」施作示意圖

馬雅展／東側展廳／第二區　驚異的發現／墓穴／施作圖示　　　　比例：1／90
一樓展場平面圖　　　1F　　Floor Plan

Height：316 cm

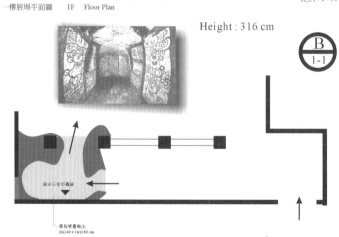

設計圖九 馬雅展第二區「驚異的發現」施作配置圖

設計圖十 馬雅展「單格展櫃」施作示意圖

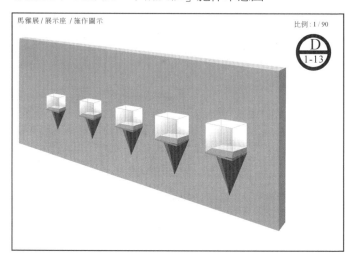

設計圖十一 馬雅展「第 150 號展品展示座」施作示意圖

設計圖十二　馬雅展第二區「數字遊戲區」施作示意圖

馬雅展 / 東側展廳 / 第二區 驚異的發現 / 遊戲區施作圖示　　Height : 316 cm　比例 : 1 / 90

一樓展場平面圖　　1F　Floor Plan

設計圖十四　馬雅展「謎樣的城邦」模型施作示意圖

馬雅展 / 模型展示座 / 施作圖示　　比例 : 1 / 90

設計圖圖十三　馬雅展第三展區「謎樣的城邦」施作配置圖之一

馬雅展／正廳及右側開／第三區　謎樣的城邦／施作圖示

一樓展場平面圖
1F　Floor Plan

比例：1 / 90

Height：
316 cm

圖十五　馬雅展第三展區「謎樣的城邦」施作配置圖之二

馬雅展 / 正廳及右側間 / 第三區　謎樣的城邦 / 施作圖示　　　　　　　　　　比例：1 / 90

設計圖十六　馬雅展第三展區「遊戲區」施作示意圖

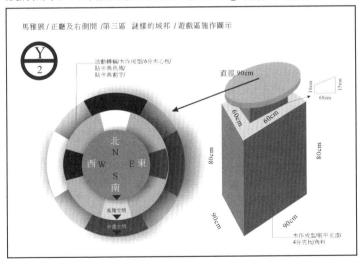

設計圖十七　馬雅展第四展區「穿堂長廊」施作示意圖

馬雅展 / 正廳左側間 / 西側間

第四區 神秘的天地 / 施作圖示

一樓展場平面圖　　1F　Floor Plan

設計圖十八　馬雅展第四展區「神秘的天地」施作配置圖之一

馬雅展 / 正廳左側間 /

第四區 神秘的天地 / 施作圖示

一樓展場平面圖　　1F　Floor Plan

比例：1 / 90

Height : 316 cm

設計圖十九 馬雅展第四展區「神秘的天地」施作配置圖之二

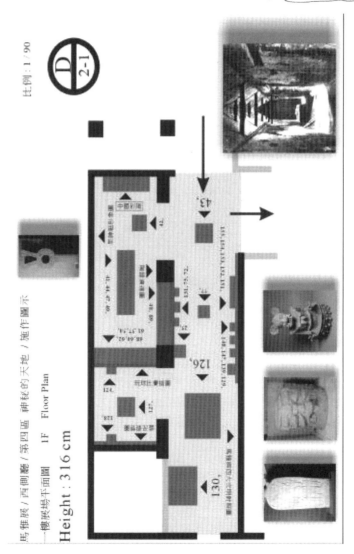

設計圖二十 馬雅展「CIS 標準字及 LOGO」配置圖

設計圖二十一　馬雅展「CIS 色彩計劃」配置圖

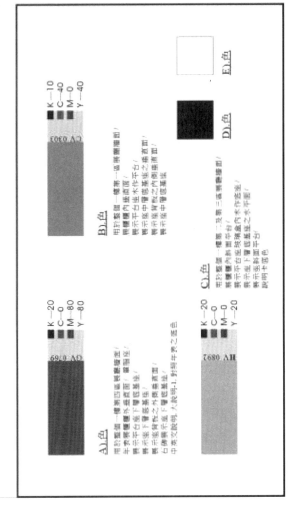

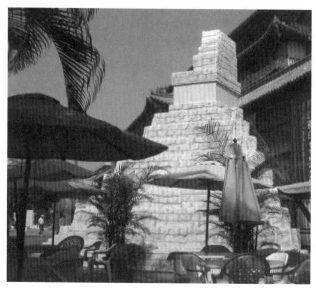

圖一　馬雅展戶外入口處「第一號神廟金字塔」場景

圖二　馬雅展前導區場景

圖三　馬雅展第一區「撲朔的叢林」場景

圖四　馬雅展「墓穴區」場景

圖五　馬雅展第二區「驚異的發現」場景

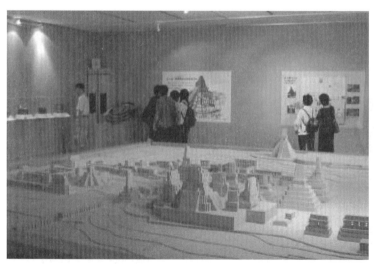

圖六　馬雅展第三區「謎樣的城邦」場景之一

圖七　馬雅展第三區「謎樣的城邦」場景之二

圖八　馬雅展第三區「謎樣的城邦」場景之三

圖九　馬雅展第四區「神秘的天地」場景

第五章

觀眾與展覽情境之間的磨合－

「文明曙光－美索不達米亞：

羅浮宮兩河流域珍藏展」的探討

一、觀眾對展場反應訊息的接收與分析

二、觀眾與展場「磨合」現象與史博館之應變

　　博物館的展示活動裡,「觀眾」是其中要角,展覽情境、展場設施均爲「觀眾」作考量,故一個展覽推出之後,觀眾的反應如何、展場設計上有無修正的必要等問題,都是一個專業博物館所必須面對與正視的。本章探討重點在於從一個展覽開展後,由實際觀察檢討以致於修正的實務角度切入,探究展場與觀眾之間的關聯性與互動性。人們能夠從已發生的事實、既成的事物以及進行中的事務裡,作一觀察檢討與修正,正是人類得以獲致新知、產生動能、不斷提昇進步的緣故;一個博物館的運作,在展示設計的業務上亦復如是。因此一個展覽開展後的觀察檢討與修正成爲本章著墨的主軸,使觀眾與展覽情境之間有恰到好處的磨合。

　　在實務經驗中,任何展覽開展後在展示設計方面,必然有不盡如人意之處。本章擬從「觀眾的反應」、「現場運作上的需求」、以及「未能事前預料到的突發狀況」等角度切入,依實際觀察檢討以至於需立即修正者的因應措施,以及觀察檢討而未立即修正者的考量因素等面向加以探討。並佐以史博館策劃於二○○一年三月二十四日展出的「文明曙光──美索不達米亞:羅浮宮兩河流域珍藏展」作爲實例,在開展後一個月期間,就展示設計理念與實證這一範圍內,在展場與觀眾互動上以及展覽業務運作上,進行觀察檢討與修正。將其過程作一紀錄,同時依實驗美學觀點及經驗實證法則作一探討,作

為日後博物館展場規劃與展示設計的業務上參考。

　　一個展覽，並不因為開幕典禮完畢，則一切相關工作即告結束。事實上開幕後才是另一階段性任務，即「磨合」運作的開始。一個展覽就像一個「活體」，展覽期間唯有透過細心觀察用心照料、在運作中不斷地檢討改進，才能力求好中求好精益求精，令博物館的營運得以更上層樓。不怕檢討、不怕問題發生，當面臨問題的時候，需要會同博物館相關單位共同研商，找出妥善的解決之道。最忌諱閉門造車一意孤行，將自食不夠周延所衍生出來的惡果。任何檢討出來的缺點，將依先後緩急作出有效的應對，礙於主客觀因素、其修正動作的效度與信度、以及其所需經費與作業時效等等條件，都要作可行性評估，並非將所有的檢討意見照單全收。在有限的經費與時間內，意圖面面俱到，往往顧此失彼自亂陣腳；導致排序混亂費時耗力而窒礙難行，改善的成果無以彰顯。從運作中的觀察檢討與修正，針對展示設計方面，可以概分為「觀眾對展場反應訊息的接收與分析」和「觀眾與展場磨合現象與史博館之應變」兩個部分來談。

一、觀眾對展場反應訊息的接收與分析

　　博物館萌芽時期，宮廷皇室、教會或宗廟以及私人收藏，僅限於少數人觀賞。近代以來的博物館已成為面

向全社會開放的文化教育機構，不分年齡、文化、信仰、種族和階層，只要有人身自由，並取得參觀許可，均可成為博物館觀眾。從參觀博物館的目的來分，有三種類型的觀眾：

（一）專業性研究者或諮詢者

到博物館從事研究工作的，主要有文物工作者、考古工作者、博物館工作者，以及在職業上與博物館相關的科研工作者和教育工作者。其主要目的在於利用博物館藏品資料或研究設備，他們是博物館的特殊服務對象。

（二）學習者

到博物館來學習的主要是中小學生、社會青年，還有成人和學齡前兒童。博物館的展示，將各門學科的實物與資料作科學地編排與詮釋，可謂是一部立體教科書；是在校學生豐富知識、開拓眼界，及從事課外教學與某些科學實驗課堂的適當場所。

（三）遊覽觀賞者

帶著娛樂性的遊覽觀賞目的，這些觀眾主要有城市居民、外地或外籍遊客。許多博物館是歷史藝術性的，古代歷史文物和工藝美術品的展覽都經過了藝術性的處理，加上優美的展覽情境（許多博物館建築本身就是藝術品或歷史遺址），具有較強的藝術魅力，成為廣大群眾娛樂、消遣、陶冶性情、觀光休憩的公共場所。

以上幾類觀眾可以統計出人數，稱為顯在觀眾，也

稱直接觀眾。有些觀眾本人並未來館，而通過信函、出版物、廣播、媒體、網路或數位影像管道，獲得來自博物館的知識與信息，這部分人無法精確統計，稱爲潛在觀眾，也稱間接觀眾。隨著信息傳遞工具的不斷發展，潛在觀眾的數量將逐漸增多。

衡量一個博物館對社會貢獻的大小，主要視其通過展示、展覽對社會產生的教育作用和影響，具體的體現是博物館令觀眾滿足的程度。觀眾是博物館的服務對象，博物館爲求能夠爲觀眾提供更好的服務，必須通過調查來瞭解觀眾、研究觀眾的需要。

研究觀眾，首先要通過調查取得第一手資料，然後運用教育心理學、社會學等有關理論加以分析綜合。博物館調查觀眾的方法，主要有實地觀察、館內調查和社會調查。實地觀察是通過觀眾行爲和表情的觀察來判別觀眾心理活動，從中發現教育與服務工作中存在的問題。館內調查是使觀眾自己把參觀感受揭示出來的方法，分三種形式：1.與觀眾交談，請觀眾談參觀體會；2.請觀眾填寫意見徵詢單；3.在展廳內設觀眾留言簿。社會調查是館外活動，一般採用民意測驗的形式，或有目的地選擇各類職業觀眾作個別採訪。研究觀眾是博物館的一項日常工作，博物館在調查觀眾後，要建立健全

的觀眾檔案,進行研究、作為日後工作改進。[1]

綜合而言,觀眾對展場的反應訊息之接收來源主要透過:現場導覽員的回報、現場意見單與留言條、觀眾來信、問卷調查、媒體報導、觀眾來電話、電子郵件、網際網路交流等管道。

而其反應訊息與展場展示設計相關的內容,主要是在展示功能方面的比例為多,而展示理念與風格呈現以及美學方面的反應比例較少。就其內容主要是:

1. 展品說明卡文字有誤或語意艱澀難解,需要訂正補述;字體太小不易閱讀。

2. 展覽之序言板、單元板、紀事年表、以及相關解說圖文資料未盡詳實、文字有誤、需加補正;黏貼不夠平整、影響美觀。

3. 參觀壅塞度的問題,展出物件數量龐大,展場空間狹小,影響參觀品質。

4. 現場導覽音量過大,干擾參觀。

5. 紅外線安全系統設置欠妥,滋生干擾。

6. 播放錄影帶的電視螢幕,設置位置影響參觀動線。

7. 洗手間不足。

8. 空調有異味。

1.陳宏京,〈博物館觀眾〉,《中國大百科世界博物館卷》,(台北:遠流出版智慧藏股份有限公司,2001),光碟版。

9.能否增加導覽。

10.寄物箱不足。

11.傘具置放問題。

12.孩童喧嘩。

13.手機干擾。

14.展覽摺頁缺貨。

15.動線標示不清。

16.展示櫃邊角銳利，易傷及觀眾。

以上反應事項不一而足，有硬體設施的問題，也有軟體配套服務的問題。

二、觀眾與展場「磨合」現象與史博館之應變

根據實務經驗，觀眾的「問題需求」，幾乎是與展覽共生的，只要一開展則觀眾與展場的「磨合」現象也就開啓；觀眾的反應既是「問題」也是「需求」。任何策展人，事前縱使花費再多的時間與精力，規劃再周詳縝密，執行再細心徹底，最後終究不敵這一「共生物」必然出現的事實。作為一個負責任的設計人，必須想辦法去面對此一「問題需求」的來臨，並協助策展人能夠一一加以克服。令整個展覽期間，在運作上更為順暢，在服務品質方面更為提昇。

（一）需立即修正之問題

依實際觀察了解，任何展覽開展後，在展示設計方

面必然有其缺失所在；從觀眾互動的反應事項、或者現場運作上的需求建議、以及一些未能事前預料到的突發狀況等，都有其值得虛心檢討與改善修正之處。針對這些缺失作出立即性、有效性的相對應變措施，以利後續展出期間能提供更高品質的服務。這是一個負責任的博物館，該有的專業態度與職責所在。在此特別強調「立即性」的重要，任何改善措施若能當下、即時、就地解決，則其效益必然彰顯。反之一切有待展後再行檢討，則往往錯失先機，於事無補。

依實際狀況，每當開展後，現場服務小姐總會回報：有觀眾指出展品說明卡上面，文字有筆誤或語意艱澀難解，需要訂正補注者；展覽之序言板、單元板、紀事年表、以及相關解說圖文資料未盡詳實、需加補充者；都需要立即加以過濾修正處理。就前者，展品說明卡的補正而言，以史博館的應變能力，需要工時兩天（就觀眾來看是一天的工期）。一天作展品說明卡文字改正製作，隔天一大早 （一般是上午八時三十分） 策展承辦人會同設計人，與展示櫃製作師傅一起打開展示櫃玻璃門，讓承製說明卡廠家進行修正工作，趕在開展前 （一般是上午十時） 完工。操作上必須注意以不影響展品定位及安全為原則，產生震動的操作要絕對避免；完工後要檢視展示櫃內有無殘留雜物或操作工具，並加清理；以及檢視展品和燈光的定位及安全無誤之後

方可將展示櫃玻璃門關閉鎖定，關閉前及關閉後都要清拭玻璃才算大功告成。至於後者，序言板、單元板、紀事年表、以及展覽相關圖文資料的補充，則需工時三天。從資料蒐集到版型美術編輯、文稿校對、電腦輸出，以至安排展覽關閉時段、現場施作完成，所需花費時間較長。在此擬依實務經驗，提出以下幾項「治標」的因應之道：

　　1.展品說明卡製作時，在卡片上務必註記展品編號。有鑒於事後補正之必然性，因此事先能在卡片上註記展品編號，方便於後續更正作業時，無論是聯絡上、指定上、找舊檔案上、以致現場操作，對照文物展件上都便捷不少。尤其是以史博館任何展覽規模，其展品動輒數百件，卡片上不加註記展品編號，則更正作業時找起來，無異大海撈針，徒增困擾。

　　2.密閉展示櫃不論型式，都要考慮設置活動門。不論是假牆立面展示櫃、斜面展示平櫃、獨立焦點展示櫃、方形立櫃、只要是密閉式展櫃，在作展示設計時，一定要考慮後續展品、以及說明卡和圖文資料等物件，更正時進出的問題。有鑒於事後補正之必然性，任何型式的展示櫃一定要有活動門的設立，以便於更換說明卡等作業之進行。以往在觀念上認為特展是臨時展性質，考慮經費成本及操作時間的便捷性，一般展示櫃不加活動門，只在展品擺件作業確定、及說明卡等資料放妥之

後，直接以矽利康接著劑封閉玻璃完事。日後要作任何
更正作業，就得切開矽利康，卸下玻璃；等改正完畢之
後，又得以矽利康封玻璃。既不精緻美觀，操作上也頗
為不便。本展使用之各類型展示櫃活動門，就功能上、
安全上、操作上都合用。唯獨尺寸超過縱 110 公分、橫
240 公分以上之活動門片，因加上強化玻璃的重量，操
作上顯得笨重不靈活，這方面尤有待加強改進。

　　3.整個展場規劃，要考慮預先留下一些備用空間。
有經驗的設計人，都知道凡事需留三分，不能作「滿」。
在經費預算的規劃執行應用上是如此，在空間規劃的應
用上亦復如是。預先留下一些空間，作為日後展覽相關
圖文資料增補之用，或是其他動態影像、多媒體設施的
增設或移位之用。有遠慮，則足以解近憂。

　　4.所有展品說明卡、序言板、單元板、紀事年表、
以及展覽相關解說圖文資料的美術設計，都要留下原稿
紀錄或電腦檔案。一個規劃周詳的展覽設計案，在整個
視覺規劃上大多是採取 CIS 的形式呈現。[2] 無論是風格

2.CIS 即 Corporate Identity System 之縮寫，一般翻譯成「企業識別體系」、或「企
　業識別系統」。其實「Corporate」譯為「企業」，其適用範圍略顯偏窄，若
　譯為「共同的、團體的」較貼切；至於「Identity」則有「個別、特質」之
　意。於此依筆者淺見：主張將 Corporate Identity System 從本質意涵上翻譯成
　「整體特質系統」，或是從功能考量上翻譯成「整體識別系統」，則其適用
　範圍較為寬廣。一個規劃周詳的展覽，若能採取 CIS 的思考模式與企劃執
　行，則更能彰顯此展覽之整體張力與獨特風格。筆者於展示設計實務作業
　上，常用此手法處理。

建置、版型規範、字型設定、色彩計劃、質材規格，都有著一貫的脈絡與數據可資依循。因此，所有展品說明卡、序言板、單元板、紀事年表、以及展覽相關解說圖文資料的美術設計，都要留下原稿紀錄或電腦檔案。這在日後要作更正或增補作業時，可以發揮省時、省力的功效。而且整個展覽的基調可以統一，施作上得以達到「應急中不失統調諧和、緊急中依然遊刃有餘」的境界。

5.當「問題需求」一來，需全力配合；勇於面對問題、克服問題，這是身為一個負責任的設計人，應有的敬業精神與專業態度。類似以上所言之問題需求，就整個展覽設計業務而言，問題不大、且需求有限；但是不能因為善小而不為，或是虛應敷衍了事。事實上，所謂精緻的品質、細膩的服務，都是要靠平常在這最細微的地方下工夫，點滴積累才能突顯出來。所以要能拋棄「好大喜功」的習氣，踏踏實實地配合工作，才能耕耘出真正落實的業績來。

以上所言僅從觀眾的反應方面列舉一二，當然一個展覽在開展之後，展覽期間觀眾的反應問題當不僅只於此。

（二）展覽現場之需求

展場規劃與展示設計理念，在完工開幕典禮之後，展覽期間總要面臨實際展覽運作上的考驗。當初理想化的構思，將接受現實需求的挑戰。原本未能考慮周詳的

細項，亦將面臨修正。如何從現場運作上的需求，採取適當的應變措施，是博物館應具備的專業能力。

　　例如「文明曙光—美索不達米亞：羅浮宮兩河流域珍藏展」在一樓展場東側展廳「登堂入室」下階梯處左側，原設置一電漿電視 Plasma Display Panel （規格型號是 Panasonic PDP TH-42PWD3）(圖一)，當初設計構想是：電漿電視為一高畫質影像產品，為國內首度在特展展場中呈現，想說安置在最顯眼的地方頗能收「炫耀」之效，但事實上立即受到嚴酷的現實考驗。精緻的畫質加上精采的內容果然吸引人潮圍觀，但是位處交通要衝，停滯不前的觀眾，造成嚴重的動線阻塞，現場導引服務人員無法有效地疏導觀眾，影響參觀品質甚鉅，非立即改善修正不可。

　　三月三十一日（週六），本展開展後第八天，發現此問題之急迫性，立即與展覽組林主任研商，最後決定將此電漿電視遷移至入口處右側牆面，與「行走中的獅子」大幅落地電腦輸出影像為鄰。一來可以紓解主要展廳的人潮壓力；二來在入口處，可以讓觀眾先行獲得立體影像的「引言」。對整個美索不達米亞地域的風土民情，無論是地理、歷史、文化上的樣貌，在未觸及展品之前能先有一個具體的概念。對於觀眾臨進本展之前的「情境融入」與「情緒調整」方面也頗有助益。

　　至於急著要進入主要展廳，欲先睹展品風采為快的

觀眾，也可以不必駐足、毫無滯礙地巡著「行走中的獅子」大幅落地影像的動態引導，向左順利進入玄關展廳。這一立即性的改正，馬上獲得立竿見影的效果。令展示功能更形完整，也令展場動線更為順暢。

　　另一現場運作上的需求方面，春假期間（三月三十一日至四月八日），由於人潮不斷湧現，在有限的展場空間內，要容納瞬間暴增的觀眾，整個展場的空氣品質很難維持。四月二日，在史博館現場駐警人員提出建議下，為免觀眾缺氧暈倒造成困擾，與展覽組林主任研商，決定在一樓展場東側展廳與正廳之間走道，臨文服處倉庫門板上加設透氣窗。到現場丈量，擬作一縱二尺橫四尺的木作百頁透氣窗，剛好與對面走道門上方透氣窗相對稱。後來幾經思索，林主任覺得還是將整片門板改為百頁透氣門，在功能上更有效果；最後決定改作一縱八尺橫四尺的木作百頁透氣門。完工後通風狀況改善不少，對場內空氣品質的維持助益良多。

（三）預料之外的突發狀況

　　危機處理在博物館而言，是一門必修的課業。何時危機會來，無從預料。何處會發生危機，無人知曉。會發生何種危機，無法預測。但是如何處理危機卻是博物館責無旁貸，要勇於面對的問題。固然平素就要有危機意識，作展場規劃與展示設計，總要對任何可能發生的危機作事先防範。但是意外的發生往往就在刹那，絕對

不容許有無從處理、無人處理、無法處理的窘況；這也正是檢驗博物館危機處理專業效能的關鍵性時刻。

譬如在四月一日 （周日），「文明曙光—美索不達米亞：羅浮宮兩河流域珍藏展」開展後第九天，發生展示櫃內文物傾倒的案例。當日筆者正爲「沙耆七十年作品回顧展」展場設計業務，前來館裡加班趕工。不意下午四時十分接獲緊急通報：一樓展場有文物傾倒的緊急狀況發生。立即飛奔趕赴現場，但見一樓展場西側展廳編號第 255 號展品，名爲「淺浮雕殘片：在王家戰車車輪前的官吏」的文物 (圖二) 脫離支撐架，整片文物傾倒斜靠在展示櫃玻璃面上。展覽組林主任第一個趕到現場，[3] 當天值日總管羅煥光以及展覽組策展承辦代理人王慧珍也隨之而到，[4] 大家商議之後立即作出以下幾項危機處理步驟：

1.關閉出事現場安全系統蜂鳴器，恢復平靜的展場氛圍。

2.實施「局部封鎖現場」。以在不影響觀眾參觀權益的最小範圍內進行封鎖：空間上，涵蓋兩個展示櫃，內有 5 件展品；時間上，距離閉館僅剩 1 小時 45 分鐘。

3. 本案在《國立歷史博物館危機處理手冊》內頁 7，〈國立歷史博物館危機管理等級表文物類〉，列屬危機等級爲 C-2，在危機型態爲「國外巡展品毀損」項下，主辦單位是展覽組。

4. 本展策展承辦人：國立歷史博物館展覽組潘台芳，於此期間隨國立歷史博物館館長黃光男博士，出國洽公。

區隔觀眾以利後續掌握文物損壞狀況及會勘紀錄等作業之進行。

3.檢視文物現況，先驗明正身：展品為編號第 255 號文物，品名是「淺浮雕殘片：在王家戰車車輪前的官吏」，尺寸為縱 55 公分、橫 46.5公分、厚度 5 公分，質材是雪花石膏，其年代約在西元前 645—640 年。

4.了解文物損壞狀況：展品在未明原因狀況下脫離支撐架，朝正前方（面對觀眾方向）向下傾斜 48 度、離展示櫃平台是 42 度；展品頂端觸及展示櫃玻璃面，目視有輕微石膏表面微屑掉落；展品底端觸及展示櫃平台部分，因目視角度及光線問題而無法清晰地辨識有否龜裂或損毀；整件文物並無斷裂崩解等情事發生。

5.勘驗現場，此案例為單一展品事件，並未波及周邊其他展品。

6.檢視展示櫃並無受損現象，玻璃為強化質材、文物傾倒亦無撞裂玻璃情況發生。

7.本館人員先進行拍照存證、紀錄工作。

8.邀集相關人士即時前來現場會合：請保險公司負責人，前來會勘實況。並進行拍照認證與紀錄憑證作業，作為日後理賠事宜之依據。請協助展品擺件廠家海灣公司負責人孫邦傑，前來了解現況，並安排善後處理之人力支援。請展示櫃承製及燈光安置廠家怡品公司工地主任周晉平，前來商議善後工序、工法、工時問題。

請展示櫃內安全系統安置廠家負責人，前來商議善後配合問題。

9.眾人士會集後，商得善後施作步驟如下：

（1）工序上，不立即從展示櫃正面玻璃門打開，因為一打開來，原本傾斜的展品頓失支撐力道，勢必轟然垮下，文物將招致二度傷害，後果難料，不可大意率然行事。理想的做法是：從展示櫃內部上方天花板由外向內切開，或從展示櫃內部左右兩側、擇其一側由外向內切開，之後進入展示櫃內先將傾倒的展品扶正，解除危機。接著再打開安全鎖，將展示櫃活動玻璃門卸下。如此即可在寬闊的空間下，從容地進行接續的善後工作。至於究竟要從展示櫃內部的上方、還是左側或右側切開，那一面才是最佳切入點？當然能從左或右側切入，是較為理想的做法。若從上方切開，則勢必有燈具及安全系統的重置問題，牽制較多。且從上方切開，要考慮到展示櫃組件不能掉落，以致於砸到下方的展品，瞻前顧後其施作難度較高，所需工序、工法較為複雜，相對地所需工時亦較長。不過這一切要等到木工領班師傅前來現場會勘商議，才能作最後確定。

（2）依當時情形，只能保持現況，暫時不動。不立即處理的原因是：木工領班師傅不在台北，其人利用休假日返回南部參與「迎媽祖」盛會。要打開展示櫃，需要經驗老到的師傅，才知道整個展示櫃的結構點，也

才知道要從那裡作為切入點，可收事半功倍之效。而且不至於讓整個展示櫃支解崩落，造成損及文物的惡果。俗諺：「製衫的是學徒，改衫的才是正師傅。」所以不敢貿然請其他木工前來充數應急處理。還好的是：依各方面看來，整個現況不至於再形惡化，並無「非立即處理不可」之急迫性，只要隔日趕在開展（上午九時）之前善後完畢即可。預估整個作業工時，應無問題。而且多一個晚上的時間思考，讓思緒更形穩定清晰，對整個事件的善後處理，可以有更從容的考量與周延的思維。經過多方面評估，乃作出「保持現況，暫時不動」的決定。

　　（3）約定隔日（四月二日，週一）上午七時，各處理善後相關人士準時集合開工。人員包括：展覽組主任林泊佑、策展承辦代理人王慧珍、筆者本人、展示櫃承製及燈光安置廠家怡品公司工地主任周晉平、木工領班師傅、協助展品擺件廠家海灣公司負責人孫邦傑、協助展品擺件人員3名、以及保險公司一負責人等。共計十名。

　　（4）請展示櫃內安全系統安置廠家負責人，先將展示櫃上方安全系統之配線加以延長，以利隔日善後作業。

　　10.四月二日善後施作紀實：

　　上午七時全員到齊，木工領班師傅及展示櫃承製廠

家怡品公司工地主任周晉平，先行了解實地狀況。經過研判商議，最後由展覽組林主任裁決確認：從展示櫃右側作為切入點，是最佳選擇。於是木工領班師傅架好鋁梯，越過展示櫃頂端，進入展示櫃後方結構層。花了十分鐘時間，在展示櫃右側垂直牆面上、距離展示平台上方50公分、左右居中由外向內開挖了一個縱30公分、橫15公分的洞孔，斜向與展示平台成10度角。之後木工領班師傅以左手（戴上館方提供之白手套）順向伸入展示櫃內，將傾倒之編號第255號展品扶正。並按住不動，這個動作，可以確保文物不受外力影響，以便後續作業進行。

　　此時眾人見危機解除，王慧珍立即打開安全鎖。林主任與筆者及周晉平和孫邦傑，四人各據一方、平均使力，將展示櫃活動玻璃門片（縱110公分、橫240公分、厚3公分）由上而下、輕輕卸下，儘可能不生一絲震動，避免影響展示櫃內展品。打開後，整個展示櫃作業區頓時豁然開朗，可以從容行事。接著，協助展品擺件人員合力將編號第255號展品輕輕托下，移出展示櫃外，安置於氣泡墊上平放。進行檢視文物損壞狀況，但見展品頂端有輕微石膏表面微屑掉落，展品底端也有兩處輕微石膏表面微屑掉落，其餘則大致良好，並無新的斷裂痕跡（原有舊痕算是展品的一部份，與事故無關）。此時保險公司負責人進行拍照存證。

　　後續檢視展示櫃內，並無損毀情況。展示平台亦無因承載過重而呈凹陷狀態。不銹鋼支撐架完好，與展示平台鎖定成直角之支架亦無螺絲鬆脫跡象。檢視展示櫃活動玻璃門片，強化玻璃毫髮未傷，亦無任何刮傷痕跡。門框完好平整，垂直與水平線皆準，無歪斜現象。檢視文物背面上端有一挖深凹槽，其目的是用來接受支撐架上的伸縮卡榫。此凹槽深度有 3 公分，依理只要支撐架上伸縮卡榫，能對準卡入文物背面上端凹槽，則文物站立的牢固性應無問題。不可能脫鉤，令整個文物傾頹倒下。

　　從各方面研判，展示櫃的堅牢度及垂直與水平狀態皆佳、展示平台無因承載過重而呈凹陷狀態、不銹鋼支撐架完好、與展示平台鎖定成直角之支架亦無螺絲鬆脫跡象。當初臆測的種種肇事原因，都一一破解排除。唯一能對肇事原因作一合理解釋的就是：支撐架上伸縮卡榫，未能對準卡入文物背面上端凹槽，以致文物只靠支撐架下端兩個回鉤頂住，勉強站立著；時日一久（開展後第九天）就不支而向前傾倒。至於為何發生「支撐架上伸縮卡榫，未能對準卡入文物背面上端凹槽」如此情事？是否因法國羅浮宮隨展人員指導上的疏忽；或是其與協助展品擺件人員，因語言障礙、造成溝通上的不良等因素所造成；還是另有其因，則有待進一步深入研究了解。

　　各方面狀況釐清後,將文物清理上架定位,並注意將支撐架上伸縮卡榫,對準卡入文物上端背面凹槽,牢牢扣住。爲了確保不造成脫鉤現象,並在支撐架上伸縮卡榫上方,再加一木製卡榫頂住,與展示櫃壁面緊緊扣牢,並打上矽利康接著劑,保證萬無一失。一切施作停當,接著木工領班師傅將展示櫃右側壁面洞孔封板補平,表面並加平光漆。最後檢視展示櫃內有無殘留雜物或操作工具,並加清理;以及檢視展品和燈光的定位及安全無誤之後,將展示櫃活動玻璃門片上櫃關閉鎖定,關閉前及關閉後都依例清拭玻璃,整個善後工作算是大功告成。從上午七時準點開工,至善後完畢,整個處理過程耗費了 45 分鐘,比預期的時間(兩小時)要快速的多。整個處理過程也因事先對於工序、工法、工時等等細項,有了充分的考量與周延的思維,施作上才能得以平和順暢,有如行雲流水般、一氣呵成而了無滯礙。

　　爲了確保類似危機不再發生,本事件善後處理工作告一段落之後,展覽組林主任接著率眾人將整個一樓展場,從頭到尾再巡視一番。複查展品定位及支撐架的牢固性、安全性,展示櫃的承載安全性、穩固性。以杜絕後患、確保安全無誤。

　　以上巨細靡遺地陳述各項,主要在於詳述史博館面臨危機時的處置效能。冷靜理智的態度、團隊集思廣益的運作模式、即時性的專業判斷、有效的統合步驟、精

簡的施作範圍、週延的工序考量、精省的施作工時、綿密無間的合作默契、謀定而後動的處理過程、充分發揮不輕舉妄動的沉穩行事風格，等等都是執行危機處理任務時，必備的要件；也是快速有效地達成危機處理任務的良方。

　　本文論述宗旨，著重在於博物館危機處理的技術層面上，提出實際案例以紀實的手法詳加描述，用以了解危機何在、何時作危機處理、危機現場狀況如何、由那些人來作危機處理、如何解除危機、危機善後施作有那些步驟、是否確保類似危機不再發生等相關議題之探討。至於行政程序處理上，諸如建立展場日誌等必要防範措施、與提供展品單位聯繫、調閱監視錄影帶、循行政程序向長官陳報、依毀損情況判定尋找專業人員修復、研究責任歸屬、追究應付之責任等等，則不在本文討論範圍，亦非筆者專業職責所在，不擬多加著墨。

（四）對未立即修正之問題的探討

　　任何透過觀察檢討出來的問題，並不一定要做立即性的修正。到底要或不要作立即修正，那些是要作立即修正，那些不需作立即修正，其拿捏點何在？依實務經驗，修正動作講求其效益度與正確度。未經過評估的修正施作，往往浪費公帑耗費時間功效不彰。本文擬從問題如何發生、問題癥結點何在、是問題嗎、是什麼問題等角度切入，同時提出臆測性與預測性問題之判別、關

聯性問題、偶發性問題等三個議題，佐以實例逐一研討，試圖闡明其所以觀察檢討後未立即修正的考量因素。

1.展場東側「登堂入室」斜坡道之臆測性與預測性問題

　　對問題發生的可能性之研判，往往有臆測性與預測性之別，所謂臆測是在一種想像下的推演、而預測則是一種數據上的推論。所以「天氣預測」較具公信力，若是「天氣臆測」則不具說服力，其理不辯自明。作展場空間規劃與展示設計時，面對預測性的問題，當然要立即加以修正，以防範問題的發生於未然。至於臆測性的問題，則宜暫且不動、靜觀其變。經過一段時間，作實地觀察了解之後，才能作出修正與否的評估與判定，謀定而後動乃為上策。

　　就如：「文明曙光—美索不達米亞：羅浮宮兩河流域珍藏展」一樓展場東側「登堂入室」這一區（圖三），是本展一項具有創意的構思。也是一項「船過水無痕」的手法，設計上並無露出鑿斧痕跡，將原本是觀眾休憩座椅區，轉化成為一個觀眾可以拾級而上、類近朝聖之感的情境區域。觀眾從入場入口、穿過玄關情境引導區，在進入主要展區之前，先在本區域做一情緒過渡。

　　在作本區階梯設計之初，並無斜坡道的設置考量。後經策展承辦人一再叮嚀，需考慮到殘障人士的無障礙空間需求，乃勉力為之。依殘障步道基本安全標準，其

寬度應在 100 公分以上，斜坡坡度要在 10 度以下，側邊應加護欄。若要照此標準，加諸本區階梯之上，則甚為費神。主要是那護欄一加上去，則整個區域的情境與美感將被破壞無遺。前思後想，幾乎要放棄此一無障礙空間需求的考量。所持的理由是：

（1）加設殘障步道的護欄，將造成對設計原意最大的傷害。勉強設置，無異是佛頭撒糞；對美感的破壞，是設計人最無法容忍與接受的錐心之痛。

（2）合理的、基本的服務固然應該做到，但是過度的服務是否有其必要，則有待斟酌。

（3）給予殘障人士另闢專用道，可以令其由本館一樓西側臨電梯左側門直接進入展場。以往也有此一變通措施，且行之效果頗佳，殘障人士並無異議。

（4）若真要完全考慮周詳，則所有展示櫃的玻璃門，其開口高度都應降低；以符合殘障人士，搭乘輪椅參觀時的視線高度需求。

（5）就整個空間規劃而言，殘障人士若從專用道入場，也皆能看到所有展品；並不因為沒能從主要入口進入展場則有所遺漏。

（6）對殘障人士儘可能給予免費、免排隊、快速通關之貴賓禮遇招待。

經過與策展承辦人多次溝通協調後，考慮到弱勢團體的權益意識日益高漲，最後乃決定無障礙空間仍需設

置；但去掉加設護欄的考量。斜坡坡度方面，上階梯部分因腹地夠大，延伸上沒問題，可以達到低於 10 度標準；下階梯部分則因腹地太小，延伸上有問題，無法達到低於 10 度標準，只好將就現場；但仍以安全做為最大考量。例如，面貼止滑板、轉角部分打圓弧並加止滑條，等等安全措施的設置；總要儘可能在事先有周詳的防範，以確保安全。

　　商討結果確立一切依計劃進行。開幕前的施作期間，也有多方面的一些意見提出。諸如：下階梯後，如何疏導擁擠的人潮；要不要加設圍欄，作為觀眾參觀動線引導，避免觀眾迷失方向；階梯轉角為 90 度，能否考慮切成 45 度角，避免傷及觀眾；斜坡道居中設定，將影響觀眾上下階梯的順暢度，是否考慮改為移置側邊，令階梯較為寬敞；下階梯部分之斜坡道，坡度太陡，能否改緩坡度，以策安全；等等顧慮與改善施作建議。

　　以上諸多意見，都一一加以思考過濾，反覆推敲；就功能、安全、美感、經費、施作等方面的考量，逐項檢討，最後獲致的結論是：暫時依原計劃施作，不做任何更動，旨在察其言而觀其行。前述這些意見：可能會擁塞、可能會迷失方向、可能會受傷、可能會太窄、可能會不安全，等等都建立在一種臆測上。既然是臆測而非預測，則尚有觀察與檢討的空間，並無非立即改善之急迫性。因此一切有待開展後，展覽期間從觀眾的互

動、以及展場運作上的需求等等，作進一步的觀察檢討與評估，以致於妥善的修正。

2.展場展示設計與「觀眾參觀壅塞度」的關聯性問題

　　從事展場規劃與展示設計，有一大考量點是：觀眾在展場內的順暢度與舒適度。當然這牽涉到如何在整個展示空間內，妥善地處理動線的安排，與展品的分佈。在適度的展品總數量下、在合度的展場空間內，要營造出一個空間層次豐富而不失平淡的展示空間，並且兼顧動線的流暢與觀眾的舒適，這些都不難。最怕是在一個狹小的空間內，非硬要塞進過量的展品不可，那勢必造成「觀眾參觀壅塞度」的大大提高。就以「文明曙光：美索不達米亞─羅浮宮兩河流域珍藏展」為例：四月二十三日（週一），開展後滿月，有一項檢討意見是：本展整個一樓展場的展示設計太「平面化」，令場內觀眾壅塞不前，以至於影響動線，造成場外大排長龍，場內擁擠不堪的景況。

　　針對此一說法，筆者深覺有趣。當作一個功課，乃利用兩週時間，每天抽時段前往一樓現場，實地觀察了解。獲得以下幾項粗淺的看法：

（1）展品總數量的多寡會影響並造成觀眾參觀壅塞，其數量愈大者，則愈容易造成壅塞。

　　排除其他因素，單就「展品總數量」這一因素而言：展品總數量較多的展覽，觀眾所需花費的參觀時間較

長，亦即造成觀眾的參觀壅塞度相對較強。展品總數量較少的展覽，則觀眾所需花費的參觀時間相對縮短，亦即造成觀眾的參觀壅塞度也相對較弱。

　　一個展品總數量在 299 件的展覽，與一個展品總數量在 145 件的展覽，觀眾所需花費的參觀時間孰長孰短，甚易明白。因而其所造成的「觀眾的參觀壅塞度」，前者與後者孰強孰弱，不辯自明。

　　依其比值看來 （299/145=2.062），觀眾所需花費的參觀時間，前項展覽為後項展覽的 2.062 倍。

　　也就是說，設定在單一時間內與單一空間內，如果前項展覽與後項展覽的參觀人數為相同；則「前項展覽觀眾所需花費的參觀時間」，為「後項展覽觀眾所需花費的參觀時間」的 2.062 倍。

　　因此，若以相同的參觀人數參與前述這兩項展覽，則前項展覽將會顯得倍為壅塞。

　　（2）展品總數量與展場空間總面積的比值之大小會影響並造成觀眾參觀壅塞，其比值愈大者，則愈容易造成壅塞。

　　簡單地說，「展品總數量大，而所使用之展場空間總面積小」的展覽，造成觀眾的參觀壅塞度較強。反之，「展品總數量小，而所使用之展場空間總面積大」的展覽，造成觀眾的參觀壅塞度較弱。

　　本展展品總數為 299 件，所使用之展場空間總面積

爲 300 坪（佔本館整個一樓空間，扣除衍生產品服務區的面積）；設若有另一個展覽，其展品總數爲 145 件，所使用之展場空間總面積爲 360 坪（佔本館二樓東側展廳面積，加上整個一樓空間，扣除衍生產品服務區的面積）；試將這兩項展覽做一比對參照如下：

前項展覽，其展品總數量與所使用之展場空間總面積的比值大小爲：299/300＝0.996

後項展覽，其展品總數量與所使用之展場空間總面積的比值大小爲：145/360＝0.402

依數值看來（0.996/0.402＝2.477），前項展覽觀眾的參觀壅塞度爲後項展覽的 2.477 倍。

也就是說，在一個展場總面積爲 300 坪的空間內，參觀 299 件展品；與在一個展場總面積爲 360 坪的空間內，參觀 145 件展品；造成觀眾的參觀壅塞度，前項展覽爲後項展覽的 2.477 倍。

換句話說，設定在單一時間內，如果前項展覽與後項展覽的參觀人數爲相同；則「前項展覽造成觀眾的參觀壅塞度」，爲「後項展覽造成觀眾的參觀壅塞度」的 2.477 倍。

因此，若以相同的參觀人數參與前述這兩項展覽，則前項展覽將會顯得倍爲壅塞。

（3）展品體積、數量與其在展場排列上所佔空間的比值之大小會影響並造成觀眾參觀壅塞，其比值愈大者，則

愈容易造成壅塞。

在相同的空間面積條件內，展出文物體積較大而數量小者，其觀眾所需花費的參觀時間較短，亦即造成觀眾的參觀壅塞度較弱；而相對地，若展出文物體積較小而數量大者，則觀眾所需花費的參觀時間較長，亦即造成觀眾的參觀壅塞度較強。

設若在相同的空間面積內，「展出 1 件體積較大的文物」，與「展出 10 件體積較小的文物」，兩者相比較。則觀眾所需花費在前者的參觀時間較短，亦即造成觀眾的參觀壅塞度較弱；而相對地，觀眾所需花費在後者的參觀時間較長，亦即造成觀眾的參觀壅塞度較強。

這一現象從現場觀察，特別明顯。這原理，其實與第一項論述「影響並造成觀眾壅塞的因素之一是：展品總數量的多寡。數量愈大者，則愈容易造成壅塞。」所言類近，只是多加了「在相同的空間面積內」這一制約條件要素。

其原理，也與第二項論述「展品總數量與展場空間面積的比值之大小會影響並造成觀眾壅塞，比值愈大者，則愈容易造成壅塞。」所言類近，只是在「所佔空間面積大小」這一設定的制約條件要素有所不同。

（4）展品的精緻度、細膩度會影響並造成觀眾參

觀壅塞，精緻度、細膩度愈高者，[5] 則愈容易造成壅塞。

　　一個展覽，其展出的文物之精緻度、細膩度，與觀眾所需花費的參觀時間成正比。展出的文物愈精緻、細膩者，觀眾所需花費的參觀時間愈長，亦即造成觀眾的參觀壅塞度較強；而相對地，若展出文物不夠精緻、細膩者，則觀眾所需花費的參觀時間較短，亦即造成觀眾的參觀壅塞度較弱。

　　從現場觀察統計：愈是精緻度高、細膩度高的展品，愈容易令觀眾駐足良久，相對地也愈容易造成觀眾壅塞。

　　這與展品之體積大小無關，大而不精之展品，照樣留不住觀眾；小而細膩精巧之展品，反倒是令觀眾一再反覆端詳，以至於流連忘返，其所造成觀眾的參觀壅塞度也相對地提高。

　　（5）展品的可看性會影響並造成觀眾參觀壅塞，可看性愈高者，則愈容易造成壅塞。

　　一個展覽，其展出的文物之可看性，與觀眾所需花費的參觀時間成正比。展出的文物可看性愈高者，則觀眾所需花費的參觀時間也愈長，其所造成觀眾的參觀壅

5.《文明曙光—美索不達米亞：羅浮宮兩河流域珍藏展圖錄》，（台北：國立歷史博物館編印，2001 年 3 月），頁 67-280。其中展品編號第 40, 41, 54, 55, 80, 81, 87, 88, 101, 102, 109, 110, 112, 113, 142, 145, 152, 205-209, 217, 218, 223-225, 228, 232, 233, 236-238, 246, 257-261, 263, 264, 267-269, 276, 284-287, 294, 296, 等文物，都是精巧細緻的展品，令觀眾再三細看的對象。

塞度也相對地提高。

於此，所謂展品的可看性並不僅止於展品的精緻度、細膩度。形成展品的可看性之條件是多面向的，比如：文物的重要性（歷史、文化上的地位）、文物的造型之美（比例、色彩、質材、形制、做工等），文物的氣質與魅力。這些條件都足以構成展品的可看性，令觀眾留步細細品賞。

從現場觀察統計：愈是可看性高的展品，[6] 愈容易造成視覺焦點，吸引觀眾駐足，相對地也愈容易造成壅塞。

總括以上所述，影響並造成觀眾參觀壅塞的主要因素在於：展品總數量的多寡、展品總數量與展場空間總面積的比值之大小、展品體積數量與其在展場排列上所佔空間的比值之大小、展品的精緻細膩度、展品的可看性。

至於所言：「本展整個一樓展場的展示設計太『平面化』，令場內觀眾壅塞不前，以至於影響動線，造成場外大排長龍，場內擁擠不堪的景況。」筆者反覆推敲，其所言與上述第三項成因：「展品體積、數量與其在展

6.《文明曙光─美索不達米亞：羅浮宮兩河流域珍藏展圖錄》，（台北：國立歷史博物館編印，2001年3月），頁67-280。其中展品編號第1, 23, 39, 41, 46, 47, 49, 67, 75, 101-103, 110, 117, 119, 120, 123, 132, 137, 138, 141, 148, 152, 154, 156, 158, 193, 210, 234, 235, 243, 246-249, 265, 269, 270, 279, 293, 294, 等文物，都是可看性高、令觀眾再三玩味的展品，其所造成的參觀壅塞度也相對地提高。

場排列上所佔空間的比值之大小。」或許可以搭上關聯。

亦即為了減低觀眾的參觀壅塞度，可以從原本「平面化」讓觀眾只能單面看的展示櫃內，將部分展品移出，另行安置於數個「立體化」讓觀眾可以四面看的獨立展示櫃內；如此，光從單線發展來看，是可以移轉部分壅塞的人潮，達到暫時紓解觀眾的參觀壅塞度的功能。但就整體看來，在有限的空間內，這壅塞的問題依然存在，並不會因為採取轉嫁的手法，而令壅塞的問題消失於無形。

其實，影響並造成觀眾參觀壅塞的主要因素，與展品的總數量有著絕對的關係，同時也與整個展場空間總面積有著直接的關聯；但是與展場展示設計之「平面化」與否關聯性不大。展示設計之「平面化」或「立體化」是整個展場空間規劃上的安排考量問題，是整個展場空間虛實、節奏、動靜、層次、強弱的總體考量；當然也與觀眾參觀動線的順暢性、舒適性有著直接的關聯。但是單就「觀眾的參觀壅塞度」而論，將展場展示設計之「平面化」或「立體化」兩者相互比照：則「立體化」之設計，要比「平面化」之設計，其所能造成觀眾的參觀壅塞度是要高的多。就同一文物展品而言，其展示手法可以採取讓觀眾「單面看」或是「雙面看」，亦即所謂「平面化」之展示設計。也可以採取讓觀眾「三面看」或是「四面看」，亦即所謂「立體化」之展示設計。排

除其他因素不談，單從觀眾觀賞的角度而言，當然觀眾「單面看」所花費的參觀時間，比觀眾「雙面看」所花費的參觀時間要來的短些，因而造成造成觀眾的參觀壅塞度也較弱。同理可證：觀眾「四面看」所花費的參觀時間，比觀眾「單面看」所花費的參觀時間要來的長些，因而造成造成觀眾的參觀壅塞度亦相對地較為提高。譬如展品編號第 141 號文物：「巴比倫的漢摩拉比法典」(圖四)，姑且不論其本身體積之龐大、或是其重要性、可看性，等吸引觀眾之優越條件。在此擬單就本展品讓觀眾「四面看」或是「單面看」所造成觀眾的參觀壅塞度，孰強孰弱，做一比較。很顯然地，觀眾要繞一圈才能「四面」看完整個展品，所花費的時間要比「單面看」所花費的時間，要長多了。由此可知，展場「平面化」之展示設計，其造成觀眾的參觀壅塞度較弱。而「立體化」之展示設計，其所造成觀眾的參觀壅塞度則較強。因此，若說採取展場「立體化」之展示設計，可以營造出較富層次的展場空間變化，則宜。稱其可以活化原本平淡無奇的展示效果，也對。但是若說採取展場「立體化」之展示設計，可以達到「減緩觀眾的參觀壅塞度」的目的，在目前史博館狹小的一樓展場空間內，則其適切性有待進一步研究 (圖五)。

　　以上討論，僅止於就「影響並造成觀眾參觀壅塞的主要因素」與「展場展示設計」的關聯，作一淺述。事

實上，影響並造成觀眾參觀壅塞的主要因素，還有其他，諸如：入場動線的安排是否得宜；入場人數流量的控制恰當與否；入場間隔時段的拿捏準確與否；單位時間內，整個展場總人數飽和度的掌控合度與否；場內引導服務人員與場外引導服務人員的溝通聯繫順暢與否；語音導覽內容的時間長短是否適當；及所解說的展品其分佈位置是否平均；現場團體導覽人數團數的安排恰當與否；臨時插隊人士、臨時插隊團體的安排是否得宜。林林總總，不一而足。這些都是屬於運作上人為的因素，超越本文探討範圍，在此不擬多言。

　　至於展場設計太「平面化」的問題，倒是可以作為以後展場規劃與展示設計業務上的改進參考；畢竟一個空間層次豐富的「立體化」空間規劃與展示設計，可以增加展場的活化性與可看性。平淡無奇、平鋪直敘的展示空間規劃與設計，總引不起觀眾的興致與好評。

3.展場東側「造景區」燈具之偶發性問題

　　就研判一個改善意見修正與否的拿捏點而言，針對偶發性的問題，一般處理的原則是：只先將所發生的即時性問題處理消除即可，至於接續的配合修正措施則宜暫緩。一個展覽開幕後，展覽期間總會有些偶發性問題發生，是否每一事件都要有配合修正措施，則一切有待評估之後再行施作。

　　比如：「文明曙光—美索不達米亞：羅浮宮兩河流

域珍藏展」一樓展場東側「造景區」(圖六)，設計初衷主要是以燈光來烘托出「美索不達米亞」的一種異國情調，營造出一種神秘的氛圍。造型上，有兩個倒 U 字型壁龕，內裝燈具 UP Light 300w，燈光設計手法是由下往上略向內成 80 度角打光。四月二十四日（週二），開展後第三十二天，現場服務人員反應：有觀眾放置不明物，於倒 U 字型壁龕內燈具上，以致產生有冒煙及異味的現象，影響場內秩序與觀眾情緒。深恐日後有類似情形再次發生，乃提出是否加裝玻璃或其他改善建議。

　　幾經思索，若加裝玻璃，固然可以隔絕觀眾，令其無法將任何物件放進倒 U 字型壁龕內，單方面解決了「可能發生的」安全問題。但是另一方面將產生三個問題：

　　（1）美感問題。加裝了玻璃之後，整個造景區的質感與氣氛將完全走味。玻璃會反光，燈光透過玻璃折射出來，將造成視覺干擾。原有的異國情調與神秘氛圍，也將隨之消散而受到影響。

　　（2）燈具散熱的問題。加裝了玻璃，則整個倒 U 字型壁龕將成為狹小的密閉空間，燈具發光造成的熱能，將有散發排除的困難。後續還有 81 天的展期，燈具因散熱問題，造成的故障頻率必然升高。燈具更換及玻璃上下作業的次數也勢必增加。

　　（3）經費追加及施作的問題。改善問題的原意在

於有效地解決問題，也在於正確地解決問題。為了一個偶發性的問題，而卻反而衍生出三個問題來。尤其是美感問題，勢必破壞原有展場設計立意。以及散熱問題，將有燈具安全上的顧慮。這兩者的影響較大，因此反覆斟酌，獲得展覽組林主任的同意下，擬將這一改善建議案暫時擱置，以觀後續之發展。

　　如果「觀眾任意放置物件於倒 U 字型壁龕內」這一事件，日後於展覽期間一再發生，演變發展成「非偶發性問題」，且其次數業已超過展場運作之容忍度，則權衡各方面利弊得失，勢必要犧牲「美感問題」的考量。至於「燈具散熱問題」，以及「經費追加及施作的問題」，就要想盡辦法克服困難，配合改善。當然這一切都還有待進一步的觀察與評估。

小結

　　不論從事一個工作或經營一個事業，凝聚一個社會或治理一個國度，「追求卓越」成為人們心中構築的理想目標之一。為了達到這個目標，往往在從事經營與凝聚治理的過程裡，要不斷地透過觀察檢討與修正，才能日日精進，精益求精以臻完美境地。至於在博物館展場規劃與展示設計這一範疇內，亦復如是。

　　就一個展覽「開展後的觀察檢討與修正」這一議題

而言，能透過觀察檢討針對展示設計的部分作出立即性的修正，將令這一個展覽獲致立即性的改善。縱使檢討而未作出立即性的修正，不論其考量因素為何，亦可以保留作為日後規劃設計作業上參考，自有其功能效益。不論是具有顯性突出的效益、或是具有隱性潛藏的效益，在在都說明了著手於「觀察檢討與修正」這一方面的探討，對博物館的營運自有其重要性與必要性。

從博物館展示設計的理念與實證其執行面來看，就觀察上而言其檢討事項的來源，主要有三個路徑：

（一）可以依「觀眾的反應」來看，這是屬於外力的部分。博物館的主要服務對象是觀眾，多聽聽觀眾的聲音，多了解觀眾的需求，將其納為檢討的首要目標。有外力自然產生壓力，相對地藉由外力的敦促，將產生修正改善的動力。最後終因配合觀眾反應需求，而讓博物館從其中獲得改進與成長的機會。

（二）依「博物館從業人員運作上的需求」來看，這是屬於博物館內省的部分。一個沒有自省能力的博物館，將踏上故步自封、剛愎自用、裹足不前的困境。有內省自能產生張力，縱使觀眾不曾提出的問題，但站在博物館專業的角度，從運作中能時時觀察檢討，發掘問題、看出問題，提出改善建議，使得修正措施可以有效地適時呈現。這才不愧是身為博物館從業人員該盡的職責所在。

　　（三）依「突發狀況的發生」來看，這是屬於外力緊急介入加上內省直覺反射的部分。危機處理的效能，正足以顯現一個博物館的應變能力，也足以檢視一個博物館的專業職能。除了平素對危機意識的高度警覺，事先能有周延的防範措施之外，面臨意外突發的時候也能臨危不亂處置得當。消除危機於當下，檢討加強保固杜絕後患於事後。不怕問題發生，只要勇於面對，前事不忘後事之師，對博物館而言「突發狀況的發生」也並不是一件壞事。

　　至於從博物館展示設計的理念與實證其思考面來看，就觀察檢討事項論及其執行修正與否的考量點，主要有三個方向：

　　（一）「臆測性問題與預測性問題的判別。」一個檢討事項的提出，其成因若是具有揣測的、疑似的、想當然爾的、等等不確定性成分存在，則其進入執行修正階段的可能性要低。相對地一個檢討事項的提出，其成因若是具有數據上推論明確的、事實上演變確切的、等確定性成分存在。則其進入執行修正階段的可能性要高，甚且具有其急迫性。

　　（二）「關聯性問題的再斟酌與再確認。」影響或造成一個問題的發生，其成因往往是多面向的。因而在思考一個問題「點」的成因，是要從多方「面」著眼，最後再歸納出幾個具有主要關聯性的事項，如此才能切

中問題的核心，掌握事實的關鍵。作為觀察檢討後，是否進一步加以修正執行的評估。

（三）「偶發性問題的因應。」面對非持續性的問題、再發生率低的問題、一般是作暫時性擱置處理。考慮到經費人力工時等的投入，其效益意義不大，因此一個偶發性問題的處理方式，最好是靜觀其變以不變應萬變。

總之，本章根據「觀察檢討與修正」的考量與思維這一路下來，抽取「文明曙光—美索不達米亞：羅浮宮兩河流域珍藏展」其中幾項實例作為樣本，在博物館展示設計這一範疇內，就「博物館展示設計的理念與實證」這一議題，從一個展覽開展後的觀察檢討與修正，在其思考面與執行面上作一探討，或許可以作為博物館營運上的參考；同時也為史博館在現階段運作中的努力與用心作一見證與紀錄。

圖一　「文明曙光—美索不達米亞：羅浮宮兩河流域珍藏展」展場東側原所設定「電漿電視」場景

雪花石膏

高 55 公分，長 46.5 公分

尼尼微，北王宮，F 廳

約西元前 645-640 年

AO 2254

圖二　「文明曙光──美索不達米亞：羅浮宮兩河
　　　流域珍藏展」展品編號第 255 號文物
　　　淺浮雕殘片：在王家戰車車輪前的官吏

圖三 「文明曙光—美索不達米亞：羅浮宮兩河流域珍藏展」展場東側「登堂入室」場景

玄武岩

高 225 公分，長 65 公分

蘇薩，源自美索不達米亞

漢摩拉比統治期間，

西元前 1792 -1750 年

Sb 8

圖四　「文明曙光—美索不達米亞：羅浮宮兩河流域珍藏展」
　　　展品編號第 141 號文物
　　　巴比倫的漢摩拉比法典

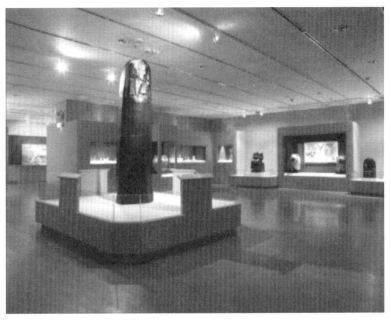

圖五　「文明曙光—美索不達米亞：羅浮宮兩河流域珍藏展」正廳場景

圖六　「文明曙光──美索不達米亞：羅浮宮兩河流域珍藏展」展場東側「造景區」場景

第六章

對空間的思維—「牆」特展之實證

　　博物館展示設計離不開對於「空間」的思維，有那方面的思維？思維些什麼？為何如此思維？有何目的？有何功效？筆者從事博物館展示設計業務多年的實務經驗。擬以「牆」特展為例，提綱挈領試圖從實例當中闡述展場空間規劃與展示設計上的考量與思維要項，作為工作紀錄以供日後參考改進。

　　「牆」特展是國立歷史博物館在千禧年特別規劃推出的重點展項之一，歷經三年的籌畫，從主題構思創建，到展品主導研擬、商借、製作，都是經過周詳縝密的計劃與執行。因而在展場空間整體規劃與展示設計上，亦較一般展覽更具特別的考量與思維。

　　本文擬依序就「牆」特展的展覽性質、主題呈現、展覽理念的具體呈現、展品內容、展覽內容與形式的統一、展場空間配置、單元分區展示規劃與展示方式、材料運用、展示設計要素、可行性評估等議題，從一個設計者的立場依文獻歸納演繹、實驗美學觀點、以及經驗實證等等角度逐項道來。一來闡明整體空間規劃及展示設計理念、作為記錄筆者一項工作上的心路歷程，亦可補述實務呈現上之不足。二來提供給讀者作為參觀博物館特展時的一個導覽工具，讓讀者除了在參觀展品之餘還能逐項體察設計者的用心所在，增加參觀特展時的深度與廣度，有利於提升參觀品質，達到博物館推廣教育的另一目標；三來提供給從事展場空間規劃與展示設計

業務的工作者作為參考或提出指正，以期獲得研究交流的目的，為博物館的營運共同努力。

一、展覽性質

　　從事展場的空間規劃與展示設計業務，首要了解承辦的展覽性質。不同的展覽性質，後續延伸出來的風格形式、精神意涵也就不同。一個藝術家的紀念展與一個藝術家的回顧展或是創作展，展覽性質不同，相對地展場的空間規劃與展示設計手法也就不同。藝術教育性質的展覽，以國立歷史博物館於 2000 年 3 月推出的「達文西」特展為例，它的教育性功能大於它的藝術性傳達。因而展場的空間規劃與展示設計就有不同的考量與思維，迥異於藝術性為主導的創作展。

　　就展覽性質而言，「牆」特展是一個本館[1] 創發性及主導性很強的展覽之一；在此特別強調本展之有別於一般展覽是在於它的創發性與主導性。

　　所謂「創發性」意指這個展覽的主題本身即是一種創見，極具原創性，而非一般制式的展覽，在主題創發上顯得相當微弱。相對於「牆」特展，則在提出展覽企劃之前，先有一個創發性的主題構思，整個展覽再依此

1. 作者現任職於國立歷史博物館，擔任展場空間規劃與設計工作。本文所提「本館」即指國立歷史博物館。

延續、發展與落實。是在主題創見確立之後才去尋找符合主題意念的展品,而一般制式的藝術家回顧展、創作展、紀念展,典藏文物展,文物收藏展,考古文物展等展覽則是「先有展品才有展覽主題」,並非「先有展覽主題創發才有展品」。以上所言在於點出「牆」特展的展覽特質,至於它的主題創發始末與中間過程峰迴路轉以至於拍板落定,讀者可參見「牆」特展圖錄專輯內張婉真女士與曾少千女士的專文,[2] 於此不再贅言。

其次所謂「主導性」是指整個展覽在行政作業上的自主性。無論是展品的研擬選件、商借、製作,以及檔期、展示空間的選定,展場的空間規劃與展示設計,相關的演講、教育推廣活動,都由國立歷史博物館主導執行。完全不受限於合辦單位、協辦單位、贊助單位、參展單位(博物館、基金會、創作者、收藏家等)的過度干預,或是不可理喻的、別具意圖的要求;雜音愈少則展覽的品質純度相對提高。

一個展覽的主題創發性愈高、行政主導的自主性愈強,則參與「展場的空間規劃與展示設計」的策展人與設計人愈可以很緊密的結合。而設計人要如何將策展人的策展理念轉換為設計理念,其挑戰性也相對地提高。

2. 張婉真/曾少千,〈界線與邊境的思考─談「牆」特展的規劃與理念〉,《牆展圖錄專輯》,(台北:國立歷史博物館,2000),頁10。

二、主題呈現

一個明確的主題，可以讓展示設計者有一個明確的方向去延伸，無論是風格形式的建立、或是意念的傳達、意象的捕捉都可以依循此一主題去發展落實與呈現。

就「牆」特展而言，在主題呈現上是一個強調意念、思想、象徵、對話、擴充與延展的展覽。「牆」是構成建築的要素亦為區隔裡外的空間指標，無論是有型或無形，「牆」的存在乃為了界定彼此的領域。在新舊世紀交界的分水嶺，此展將以牆為主題，回顧人類築牆的歷史，省視建牆的政治、心理、文化、美學層面，並展望未來穿牆而出、跨越疆界、建立溝通的可能。[3]

整個展覽主題融合了歷史、藝術、考古、文學、電影、等不同領域的探討。試圖讓屬於歷史的、地理的、政治的、社會的、文化的、心理的、美學的，在此因緣際會，彼此對話、相融、交疊、擴充與延展，寬廣的視野、意圖展現出「跨世紀展覽」的氣魄，策展人強烈的企圖心昭然若揭。

三、展示理念的具體化

如何將策展理念轉換為設計理念作出具體的呈

3. 摘自本特展策展人張婉真博士提供之《牆特展展覽要旨》。

現，是設計人的首要課題。就「牆」特展而言，首先將那強調意念、思想、象徵、對話、擴充與延展的展覽主題一一釐清；讓錯綜複雜的資訊，經由歸納過濾組織起來，從左腦交給了右腦，醞釀、發酵是這一前置作業期間重要的過程。

這時縈繞在腦海中思索的、考量的是構成整個「展場空間規劃與展示設計」的要素，諸如：從理念上考量：展示哲學、創意建構、風格形式、意念傳達、意象捕捉。從功能上考量：單元配置、動線安排、燈光需求、材料運用、人體工學、生理需求、心理需求。從美學上考量：色彩計劃、造型搭配、氣氛塑造等等。從以上這些要項經由反覆探索，最後終於捏塑成型，孕育出具體的設計理念、發展成具體可行的整體設計架構。

四、展品內容

展品內容是整個展覽的要角，所有的展出形式為的就是展品內容的呈現。展品的屬性、材質、媒材、時空、文化背景等要素，都是設計人在從事展場空間規劃與展示設計時的重要思考依據。

「牆」特展在展品內容上，有靜態影像（萬里長城圖版、中國園林圖版、耶路撒冷西牆照片、台北古城牆圖版、柏林圍牆紀錄照片）、動態影像（萬里長城錄影

帶、中國園林錄影帶、台北北門網際網路即時影像、柏林圍牆實蹟展示現場即時監控影像、921 地震災區竹山鎮敦本堂灰泥土牆搶救過程錄影），實蹟（柏林圍牆鋼筋混凝土牆面），文物（921 地震災區竹山鎮敦本堂灰泥土牆及木門），遺跡（台北古城牆築牆石條及木樁橫木），藝術家（王爲河、戶谷成雄、黃志陽、卓有瑞、Anselm Kiefer、蔡國強、谷文達）的畫作、創作、裝置、錄像等多樣媒材作品。時間上縱跨古今，地域上橫越中西。來源上，有自日本、中國、以色列、德國、美國以及台灣等地。

　　整體而言展品內容有靜態影像、動態影像、實蹟、文物、遺跡、藝術家的畫作、創作、裝置、錄像等多樣媒材作品。展品的屬性多樣、材質多異、媒材不一、形式多面向、時空差異性大、文化背景懸殊、呈現出龐雜多樣不易統合的特性。

五、展示的內容與形式之統一

　　展覽內容和展出形式在藝術呈現上達到高度的統一，是展示設計上考量與思維的重點之一。

　　一般制式的展覽，諸如：藝術家回顧展、創作展、紀念展，其展品內容單純，縱使有媒材上的不同，或題材上的區別、早中晚年時期上的分野，終究是風格差異

性不大、屬性並不複雜，展覽形式亦相對地容易解決。

　　再如：文物收藏展，其展品內容亦屬單純，如果是玉器展、銅器展，其形制縱或不一，但畢竟質材單純，展示的內容與形式易於統一。

　　又如考古文物展，展品屬出土或出水文物，地域明確、年代一致，有專題研究，展出的內容與形式在統合上並不困難。

　　唯獨「牆」特展，在有限的展覽空間[4]，要納入如此龐雜多樣、媒材不一、時空差異性大、文化背景懸殊的展品，去呈現一個既抽象又多樣的主題概念，在展場空間配置上、動線考量上、展品陳列上、圖文說明上、材質運用上、色彩計劃上、氣氛塑造上、如何安置處理，使整個展覽的內容和形式在藝術呈現上達到高度的統一，是相當重要的課題。畢竟這整個是一個展覽、有它的整體性，而不是零零散散、各自為政的、眾多單元的拼湊集合。

六、展場空間配置

　　展場空間配置得當與否，關係到整個展覽展出效果的成敗。不當的展場空間配置，將造成參觀動線的混亂

4. 本館一樓展場佔地 300 坪，樓高僅 310cm，係舊有館舍改建、格局曲折、運用上頗費思量

與觀賞者思緒上的紛擾，影響參觀品質甚鉅。

「牆」特展分為三大單元主題作為整個展覽架構的軸線：記憶與情感、區隔與穿透、無疆界（破牆之後）。

經過多次與策展人及工作小組同仁商討，將整個一樓展場空間配置架構底定（設計圖一）。

為考慮動線安排的流暢性，及各單元的銜接與串聯，將入口設定在一樓東側廳展區，引領觀眾進入第一個單元主題「記憶與情感」，在這個主題下整個東區分出四個子題：萬里長城、耶路撒冷西牆、中國園林、台北城牆。

之後來到中央正廳展區，進入第二個單元主題「區隔與穿透」。本區也分出四個子題：王為河作品、柏林圍牆、戶谷成雄作品、黃志陽作品。

接著進入西側廳展區，安排的是第三個單元主題「無疆界」（破牆之後）。包括五個子題：卓有瑞畫作、Anselm Kiefer 作品、蔡國強作品、震災文物、谷文達作品。

最後另闢一專區，展出本館徵件活動關於「牆」的攝影得獎作品。

受限於既有空間條件，在每個單元子題之間的串連上總有不盡理想之處。如東側廳展區在看完萬里長城之後，若能接著進入中國園林區則在視覺上、思緒上較能延續。勉強觀眾還在萬里長城的記憶中，驟然置身耶路撒冷西牆的氛圍，情境轉換造成調適上的紛擾；之後要

轉進中國園林區，還得重複穿過萬里長城的片段，造成記憶與情感的混亂，迫於現實，真是美中不足。

又如中央正廳展區，安排三位藝術家的創作之餘，穿插柏林圍牆影像，亦有安排考量上的難處。

雖然受限於既有空間的不足，有著上述的困擾，但是在整體規劃上還是儘可能地兼顧動線流暢、單元串聯、視覺延續、情境移轉、主題呈現等等要素。令觀眾在置身展場中，猶能獲得應有的順暢感、次序感、以及知性上的、感性上的、互動上的滿足。

七、單元分區規劃與展示方式

當整個展場空間配置停妥，緊接者要著手的是單元分區展示規劃與展示方式的研擬與落實。屬於風格形式上的、意念傳達上的、意象捕捉上的一一醞釀成形，不再漂浮不定、猶豫不決、或是一再膨脹擴張。屬於單元配置上、動線安排上、氣氛塑造上的構思也一一研擬定案。最後落實到色彩計劃上、造型搭配上、材料運用上、燈光需求上、安全考量上的解決方案均一一具體呈現。這是一個關鍵性的時刻，整個展覽的展場空間規劃與設計所要考量與思維的要項，在此作一個匯總與統合。

在單元分區展示規劃與展示方式方面以「牆」特展為例，從東側廳展區入口進入展場（設計圖二），在左邊設

計一道長長的弧形假牆，作為展覽主題板，開門見山地點出「牆」的意像。右邊則安排一道蜿蜒的長城造景假牆，試圖引領觀眾進入一個綿延不斷的歷史記憶情境，順勢拉開第一單元主題「記憶與情感」的序幕。整個壁面飾以萬里長城靜態影像，在距離造景假牆末端三分之一的地方，牆面上嵌入電視（播放錄影帶）。以漸進的方式，讓觀眾的思緒從靜態的追溯進入動態的激盪。

當初計劃搭建一座萬里長城意像的實體背景，幾經思索還是決定以電腦噴畫處理長城靜態影像。一方面考慮到經費浩大與施工費時，另方面在效果上又恐有電影文化城或觀光景點文化村的強烈印象，那就不會是策展人與工作小組同仁以及設計人所預期見到的結果。與其大興土木、大張旗鼓而功效不彰，不如靜靜地、安分地扮演好「靜態」的角色；更能烘托出電視錄影帶「動態」的對比。

長城關口的安排，整個空間由開闊漸漸緊縮、緊縮、再緊縮，終於柳暗花明豁然開朗，一穿越關口迎面而來的是一幅壯闊的嘉裕關遠景畫面，恢弘的氣勢將觀眾的情緒帶入另一戲劇性的高潮；「劇力萬鈞」是設計者一點小小的意圖。

本館所典藏呂佛庭先生的〈長城萬里圖〉畫作，在此適時地出現，更能收撫今憶昔之效。「長城的性格、結構與功能」說明文字與錄影影像、長城土磚，「長城

的傳說與記憶」說明文與錄影影像佈滿一室。歷史的、
地理的、政治的、社會的、心理的、文化的、美學的在
此因緣際會。相對於入口區與萬里長城造景的綿長，本
區顯然較為緊湊，這正是筆者用心所在。前區用掉三分
之二面積，為的是強化牆的擴張延長意像，以及增強長
城綿延不斷的歷史記憶印象；對觀眾有漸入佳境的引導
作用。後區充實緊密，正好是拿捏到節奏點。虛與實、
鬆與緊、對比的美在此呈現。「長城的傳說與記憶」說
明文與錄影影像，安排在一小小的迴旋空間裡，更能令
觀眾在安定無擾的小空間內獲致「回顧」之效。

　　在耶路撒冷西牆部分（設計圖三），擬塑造一個肅穆
的、寧靜的宗教性氛圍。以展覽主色作主導，其他並無
任何花俏的造型干預，深恐多餘的線條與喧嘩的色彩會
破壞整個情境應有的安寧。斜向而曲折的掛畫屏，可使
原本凝重的空間帶來生氣，亦有動線引導的暗示功能。
第二與第三小單元之間以假牆櫃及平櫃作區隔，轉換簡
易，觀眾順勢瀏覽、毫無窒礙。

　　至於中國園林區（設計圖四），採取的是中國園林造景
的手法之一「借景」。整區空間劃分為二，即錄影帶播
放密閉空間、與窗花假牆與中國園林景緻。在密閉空間
裡面置一 80 吋電視，作為播放錄影帶之用；兩側斜向
牆面採用落地鏡面玻璃，目的在反映錄影帶播放出來的
畫面，試圖創造出一個虛擬的動態場景，令觀眾能融入

中國園林的情懷，走入化境。在密閉空間之外，透過窗花與園林畫面的交錯組合，映入眼簾的別有一番靜態之美。這一內一外、一動一靜、一暗一明，帶給觀眾領略那節奏對照的美感，也勾起人們喚回那似曾相識的記憶，揮不走的是那有點熟悉卻又陌生的情感，畢竟記憶是斷斷續續的，而情感是綿延不斷的。

　　台北城牆區（設計圖五），整個空間用開挖捷運當年獲得的遺跡，取來 120 件石條及 30 件橫木，依建城築牆當年堆疊方式架構出城牆一角；其目的並不在於復原建城築牆當時場景，作一生態展示；而是借景生情，建構出一個緬懷先民的情境，追憶先民昔日生活經驗，記取先民奮力開台精神。場內放置電腦，透過網路，播放台北北門現況即景影像；與展廳內古城場景作一對照。亦古亦今、亦實亦虛，豐富了整體展出的形式與效果。

　　進入中央正廳展區，是三位藝術家王為河、戶谷成雄、黃志陽的作品，而西展區是四位藝術家卓有瑞、Anselm Kiefer、蔡國強、谷文達的作品。依藝術家的風格屬性與展覽單元主題的搭配，在空間配置上做適當的定位。等一切安排停妥，其餘的就是藝術家擁地自主、自由發揮「各自表述」了。

　　柏林圍牆也是這次特展的重點展項之一，畢竟它是本世紀最能突顯人類不斷築牆、破牆的行為所帶來的政治上以及社會層面上不可磨滅的影響。安排在中央展區

展出，自有其歷史地位的考量。上接「記憶與情感」，下達「無疆界」（破牆之後），在展覽主題上，亦有其居間「區隔與穿透」的特殊意義。整個區域規劃重點在傳達第二個單元主題「區隔與穿透」。兩件重量都各自超過 3000 公斤的柏林圍牆實蹟（帶有壁畫或塗鴉），超過本館一樓展廳地板單位面積最大承受力，因而安排在正廳戶外展出；以暗示展覽空間內外呼應、亦是一項穿透的呈現。

　　尤其是在場內安排了即時監控影像螢幕牆（設計圖六），讓戶外柏林圍牆實蹟展示現場即景，瞬間「穿透」，即時進入到展場內。戶內與戶外原本被區隔的景物，經由穿透而相融和，戶內觀眾在此可以深深體驗到與外界溝通的經驗過程。場內掛畫假牆組展出的是柏林圍牆的紀錄攝影作品，排列上採取縱向間隔並列法，透露出略帶區隔、又具穿透的訊息。一系列攝影作品看似被一列列的假牆區隔，但是觀眾信步其間、穿梭瀏覽，卻是順暢無比。

八、材料的運用

　　材料的運用在整個展覽呈現上是很重要的一種「展示語彙」。基本上材料運用與色彩運用的原理相同，一個展覽宜以一個主色為主導色彩，再搭配一至二個輔色

即可。避免五光十色、造成視覺混亂。材料的運用也是同理,一個展覽宜以一種材料為主導,再搭配一至二種材料作為輔助。如此整個展場,在視覺呈現上易於統合,合乎美的原則。

當初在研擬「牆」特展展場設計時,原本的構想是:**本展說明牌及展示櫃擬以金屬鋼條及透明板統一製作,以表達簡約明快的現代風格。**[5] 後來還是決定以木作假牆,作為整個展場的主要「串場元素」,原因是製作經費及製作時間的考量,並考慮到:金屬鋼條及透明板雖極具現代感,但屬性冷冽、與第一單元主題「記憶與情感」較難融合;勉強應用,則「冰凍的記憶」與「颼冷的情感」都不是你我所樂見的。第三方面是本展覽主色設定為帶有土味的稻褐色系,[6] 金屬鋼條及透明板亦很難在美學的觀點上,取得與展覽主色相諧的有力說服。

作為一項「材料語言」,木作假牆還是較具有親和力。它的語彙也較為寬廣,造型的可塑性高、施作簡易;表面處理可裱電腦噴畫、可刷漆、可作各種肌理、可外加說明板;與其他素材的結合性亦高、要加嵌燈、鑲嵌電視、窗花、門板都了無窒礙。與相關展品及展場週遭環境的諧調性亦強。更重要的是應付臨時追加、臨場變

5.《國立歷史博物館「牆」特展第二次研究會說明簡報》。

6. 同註三。不論古今中外,「牆」的共同元素是「土」,因而歸納出此展覽主色。此主色為 Y30 M0 C10 K60,日本 VICS1024色票是 HV0917

更的狀況，[7] 時效上及經費上都較容易掌控，故最後還是決定以木作假牆處理較為穩當。

　　既然成為本展覽的「串場元素」，則木作假牆必然是無所不在，每個單元都將有它的蹤影。但是為了豐富它的造型語彙，設計上可以如入口展覽主題板一道弧形的假牆；也可以是長城造景一道蜿蜒的假牆、一座可穿越的長城關口、一道嵌有電視及展品的展示牆；是一組耶度撒冷西牆掛畫屏；也可以是中國園林前言板、錄影帶播放室封閉空間的圍牆、窗花假牆；在柏林圍牆區，又可化身為即時監控影像螢幕牆以及一組組排列成有點區隔又可穿梭的掛畫假牆。同樣的木作假牆，在不同的單元區域裡，扮演著不同的角色，充分發揮其各自表述的功能，亦在整個展場上、擔綱串場，達到「異中求同、同中求異」的效果。總之，「木作假牆」是構成「牆」特展展場的要素，亦為區隔各單元裡外的空間，經由設計手法安排，建構出虛與實、動與靜，時而區隔、時而穿透融合的牆中牆。

　　最後在牆中有牆、裡外有牆、整場皆牆、層層穿梭下，展望未來能穿牆而出、跨越疆界、建立溝通、以期

7. 所謂「臨時追加、臨場變更的狀況」，在展場佈置的實務裡是不可避免的。展品事先未能取得正確重量、高度，造成未能進入原設定的展出位置；或展品未經裝裱、展品本身無法站立、需追加處置措施；或展品因某些特殊緣故臨時未能來展、原設定的計劃需作更正等等變數皆是。

臻至無疆界的境地，達到本特展一些曾經預期到的、或不曾預期到的效果。

九、展示設計之要素

　　基本上可從理念上、功能上、美學上三方面作爲博物館展示設計考量與思維的主要架構，已詳述於「展示理念的具體化」文中。

　　爲求清晰地表達展示設計要素的架構，以及各個要素之間的互動關係，圖解如下：[8]

展示設計要素圖解

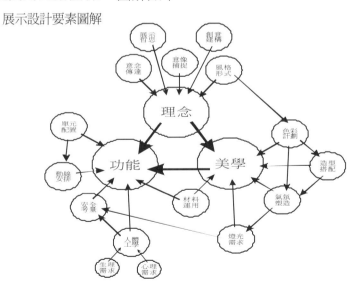

8. 國立歷史博物館館長黃光男博士指點。

十、可行性評估

任何設計案在最後總要落實到執行面，不可能天馬行空，任由創意與思維作無限度的奔馳。一個有經驗的設計人在處理一項設計業務，首先要作可行性評估。一個不能付之實現的設計案，縱或有絕佳的構思，終究是注定要步上窒礙難行、胎死腹中的失敗窘境。

可行性評估必須了解「經費的規模」、「時間因素」、「材料取得的可能」和「工法的適切性」。

任何展覽企劃一定有它的經費預算，設計人依此預算規模的大小範圍來作設計執行上的考量。有多少錢作多少事，因而在材料的選擇、工法的考量、設計物件的質地與數量都將依經費預算來拿捏。任意鋪陳、過度理想化，不考慮經費預算，終將遭致挫敗的惡果。

其次是時間因素，展覽業務一定有開幕期限的壓力，因而工期進度的排定、監督、掌控，將攸關展覽順利呈現的可能。預先估算施作工作時與流程，將是展覽業務如期開展的不二法門。

至於材料取得的可能，也是重要項目。博物館專業用燈具或特殊功能燈具，特殊質地的壁紙等等，在設計指定運用上要考慮到本地取得的可能，若需進口則時間的因素必須考慮在內。否則光想到美感呈現效果的需求，忽略材料取得的可行性，盲目指定選用徒增發包作

業的困擾。若能了解材料取得的可靠資訊，必然可以令
展示設計業務順利推展。

工法的適切性將影響施作工期進度的掌控，也將影
響展場的安全性。檔期密集，上下換檔期間緊迫，則宜
採用簡易施作的工法、過於繁複細膩的工法勢必排除。
博物館是文物匯集重地，展場安全性的維護倍受重視，
現場採用重型機具的工法、或現場焊接的工法是不宜
的。能在館外預先施作，到時進場組合的工法是被認可
而適切的。受限於展覽空間的面積、高度、樓地板單位
面積承重量、所在樓層、電梯容量及承重等因素的影
響，所選擇的工法也將因地制宜。事先未能作好工法的
可行性評估，將造成工期進度的延誤、亦將造成嚴重影
響展場安全的不良後果。

從事展示設計業務，在前置作業時若能將以上要項
一一考量，則可增加執行上的順暢度與成功率。

小結

理念建構、功能考量與美學需求是任何設計案例必
然的考慮重點，博物館的展場空間規劃與展示設計當然
也是依循此思維，其目的是為引導觀眾順暢的悠遊於完
美的展覽情境。

本文主旨在於將博物館展場空間規劃與展示設計

的考量與思維的要素做一簡明扼要地總體歸納，勾勒出
一個清晰明確的輪廓，提供給設計人在從事展示設計業
務上作爲一個考量與思維的參考路徑，亦提供了一個可
以依循的、可再深入探討的另一途徑與方向。

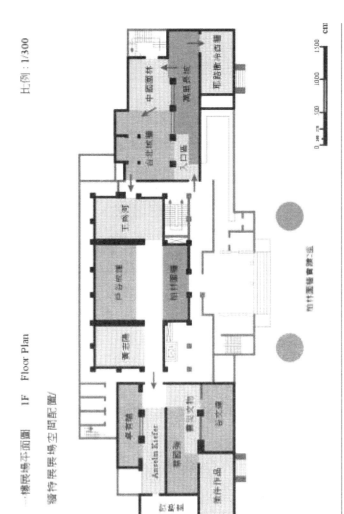

設計計圖一　墻特展展場平面配置圖

一樓展場平面圖　　1F　Floor Plan

比例：1/300

墻特展展場空間配置圖

設計圖二　牆特展第一區展場配置圖

一樓展場平面圖　　1F　　Floor Plan

牆特展/記憶與博思/中國‧漸電成域

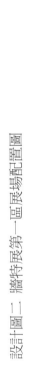

設計圖三 牆特展第二區展場配置圖

比例：1 / 70

一樓展場平面圖　1F　Floor Plan

牆特展 / 記憶與情感 / 以色列・耶路撒冷・也牆

設計計圖四　牆特展第二區展場配置圖

比例：1／80

一樓展場平面圖　　1F　Floor Plan

牆特展／記憶與情感／中區牆林

設計圖五　驪特展第四區展場配置圖

一樓展場平面圖　　1F　Floor Plan　　展出物件共計：　　　　比例：1／100

特特展／記憶與博愛／台北古城的歷史

A 古地出土記錄照片文圖
B 台許歷木表章
 台北城前往中段照片文圖
 畫物a畫畫b
C 台北建城歷史及城內設施說明文圖
D 古定地景域彩形狀說明文圖
E 工職可作品9種A4尺寸／直式

◎展古片類白框120件
　　／尚件100x24x24cm
　　特籌櫃木30件
　　／370cm10件
　　170cm20件

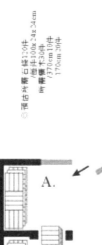

設計圖圖六　牆特展第五區展場配置圖

一樓展場平面圖　　1F　Floor Plan　　比例：1／120

牆特展／區隔與穿透／柏林圍牆

第七章
書法展特有的氛圍－

看「臺靜農書畫紀念展」的展出形式

　　書法展覽，從展示的形式與視覺效果的角度來看，是一項難度頗高的展出。基本上書法作品，傳統以降其本身是以字體造型取勝，沒有繽紛的色彩，亦不具任何自然形象的描繪或暗示。整個展場的呈現常流於俗套、單調，更由於過度冷清，令觀賞者一進展場有如置身靈堂之感。展出型式落此境地，何以奢言展覽效果。這是觀眾、更是策展人最不願看到的情況。

　　史博館於二〇〇一年十月二十五日推出的「臺靜農書畫紀念展」，其展出型式豐富多樣，不論是單元區分、作品形式與裝裱型式、展出型式、以及特別考量，在在呈現出策展人的用心。[1] 筆者依策展人的理念，將本案作一高雅細緻的呈現，特分析於下。

一、單元區分

（一）書畫作品比例—書為主軸畫為輔

　　本展雖名曰：「臺靜農書畫紀念展」，其實依展出作品的比例看來，還是以書法作品為主、繪畫作品為輔。整個展場書法作品共計一百九十二件單幅、水墨畫作共計二十一幅。書法作品最長者：縱三十三公分、橫一千三百六十一公分。其餘平均大多為：縱一百三十六公

1. 本展策展人郭藤輝老師，現任職於國立歷史博物館展覽組。

分、橫三十四公分。而水墨畫作最大者：縱七十五公分、橫三十四公分。可見不論從數量上、或是尺幅才積上，整體呈現都是以書法作品佔絕大的比重。

　　畢竟臺先生還是以書法聞名於世。其畫作並非不精，乃因傳世不多，且作品未成體系，因此為世人敬重者還是以書法為主。策展人在規劃選件上，亦以其書法作品作為整個展覽的展出主軸。至於水墨畫作則用以「點景」，擇其精品；題材內容上以梅、竹、菊、水仙、葡萄為主，技法上與書法較有密切關聯性者。整體呈現上，書法作品有明顯的單元區分；而水墨畫作則刻意不自成單元，將之分散錯落安置於書法作品之中，置身其間，作用在於點綴，令觀眾看了大批書法作品之後，得以居間緩衝一下、紓解視覺疲勞。後續再度面臨一系列的書法作品時，將不以為苦、亦不覺其累。

（二）以書法字體為單元區分

　　本展策展人以書法字體作為單元區分架構，是明智的抉擇。中國書法淵遠流長，書體歷經各個朝代，更迭多變。展出者臺先生舉凡篆書、漢簡、銅器銘文、隸書、行草、行書、行楷、草書、楷書、狂草等各種書體，皆有所鑽研。且各體的作品於量於質亦皆兼備，最適合以書法字體作為單元區分。

　　若不採取此法，而以年代區分成早中晚期作為單元架構，則整個展場在視覺動線上將顯得柔腸寸斷、凌亂

不堪。

　　以書法字體作為單元區分，則段落架構族群分明，視覺上井然有序（圖一）。觀眾循序品賞，一路下來順暢無比。同樣在隸書單元內、再依年代先後排列，則可看出作者各時期的演變。最後再以視覺效果考量，將尺幅大小、字型排列、筆劃粗細、裝裱形制、通盤色調等等造型要素，將作品作一微調，以期合乎美感要求。整體而言，可收「異中求同、同中求異」之效。

二、作品與裝裱

（一）作品形式

　　除了各種書體之外，「作品形式」也成為在選件的考量上非常重要的一環。中國自秦漢以來書法活動綿延二千多年，其間發展出相當多樣的作品形式。策劃一個書法展覽，若能顧及多樣的作品形式，則越能呈現豐富的展出形式。

　　展現臺先生的作品全貌，是本展宗旨，也是策展人的最大企圖。因而各類作品形式，幾乎囊括彙齊。

　　這次展覽的展品除了國立歷史博物館典藏之外，其他則來自展出作者的家屬、朋友、學生及收藏家共有二

十三處之重要收藏。[2] 策展人要從如此眾多的提供展品來源中，精挑細選，依「書法字體」及「作品形式」兩大軸線發展，彙總而理出一個頭緒，並將各書體及各形式的件數比例多寡，於短時間內作妥善的分配與安排，這深深地考驗其組織能力與執行功力。事實證明，策展人終能以其誠心、耐心、細心與毅力，通過考驗，並贏得多方激賞。

（二）裝裱型式

　　到底是先有「作品形式」才有「裝裱型式」的產生？還是因為先有了「裝裱型式」而觸發引導出「作品形式」的產生？其間的因果關係或互動關聯，有待進一步探究。但兩者的緊密關聯，促成書法藝術型式的豐富性與多樣性確是不爭的事實。

　　書法作品的裝裱型式，演變至今有軸、卷、框、鏡片、冊、頁、成扇、等等型式。相對於作品形式，其裝裱型式是多樣而非一成不變的。例如扇面是「作品形式」，而其「裝裱型式」，可以是軸、也可以是成扇、也可以是框、是鏡片、更可以是冊、是頁。因不同的功能需求，或是個人喜好而可以有不同的選擇。為了進一步解說方便，將「作品形式」與「裝裱型式」的關聯作一

2. 黃光男，〈館序〉，《臺靜農書畫紀念集》，（台北：國立歷史博物館編印，2001年10月出版），頁2。

對照表如后。

作品形式與裝裱型式的關聯對照表	軸	卷	框	鏡片	冊	頁	成扇
條幅	◎		◎	◎			
對聯 （七言聯、六言聯、五言聯、四言聯）	◎		◎	◎			
中堂	◎		◎	◎			
短幀	◎	◎					
草稿	◎	◎		◎	◎	◎	
橫披		◎	◎	◎			
手卷		◎					
四屏	◎		◎	◎			
扇面	◎		◎	◎	◎	◎	◎
小品	◎	◎		◎	◎	◎	
小中堂	◎		◎	◎			
冊頁					◎		
成扇							◎
篆刻 印拓	◎	◎		◎	◎	◎	

＊ 本表左欄各列為「作品形式」，

＊ 右列各欄註記「◎」者，為其相對可行之「裝裱型式」。

三、展出形式

　　書法類別的展覽，可依展出的作品形式與裝裱型式，來作為展出型式的考量；不同的作品形式與裝裱型式，則其相對的展出型式也有所不同。本展作品有條幅、對聯（七言聯、六言聯、五言聯、四言聯）、中堂、短幀、草稿、橫披、手卷、四屏、扇面、小品、小中堂、冊頁、成扇、篆刻印拓、木刻等形式。而裝裱則有軸、卷、框、鏡片、冊、頁、成扇、等等型式。

　　基本上條幅、對聯（七言聯、六言聯、五言聯、四言聯）、中堂、短幀、草稿、四屏、扇面、小品、小中堂等作品，其裝裱型式是軸、框、者，則展出型式皆以博物館專用的不銹鋼掛畫線，來懸掛於展示櫃內展出。本展在史博館二樓國家畫廊展出，其大型玻璃展示櫃最適合這類作品形式與裝裱型式的展出。尤其是大中堂、對聯、四屏，更能襯托出其磅礡的氣勢。

　　橫披、手卷、篆刻印拓等作品，其裝裱型式是卷、冊、頁者，則其展出形式皆以安置於展示平櫃內展出，可便於觀眾趨近展品，得以仔細端詳，細細品賞。

　　若是扇面，而裝裱型式是成扇者，則其展出型式則安置於特別的弧形展示立櫃內，可突顯展品造型之特殊性，觀眾得以從容地就近觀賞成扇的兩面。尤其是以半圓形竹製支撐架，更能襯托出展品的英挺有緻。

　　至於書法木刻，則高懸於柱上，週遭有成扇、扇面、以及小松圖，互相搭襯，更顯得展出型式豐富而有多樣變化。

四、特殊作品的呈現

（一）特殊尺寸作品的安排

　　本展有幾件作品的尺寸較為特殊，其中以〈隸書，衡方碑手卷〉縱三十三公分，橫一千三百六十一公分，為所有展出作品中尺幅最長者。其次是〈行書，千字文手卷〉縱三十五公分，橫一千二百一十五公分。這兩件作品，若以平常現有展示平櫃（長一百八十公分）來展出，實在無以展現書法長卷的特殊作品形式，令人有龍困淺攤、無以伸展之憾。

　　於是決定特別製作兩個超長的展示平櫃，櫃內舖設絨布可保展品安全、避免刮傷；而絨布屬於吸音質材，可增加展出的安定感與質感。

　　至於這兩個超長的展示平櫃，如何安置於不算寬敞的二樓展廳。整個展場空間規劃，在增加展示張力之餘，也要顧及參觀動線上不造成妨害，同時在視覺上不造成擁塞，需花點腦筋。

　　最後規劃成：在正廳中央偏內，將這兩大超長展示平櫃作成 T 字型組合；並結合 L 型假牆，一舉解決了參

觀動線、視覺效果、以及功能考量這三方面的問題（如附展場平面配置圖）。功能上，兩大超長展示平櫃可以用來展示超長手卷；至於 L 型假牆，其正面可以懸掛兩件大型橫式裝框作品，其內面則可用來呈現展出作者的年表。若無這 L 型假牆的陳設，則光是兩件大型橫式裝框作品就要佔據展廳相當多的面積（該兩件作品，其畫心分別爲：縱五十二公分、橫二百二十五公分。以及：縱六十三公分、橫二百三十五公分。），再加上篇幅不小的年表，真不知要容身何處？

　　當然這些特殊問題，都要策展人能洞察機先，於規劃階段事先提出，與設計人商議，共謀解決之道。最忌諱事前矇然，於實際進場施作時，才發現未嘗考量到的問題一一湧現，造成執行上的困擾與混亂。

（二）特殊狀況

　　從各個不同來源的展品，其狀況難免參差不齊。其中有行書橫披四組、行書四屏一組、行楷橫披一組、行書條幅一組、楷書條幅一組、行書中堂兩組、隸書五言聯一組，這些作品大多只有裱成鏡片或橫卷而未裝框。受限於展出經費預算，與製作時間，無法將這些作品一一裝框。

　　橫披作品可以置於展示平櫃，但限於展櫃數量與展場空間，無法滿足其需求。至於四屏、五言聯、條幅、中堂的作品，其展示型式是一定要採取「垂直狀態」來

呈現。一幅幅未經裝框的鏡片作品，必然無法自行直立展出。解決之道是：製作一些掛畫板，將這些裝裱不完整的作品，分別以壓克力圓片、加上透明安全圖釘固定於板上。四屏、五言聯、條幅、中堂的作品以博物館專用的不銹鋼掛畫線，來懸掛於大型展示櫃內展出。橫披作品則固定於斜面展示板上，安置在大型展示櫃內展出。

（三）觀眾考量

一個展覽的規劃周詳與否，往往可以從其為觀賞者貼心的考量，看出端倪。本展有一小小的企劃與設計，可以看出策展團隊的用心與細膩所在。

書法展覽，有一特殊需求是「釋文」的部分。尤其是篆書、行草、狂草等書體，其字形較不易辨識。雖然字形、字義，都不是構成書法藝術的絕對充要條件；但是國人欣賞書法的「習慣」，有必要加以尊重與協助。

「釋文」要在展覽專輯圖錄上呈現，其表現與執行方式較容易解決；而讀者在對照使用上，也毫無困難。但是若要將「釋文」在展場上作適當的呈現，則難度較高。以往都是放在展品說明卡上，與品名、媒材、尺寸、年代等基本資料共同呈現。因限於規格，字型級數很小，閱讀不易；且觀眾在對照展品上，也非常不便。若碰上橫幅達一千多公分的長卷，則觀眾勢必得來回奔波，除了要有不錯的體力，更要有過人的記憶力。相信

這說明卡上的「釋文」，其使用率絕對不高，若此豈不形同虛設、甚爲可惜。

策展人辦過「傅狷夫書畫大展」，很有經驗。[3] 也深深認爲若能在「釋文」部分的呈現上加以改進，則更完美。乃提出是否能夠將「釋文」，採取一行一行與展品條列對照的方式？

筆者靈機一動，採取將「釋文」用電腦噴畫製作於透明片上，再一條一條切割，背膠黏貼於展示長平櫃玻璃面上；字跡短小清晰(大小用 14P 的仿宋體、黑色字)，可兼顧實際效用並及美觀效果。

企劃與設計成熟，接著是後續執行的問題。先決條件是要有人先將「釋文」對照著展品，一行一行分段開來，在電腦上作業，並存成檔案之後，提供給承製廠商進行後製作。這不是一件容易的事，在短短數日內，要將十二件長卷的「釋文」，一一與展品對照，行行條列出來，真是工程浩大。幸賴展覽組王慧珍小姐，日夜匪懈，以其毅力終於克服萬難，得以竟其全功。

承製廠商初試此作業方式，現場執行上較不熟練。當然較爲省力而易於施工的方法是用「轉印字」，但是一來其製作成本將增加三十倍，二來完工後極易脫落，

3. 「傅狷夫的藝術世界」行政院文化獎特展，1999 年 3 月 25 日，於國立歷史博物館一樓展廳盛大展出。

日後補不勝補。所以還是維持原意，後來在展覽組多位同仁共同戮力下，眾志成城，於最後一刻及時完工。

完成後，效果恰如預期，頗感欣慰。尤其是團隊的共同呈現，感覺真好。一個好的設計，並不取決於其體積；而取決於其貼心與創意。動輒試圖以氣勢壓人、或譁眾取寵、先聲奪人，實不足取。能夠從使用者的角度思維，在功能上儘可能考量週延，再加上一點點創意與美感，則是上乘的設計。有謂：「最高品質靜悄悄」，安靜地默默地奉獻，作其所當作、為其所當為，最是值得人稱道。一味追求展現個人能耐者，終將適得其反。

小結

書法在國內是一項參與人口頗為眾多的藝術類別，每年從事書法活動者從小學生至大學生、以至於社會人士，從家庭主婦以至於教師，從業餘以至於專業人士，其涵蓋層面相當遼闊。

作書法研習者眾，相對地書法展覽的活動也日益增多。因而如何適切地去策劃、執行、以至於完整地呈現一個書法展覽，漸漸成為大眾迫切的需求。著眼於此，特舉本展為例，限於篇幅僅在「展示形式」這一範圍內作一簡介，用作參佐或可略獻綿薄於一二。

圖一　單元區分得宜視覺上顯得井然有序

圖二　扇面，作品未裝裱完整，以壓克力圓片固定於掛畫板上，
　　　再以掛畫線懸掛展出

圖三　成扇，以弧形展示立櫃展出，並以竹製半圓弧支撐架襯出
　　　展品，顯得英挺有緻

圖四　長卷，以展示長平櫃呈現。櫃內舖設絨布可保展品安全，避免刮傷；
　　　並可增加展出的安定感與質感

圖五　書法木刻，高懸於柱上，週遭有成扇、扇面以及小松圖，展出
　　　型式豐富多樣

圖六　橫披，以壓克力圓片固定於斜面展示板展出，一般情況
　　　都是將橫披平放於展示平櫃內展出，本展示平櫃皆被
　　　手卷所佔用，只得另謀他圖，整體上多出一項展示形式

圖七　釋文，以電腦噴畫製作於透明片上，一條一條切割，背膠黏
　　　貼於展示長平櫃玻璃面上，便於觀賞者辨識書法作品內文、
　　　對照字義。字跡短小清晰，兼顧實際效用及美觀效果，可謂
　　　貼心的企劃與設計

圖八　篆刻印拓，以壓克力圓片固定於斜面展示板展出

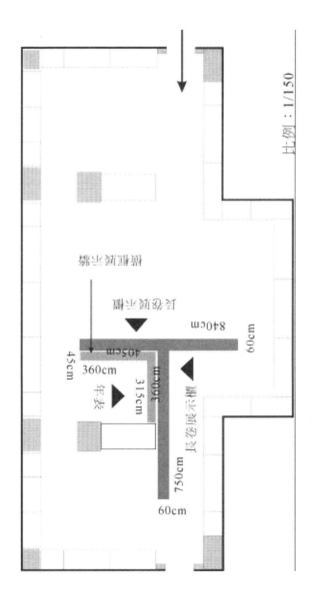

2F 臺靜農書畫展 201 展廳展場平面配置圖

比例：1/150

橫軸展示牆

長卷展示牆

45cm
360cm
405cm
840cm
60cm
315cm
160cm
年表
長卷展示櫃
750cm
60cm

第八章

博物館展示設計的趨勢

一、將服務觀念導入展示設計

二、展示設計的新思維與使命

　　博物館展示設計未來的趨勢如何？經營博物館作
爲一項事業或志業，其營運與操作上隨著二十一世紀的
到來，在資訊與科技的助長下，更形日益蓬勃發展與多
元擴張。值此「全球化」風潮正方興未艾之際，博物館
展示設計的走向應該朝那個方向邁進？成爲本章探討
的重點。

　　展覽業務是博物館的主要功能呈現之一，而「展示
設計」則是展覽業務中在視覺傳達上重要的一環。步入
新的世紀，隨著社會急遽變遷、觀眾多元需求，博物館
營運也面臨新的挑戰，而「展示設計」方面的提昇，亦
自有其迫切性。設計的要義首重「創新」，不論是觀念
上、理念上、功能上、技術上、材料運用上等等面向，
只要是一有突破、創新，其創意都是值得喝采與讚賞。
而如何在日新月異的展示設計領域裡精益求精、尋求突
破，「爲觀眾提供最好的服務」，成爲博物館展示設計上
首要導入的觀念。

　　其次就展示設計的新思維、全觀能力的重返、新使
命等議題，進行探索；試圖爲博物館展示設計的新趨勢
作一探路。

一、將服務觀念導入展示設計

　　傳統觀念上對於博物館的機能，總是圍繞在研究、

典藏、展覽、教育的範疇。而今時代變遷，民意自主性高漲；縱然是傳統上的汽車製造業、農作生產業等，如今都已走向「服務」的行銷導向。博物館的營運也順應潮流，漸趨於以「服務」作為行銷策略的走向。博物館的經營儼然成為一項文化產業，而觀眾的參觀活動也形成一項文化消費行為。

（一）社會服務的意涵及其性質區分

隨著新世紀的到來，博物館扮演「社會服務」的功能角色，其比重益形突顯。就其意涵而言，社會服務是一種以提供勞務的形式來滿足社會需求的社會活動，有廣義和狹義之分。狹義指直接為改善和發展社會成員生活而提供的服務，如衣、食、住、行、用等方面的生活福利性服務；廣義的社會服務包括生活福利性服務、生產性服務和社會性服務。生產性服務是指直接為物質生產提供的服務，如原材料運輸、能源供應、訊息傳遞、科技諮詢、勞動力培訓等；社會性服務是指為整個社會正常運行與協調發展提供的服務，如公用事業、文教衛生事業、社會保障和社會管理等。隨著社會化大量生產的發展與社會現代化的推進，社會工作也相對應地從狹義的社會服務擴展到一定範圍和一定程度的廣義社會服務。

社會服務按服務性質可分為物質性服務和精神性服務。物質性服務又分為加工性服務和活動性服務。加工性服務不同程度地改變著物質的形態，並帶來附加價

值和創造利潤，實際上是一種以勞務形式存在的加工業；活動性服務也是一種生產性勞動，它創造的價值不具有物質外貌，而是體現在活動中，產品與生產行為不能分離。精神性服務主要指為人們提供某種精神享受的服務。依經營性質可分為義務性服務和經營性服務兩種。社會服務按服務的程度又分為基本性服務、發展性服務和享受性服務。基本性服務主要指生產、生活和社會運行所必需的服務，如公用事業、商業和部分生活服務業；發展性服務主要指為人類和社會發展所提供的服務，如文化教育、科學研究等；享受性服務主要指為社會成員提供物質和精神享受的服務，如高層次消費品、文化娛樂、旅遊等。

（二）服務業的形成與發展及其經營特點

服務業是隨著商品生產和商品交換的發展，繼商業之後產生的一個行業。商品的生產和交換擴大了人們的經濟交往。為解決由此而產生的人的食宿、貨物的運輸和存放等問題，出現了飲食、飯店等服務業。服務業最早主要是為商品流通服務的。隨著都市的繁榮，居民的日益增多，不僅在經濟活動中離不開服務業，而且服務業也逐漸轉向以人們的生活服務為主。社會化大量生產創造的較高的生產率和發達的社會分工，促使生產企業中的某些為生產服務的勞動從生產過程中逐漸分離出來，如工廠的維修單位逐漸演變成一企業，加入服務業

的行列，成為為生產服務的獨立行業。

　　服務業從為流通服務到為生活服務，進一步擴展到為生產服務，經歷了一個很長的歷史過程。服務業的社會性質也隨著歷史的發展而變化。

　　服務業經濟活動最基本的特點是服務產品的生產、流通和消費緊密結合。由此而形成了其經營上的特點：

　　1.範圍廣泛。由於服務業對社會生產、流通、消費所需要的服務產品都應當經營。因此，在經營品種上沒有限制。服務業可以在任何地方開展業務，因而也沒有地域上的限制。在社會分工中，是經營路子最寬、活動範圍最廣的行業。

　　2.綜合服務。消費者的需要具有連帶性。如飯店除了住宿外，還需要有通訊、交通、飲食、洗衣、理髮、購物、醫療、健身等多種服務配合。大型服務企業一般採取綜合經營的方式；小型服務企業多採取專業經營的形式，而同一個地區的各專業服務企業必然要相互串聯以形成綜合服務能力。

　　3.業務技術性強。

　　4.分散性和地方性較大。服務業多數直接為消費者服務，而消費是分散進行的。因此服務業一般實行分散經營。各地的自然條件和社會條件的不同，經濟、文化發展的一定差別，特別使一些為生活服務的行業，地方色彩濃厚，因而服務業又具有較強的地方性。

（三）服務業的作用及其服務質量的構成因素

在國民經濟中服務業的作用表現在：

1.服務業的發展，服務產品的增多，其結果必然會為社會增加物質財富，從而提高人民的物質文化生活水準。

2.由於服務業有較高的勞動生產率，無論在宏觀上還是在微觀上，都實際地為社會節約了勞動時間。

3.服務業既能加強生產與消費的關聯，使產品順利地經過流通到達消費領域；又能幫助消費者更好地利用產品，指導和擴大消費，加速社會的再生產過程；還能傳遞信息，促進生產者和消費者相互瞭解，因此，服務業在國民經濟各個部門之間造成連結作用和協調作用。

4.服務業經營範圍廣，業務門路多，能容納大量勞動力。發展服務業是解決和擴大勞動就業的重要途徑。

服務業的服務質量，是由多種因素構成的：

1.服務設施，是服務質量的物質技術基礎。在一般條件下，物質技術設備條件越好，越先進，服務質量越高。在一些行業中，如郵電通訊、交通運輸、電腦服務等，物質技術設備條件甚至是服務質量的主要因素。

2.服務勞動者的業務技術水準，是服務質量的決定因素。服務勞動者要根據消費者在服務產品消費的全過程中提出的要求組織生產。在服務設施已定的情況下，就要靠技術熟練程度，使消費者的需要得到滿足。

3.服務項目，是滿足消費者多種需要的重要條件。消費者對服務產品的需要是有連帶性的，一個消費者往往需要多種服務。服務項目越多，越能滿足消費者的多方面需要，服務質量也越應提高。

4.服務勞動者的服務態度，是服務質量的重要內容。在大多數情況下，消費者對服務產品的需要既有物質因素，又有精神的或心理的因素。服務態度首先影響到消費者的精神和心理狀態，繼而影響到服務產品的生產。

以上就社會服務的意涵與性質區分，以及服務業的「形成與發展」、「經營特點」、「在國民經濟中的作用」、「服務質量的構成因素」等，作一概括性的了解。固然台灣的博物館就現階段發展而言，並不能全然歸類於「服務業」的範疇。但就社會服務的觀點，能借重服務業的「經營特點」、「在國民經濟中的作用」、「服務質量的構成因素」等方面的行銷特色，終能為博物館的營運，帶來新的紀元。

（四）博物館以「服務」為行銷策略導向

國立歷史博物館於十月十六及十七日舉辦的「文化‧觀光‧博物館—2002年博物館館長論壇」，會中邀

集國內外博物館管理階層的精英齊聚一堂，就「文化·
觀光·博物館」這一主題，抒發宏論。[1]

　　觀光客期待某種「文化的邂逅」，而接受挑戰的博物
館則應備妥令觀眾滿意且能創造利基的相關配套活動。[2]

　　博物館在今天已被視為文化觀光的吸引力……建築
在博物館新角色中扮演著重要的角色。在尋覓最傑出的建築
中，他們是回應新美學需求與正確運用博物館建築的新文化
聖像。他們應該落實大眾的期許，與忠於其對社會的承諾。[3]

　　更普遍的觀念，則是作為民眾終身的學習場所、大眾
休閒的中心，以及資訊的傳達樞紐，觀眾可以在博物館中尋
求歷史的真實、社會的價值、以及人生的理想。……那麼它
的功能，就不止於教育或學習方面運作、所具經驗、體驗、
故事與歷史的智能，以及藝術美學的領悟，詮釋人生價值體

1. 與會且發表論文者：雅妮·艾雷曼女士（國際博物館協會 ICOM 副主席），
方力行博士（國立海洋生物博物館館長），查克拉瓦第博士（加爾各答印度
博物館館長），黃光男博士（國立歷史博物館館長），野口滿成先生（日本
東京富士美術館館長），湯彌·史文生博士（瑞典文化部主任），瑪婷·畢
莎女士（法國昂傑大學教授），李仁淑教授（ICOM 韓國分會副主席）。主
持人：漢寶德先生（世界宗教博物館館長），李家維博士（國立自然科學博
物館館長），黃光男博士（國立歷史博物館館長），杜正勝先生（故宮博物
院院長），郭爲藩博士（中法文教基金會董事長）。
2. 查克拉瓦第博士（加爾各答印度博物館館長），〈Destination Museum-追尋文
化的地球旅行者〉,《文化·觀光·博物館—2002 年博物館館長論壇摘要》,
（台北：國立歷史博物館編印 2002 年 10 月）。
3. 雅妮·艾雷曼女士（國際博物館協會 ICOM 副主席），〈博物館與觀光：新
途徑〉,《文化·觀光·博物館—2002 年博物館館長論壇摘要》,（台北：國
立歷史博物館編印 2002 年 10 月）。

系，所以博物館變成了大眾的休閒凝聚地，成為文化消費場所。[4]

我們與地方社區合作時，我們意識到博物館所有的各種潛在可能。博物館可以是觀光景點，可以在社區中成為建立文化網路的主導者，可以成為藝術創作要地而與社區息息相關。[5]

歐亞博物館網絡 ASEMUS 其任務在於尋求分享典藏資源的方法；分享與發展相關的專業能力；協力開創有助於歐亞兩洲人民更了解認識彼此的生活方式、文化、社會與藝術成就的創新展覽型態與民眾活動。[6]

當一位觀光客身處某地卻不安適滿意時，沒有什麼可以阻止他揚長而去。於此，我們必須檢視一個博物館如何變成為一個觀光地點的情況，以及種種有助於一個博物館轉化成一個觀光景點的條件。[7]

4. 黃光男博士（國立歷史博物館館長），〈台灣博物館與文化產業〉，《文化‧觀光‧博物館—2002年博物館館長論壇摘要》，（台北：國立歷史博物館編印 2002 年 10 月）。

5. 野口滿成先生（日本東京富士美術館館長），〈略談國際交流以及與地方社區的合作〉，《文化‧觀光‧博物館—2002年博物館館長論壇摘要》，（台北：國立歷史博物館編印 2002 年 10 月）。

6. 湯彌‧史文生博士（瑞典文化部主任），〈論歐亞博物館網絡作為未來博物館發展之工具〉，《文化‧觀光‧博物館—2002年博物館館長論壇摘要》，（台北：國立歷史博物館編印 2002 年 10 月）。。

7. 瑪婷‧畢莎女士（法國昂傑大學教授），〈博物館與觀光：愛的結合或權宜婚姻？〉，《文化‧觀光‧博物館—2002年博物館館長論壇摘要》，（台北：國立歷史博物館編印 2002 年 10 月）。

進入全球化的世紀以後，在博物館的新角色中尤其強調以滿足當代社會與人民的需求為主。[8]

可證之，不論東西方的學者專家以及博物館管理階層的決策者，都一致肯定博物館「為民服務」的角色功能，褐櫫「服務」將成為博物館重要的營運方針之一。在新的世紀來臨之際，將博物館朝著文化產業發展，並以「服務」作為行銷策略的走向，在現階段自有其迫切的現實意義和深遠的戰略價值。

作為博物館展示設計的相關從業人員，更應體會到「服務」的精義，了解到前文所述的多種服務質量的構成因素：

1.服務設施，是服務質量的物質技術基礎。

2.服務勞動者的業務技術水準，是服務質量的決定因素。

3.服務項目，是滿足消費者多種需要的重要條件。

4.服務勞動者的服務態度，是服務質量的重要內容。在從事展示設計業務時，應能兼顧「設施、業務技術、項目、態度」這四項影響服務質量的因素，處處能將「以客為尊」的服務觀念奉為圭臬，以求在整體呈現上令觀眾可以獲得最大的滿足。

8. 李仁淑教授（ICOM 韓國分會副主席），〈文化、觀光、博物館─對地方博物館角色的新展望〉，《文化‧觀光‧博物館─2002 年博物館館長論壇摘要》，（台北：國立歷史博物館編印 2002 年 10 月）。

二、展示設計的新思維與使命

（一）新設計思維

　　未來新世紀的展示設計問題會更趨於複雜及多元化，所牽涉的因素更超越了設計本身的範圍，除了影響設計導向的工程問題及設計美學的考量之外，另外諸如哲學思考、歷史背景、社會層面、文化關照、文明提昇、客觀的環境保護、人性化的情境設計問題等等，都是作為現代設計人所要思考的因素（**圖表一**）。

圖表一　　設計思考的各種因素

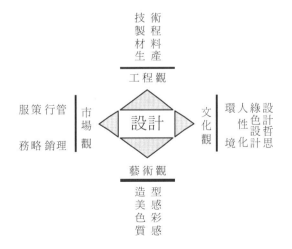

　　因此從事博物館展示設計的設計人，不只是在展示工程設計上的發揮，也不只是技術知識或材料運用的表現，更要有豐富的想像力、直覺和創造力。建築理論研究者 John Zeisel 認為設計思維的內涵包括了三種基本活動：想像、表達、和評估。[9] Richard Buchanan則認為設計思維的基礎，建立在社會科學行為、自然科學調查和應用藝術三方面的結合，其目的在涵蓋跨越不同領域的想法，全面顧及到各種邏輯思考，最後令設計行為得以在更具有可調整性的構想中進行。

　　設計思維雖是以抽象的方法進行其思考的模式，但是在思考的過程中卻要注入實際的考量內涵，由內涵產生理念。藉由理念則設計方法才能落實於設計業務的實現與執行，所以我們可以從設計思維過程中推導出設計人的設計理念，而設計思維本身具有以下特質：

1. 設計思維是敏銳的內在判斷力加上外在觀察力的反應。
2. 設計思維是實證性的研究方法。
3. 設計思維是觀念性的組織內容。
4. 設計思維是感性的概念加上理性的訴求的綜合體。

9. Buchanan, R., *Wicked Problems in Design Thinking, in The Idea of Design*, MIT Press, Cambridge, pp.34.

5. 設計思維有抽象的概念，及實際的施作方法。

6. 設計思維可演變爲特有的思考模式。

7. 設計思維可解決在設計上所發生的各種問題。

由設計思維所導引出來的設計理念，可衍生成爲設計人的概念。在推導出的設計理念，可以確立設計的真正追求目標。設計人對於設計理念，應不斷地去探索、追求設計理念中的「真義」，一方面求得設計執行成果的品質；另一方面藉此設計行爲，提昇自己的設計觀念或思考層次。

對於設計思維的內容、方法的探索，是最根本也是最實際的思考行爲。同時對於設計理念的醞釀與培養，也必須加以重視，因爲它包含了動機、認知、觀念、主旨及與人互動的關係變化。其一方面影響設計當時的直接效果，另一方面又影響到自我觀念的發展，而導致個人對於「設計理念」、「設計價值觀」、和「設計態度」等等的不同認識與發展。

若由倒述方式的說法，設計理念是從思維的角度作起源性探討，一切的設計內容都需論證爲「理論」與「方法」二種。尤其是在進行設計的發展過程中，理論的敘述引申出見解，並導入至設計方法行爲的發展。而設計方法包含了：「觀念的建立」乃經由設計之潛能，以感覺能力、觀念認知能力、想像能力、心態、經驗背景等組成；「理性的培養」，藉由思維能力、審美能力、思考

能力、分析能力等組成。

在博物館展示設計的執行過程中，由於需關心到參觀者的主觀和客觀條件，使得設計思維受到了物性條件的限制、語意符號的限制、文化條件的限制、邏輯判斷等的限制。經由物性、語意學、文化和邏輯等條件考量之下的思辨與驗證，設計思維的理念才能完全的發揮。

今日的展示設計人已不能再純靠著主觀的「工學」與「技術」、「材料」的應用來作設計，而是要將重心移轉至客觀因素的「人類行為」考量。工程與技術的應用只是在使設計的功能產生效用，而經由物性條件、語意學條件、文化條件和邏輯條件考量之下的思辨與驗證，可以創發出周延的、「為民服務」的設計理念，作為設計人必須有這種思考與判斷的能力。更重要的是，必須在設計理念的考量與當代社會文化的需求下，尋求一個適度的平衡點，此乃是當今設計人迎接新世紀到來，面臨新挑戰的金科玉律。

在未來的設計活動中，設計人已不能再僅憑個人感性的自由思想，來從事展示設計工作。理性的求真精神與思考架構是設計人該努力的方向。未來的設計行為乃在進行藝術、文化與科學的全方位探索，並以分析、綜合、評估的系統方法為經，以參觀民眾的心理與行為學為考慮的主要重點為緯，來解決展示設計的體質上問題，並重新定位博物館展示設計的新形態。

（二）全觀能力的重返

有鑒於全球正如火如荼地全方位步入數位化，網路無遠弗屆地走進每個人的生活之後，文字以外的閱讀與溝通方式正日益形成與蓬勃發展。

人類對世界認知的方式，先是有觀察、圖像、肢體表達、音樂、語言；之後，而發展出文字。文字出現之後，其優點是多了一個可以極為方便地傳遞認知這個世界的方式；而缺點是令人類原先綜合運用各種感官的全觀能力，卻逐漸退化。網路出現後，其本意雖然是為了方便文字的交換與傳播，但卻演變成註定要為人類提供一個文字以外的閱讀與溝通平台。網路終將結合文字以外的聲音、影像、氣味、觸感、甚至意念，提供一種全新的認知經驗，讓人類可以重新歸返全觀的認知經驗。

借由此一現象的反照，博物館展示設計的呈現，在觀念及做法上都可以朝著「讓人類重歸全觀的認知經驗」這一軸線發展，除了展出文物之外，在整體設計上結合文字以外的聲音、影像、氣味、觸感、甚至意念，以求增加展示設計的內容與形式，為觀眾提供更豐富的、互動式的、全觀的認知經驗；同時亦引領觀眾增強對於全觀能力的培養。

（三）新設計使命

從早期的「造形隨功能」（Form Follows Function）的原理，至今日的設計思考理念，設計已不再只是追求

機能的發展與優美的造型，同時也是在於文化的維繫，與生活品味的提昇，兼及環保的維護問題。它所牽涉的層面是廣泛的社會、文化、道德與技術問題。未來的設計行為是在作高層次的整合工程，俾能提供符合人類需求之最理想的設計情境。

新的設計思維必須被考慮，不能再單以純技術的角度去探討設計的發展，而是要以文化、環境、人性的理性原則去深思與分析；不能再僅從設計的視野去探討設計的問題，而是以總體設計價值去評估設計的目標與成果。

因此，展示設計的思考行為是須與觀眾的心理及行為學齊驅並進，新的設計理念必須帶入設計的思考行為當中。

當今處於二十一世紀的時代，設計必須賦予新的定位與使命，新的設計定義需返回哲學與文化的思考，傳統式的個人設計風格已淪落於與科技妥協的境地。展示設計要加強與觀眾及環境的互動溝通與對話，以認知的行為來調和設計與人類及社會的關係。設計人的「設計思考模式」不能再故步自封，設計思考是前瞻性與全觀性的思考問題，必須考慮到當今社會的各種因素（經濟、文化、觀眾、環保、倫理），及未來可能發生的狀況。

展示設計已漸漸透過高度整合的行為，令觀眾在其

所使用的或接受的參觀服務，不再直接來自科技的轉換；而是將觀眾帶入一個新的文化層面，提昇了展示與參觀的整體服務品質。

小結

　　尋求「如何讓觀眾得到最佳的服務」，這個信念今後將會是博物館營運思維上的聖杯，也將是博物館存在於這個社會上的價值之一。但是，「最佳服務」是什麼？今後透過各種類型的管道，關注於觀眾對博物館的針砭與期許，並更加敬慎警勵，會成為博物館的主要課題。每一次改革都將不斷地衝撞著博物館的資源臨界，也時時考驗著觀眾來博物館參觀的習慣與認知。博物館終於意識到，長期以來錯失為觀眾創造更好服務的可能。現在，博物館深信唯有透過「有價值的服務」才是觀眾要的。博物館展示設計的走向，隨著博物館營運方針的調整，亦將朝著「為民服務」的目標作展示思維的考量，與展示理念的依歸。

　　而在未來的設計活動中，設計人已不能再憑個人感性的自由思想，來從事展示設計工作。理性的求真精神與思考架構是設計人該努力的方向。未來的設計行為乃在於進行藝術、文化與科學的全方位探索，並以「分析、綜合、評估的系統方法」為經，以「參觀民眾的心理與

行為學為考慮的主要重點」為緯，來解決展示設計的體質上問題，並重新定位博物館展示設計的新形態。展示設計已漸漸透過高度整合的行為，令觀眾在其所使用的或接受的參觀服務，不再直接來自科技的轉換；而是將觀眾帶入一個新的文化層面，提昇了展示與參觀的整體服務品質。

圖一　人類需重視文化的存在現象
　　　（布拉格之春─新藝術慕夏展 8.14.-11.5.2002 於國立歷史博物館）

圖二、三　展示設計的思考行為是需與觀眾的心理及行為學齊驅並進

（馬雅・MAYA──叢林之謎展 5.3.-7.31.2002 於國立歷史博物館）

圖四　展示設計乃在提昇觀眾參觀的服務品質
　　　（布拉格之春—新藝術慕夏展 8.14.-11.5.2002 於國立歷史博物館）

圖五　文化的保存與維繫是人類一項很重要的工作
　　　（小有洞天—鼻煙壺特展 7.2.-8.11.2002 於國立歷史博物館）

圖六、七　博物館是維繫文化的場所也是大眾的休閒凝聚地以及文
　　　　　化消費場所
（圖六　布拉格之春─新藝術慕夏展 8.14.-11.5.2002 於國立歷史博物館）
（圖七　馬雅‧MAYA─叢林之謎展 5.3.-7.31.2002 於國立歷史博物館）

圖八 展示設計是一種經由規劃構思並可以付諸實現的行為
（布拉格之春—新藝術慕夏展 8.14.-11.5.2002 於國立歷史博物館）

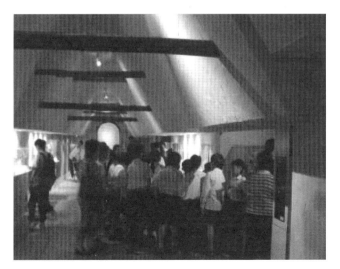

圖九 展示設計要加強與觀眾及環境的互動溝通與對話
（馬雅‧MAYA—叢林之謎展 5.3.-7.31.2002 於國立歷史博物館）

結　語

　　本書爲一實務性的研究，爲達研究目的，一路以「展示設計人如何建構博物館展示設計、設計些什麼、爲何如此設計」這一主軸，作爲整體研究架構。筆者透過實際案例的參與、提出該案例之設計理念、過程與成果，依文獻歸納演繹、實驗美學觀點、以及經驗實證等逐一探討印證。

　　從事博物館展示設計，能夠了解博物館展示特性，則作業上將更具有明確的方向、具體的計劃與有效的步驟。本書已就展示的意涵與領域、博物館的類型、展示概說、展示理念與手法的變遷、博物館展示形式、展示設備、展示實務與展示作業、展示設計原理以及展示設計管理等議題，逐一闡明。

　　在色彩的運用方面，「讓色彩代言－從三個案例見證博物館展示設計的另一可能」的議題中，經由「重用色彩的緣由」的分析、以及「如何讓色彩扮演代言角色」的探討，以至於透過三個案例的實務性歸納演繹與實際應用呈現，可以見證到：「讓色彩代言」將色彩做爲扮演一場展覽的代言角色，是具體可行的。以色彩做爲解決展示設計方案的主角，發展出博物館展示設計的另一可能，從理論上及實務上都是可資研討與付諸實現的。

　　而「整體感的設計－『小有洞天－鼻煙壺特展』的形塑」議題裡，則透過前文論述可以了解「一個整體感的設計」是如何來形塑建構而成。整個展示設計作業的

執行步驟，依序是：透過對展示設計的「部分與整體的認知」有充分的體悟、從較爲寬廣的角度著眼決定展示空間、了解中國鼻煙壺的特性及藝術價值、歸納出展示設計理念與呈現軸心、醞釀出數項設計元素作爲本展展示設計的呈現脈絡、了解到「內容與形式的關聯」把握到展示設計的具體執行方針與呈現脈絡、「江南遊園」的氛圍塑造作爲本展總體設計理念的依歸、考慮到爲求觀眾便於觀賞所作的貼心設施。展示設計人只要依上述步驟、循序執行，則可形塑出一個具有整體感的展示設計。

　　「CIS 與展場情境的體現－建構『馬雅‧MAYA－叢林之謎展』」的議題，則揭示了：一個展覽的總體呈現，主要在於理念的清晰凝塑、功能的周詳考量、美學的完整詮釋。有了這三方面架構的思維與考量，基本上其展示的豐富性與完整性是指日可期。該展不論是造型上、色彩上、氣氛的塑造上，能夠從相關考古、建築、服飾、音樂、舞蹈等文獻資料去探索，以求塑造出馬雅的整體氛圍。

　　「觀眾與展覽情境的磨合－『文明曙光－美索不達米亞：羅浮宮兩河流域珍藏展』的探討」這一議題闡明：不論是具有顯性突出的效益、或是具有隱性潛藏的效益，著手於「觀眾與展覽情境之磨合」這一方面的探討，對博物館的營運自有其重要性與必要性。並佐以實例，

　　在開展後一個月期間，就「展示設計理念與實證」這一範圍內，在其與觀眾互動上、與展覽業務運作上，進行觀察檢討與修正。經由實務上的一再砥礪淬煉，終能求得最適合本館、本土、當時、當地的解決途徑。

　　「對空間的思維－『牆』特展之實證」上，表達：理念建構、功能考量與美學需求是任何設計案例必然的考慮重點，亦是博物館的展場空間與展示設計的主軸。設計人即經由這三方面的縝密構思，創造出舒適的觀賞環境，導引著觀眾融入展覽情境中學習、沉思與留連。在美學上需考慮：均衡、強調、主調、漸層、律動、反覆、多樣性、平衡、簡約、和比例等一般性組織作品的方法，以及我們一一檢視這些原則之前，則要注意設計人「整合設計元素和操縱的方法」，也需考慮「引起觀眾共鳴的技巧」，檢視一般鼓勵性參與的因子：例如關於作品觸覺的或視覺的表面、迷人的好奇性（心）、真實性（具象）、抽象性與格式化、風格、尺度、內容、人際互動、意外（非預期）和言詞聲明等等考量重點，亦為設計人必要深入探討研究的要項。

參考文獻與書目

專書

- 丁允明,《現代展覽與陳列》,(江蘇:江蘇美術出版社, 1992)。
- 中國博物館學會編,《博物館陳列藝術》,(北京:文物出版發行 1997)。
- 佐口七朗著,藝風堂編輯部譯,《設計概論》,(台北:藝風堂出版社, 1992)。
- 吳江山,《展示設計》,(台北:新形象出版圖書公司,1991)。
- 呂理政,《博物館展示的傳統與展望》,(台北:南天書局,1999)。
- 李美蓉,《視覺藝術概論》,(台北:雄獅圖書股份有限公司,1997)。
- 李雄揮,《哲學概論》,(台北:五南圖書出版有限公司,1991)。
- 杜銘秋,《龍南天然漆暨地震博物館計劃書》,(杜銘秋建築師事務所, 2000)。
- 卓耀宗譯,《設計心理學》,(台北:遠流出版社,2000)。
- 林文昌,《色彩計劃》,(台北:藝術圖書公司,1987)。
- 林崇宏,《造形・藝術・設計》,(台北:田園城市文化事業有限公司, 1999)。
- 林淑心編輯,費凱玲譯,《中國鼻煙壺之研究 A Study of Chinese Snuff Bottles》,(台北:國立歷史博物館,1983)。
- 林群英,《藝術概論》,(台北:全華出版社有限公司,1994)。
- 邱永福,《造形原理》,(台北:藝風堂出版社,1987)。
- 邱宗成,《設計概論要義》,(台北:鼎茂圖書出版有限公司,1997)。
- 保田孝,《室內色彩計劃學》,(戀榮編輯部編譯,1991)。
- 美工出版社編,《博物館展示設計》,(台北:邯鄲出版社,1993)。

- 美工圖書社,《色彩計劃手冊》,(台北:邯鄲出版社,1995)。
- 夏鑄九,《理論建築─朝向空間實踐的理論建構》,(台北:台灣社會研究叢刊,1995)。
- 馬里旦 J.Maritain 著,戴明我譯,《哲學概論》,(台北:台灣商務出版社,1997)。
- 高廣孚,《哲學概論》,(台北:五南圖書出版有限公司,1991)。
- 高橋正人著,藝風堂編輯部譯,《視覺設計概論》,(台北:藝風堂出版社,1991)。
- 許博超,《博物館觀眾研究的評鑑類型與原則》,(台北:國立臺灣師範大學美術研究所,1994)。
- 許瑞容,《博物館展示的本質: 以布雷希特的戲劇理論觀點出發的展示美學 *An esthetic viewpoint inspired by Brecht's thinking of theatre*》,(臺南縣官田鄉:徐純,2001)。
- 郭義復、王德怡整理,《中國大百科全書─文物、博物館》,(台北:錦繡出版社,1993)。
- 陳俊宏,楊東民,《視覺傳達設計概論》,(台北:全華科技圖書股份有限公司,1999)。
- 陳朝平,《藝術概論》,(台北:五南圖書出版有限公司,2000)。
- 黃世輝、吳瑞楓,《展示設計》,(台北:三民書局,1992)。
- 黃永川主編,《博物館之營運與實務─以國立歷史博物館為例》,(台北:國立歷史博物館,2000)。
- 黃光男,《美術館廣角鏡》,(台北:台北市立美術館,1994)。
- 黃光男,《美術館行政》,(台北:藝術家雜誌社,1997)。
- 黃光男,《博物館行銷策略─新世紀、新方向》,(台北:藝術家雜誌社,1997)。

- 黃光男，《博物館新視覺》，（台北：正中書局，1999）。
- 黃光男，《博物館能量》，（台北：藝術家雜誌社，2003）。
- 黃明月，《博物館展示說明策略之研究》，（臺北：師大書苑 1999）。
- G. Ellis Burcaw；張譽騰等譯，《博物館這一行》，（臺北：五觀藝術管理，御匠出版，2000）。
- 新形象出版編譯，《展覽空間規劃》，（台北：新形象出版事業，1999）。
- 楊裕富，《設計、藝術史學與理論》，（台北：田園城市文化事業，1997）。
- 楊裕富，《空間設計：概論與設計方法》，（台北：田園城市文化事業，1998）。
- 楊鴻勛，《江南園林論》，（台北：南天書局有限公司，1994）。
- 鄔昆如，《哲學概論》，（台北：五南圖書出版有限公司，1991。）
- 漢寶德，《展示規劃—理論與實務》，（台北：田園城市文化事業有限公司，2000）。
- 漢寶德，《博物館管理》，（台北：田園城市文化事業有限公司，2000）。
- 歐秀明，《應用色彩學》，（台北：雄獅圖書公司，1994）。
- 歐陽中石，鄭曉華，駱江，《藝術概論》，（台北：五南圖書出版有限公司，1999）。
- 關華山譯，《研究與設計-環境行為的研究》，（台北：台灣漢威出版社，1987）。
- 《小有洞天—鼻煙壺圖錄 *The Miniature World – An Exhibition of Snuff Bottles from The J&J Collection*》，（台北：國立歷史博物館編印，2002）。
- 《文明曙光—美索不達米亞：羅浮宮兩河流域珍藏展圖錄》，（台北：國立歷史博物館編印，2001 年 3 月）。
- 國家文物局、中國博物館學會，《博物館陳列藝術》，（北京：文物出

版社，1997）。

· 《日本人形藝術展 *Art of Japanese Dolls-traditional and modern*》,（台北
：國立歷史博物館，2003年4月）。

· 《國立歷史博物館危機處理手冊》,（台北：國立歷史博物館編印，2000
年10月）。

· 《國立歷史博物館學報，第17期》,（台北：國立歷史博物館編印，2000
年6月）。

· 《博物館展示規劃與設計實務研討會專輯》,（高雄：國立科學工藝博物
館，1999）。

· 《琉寶重現──輝煌綻琉璃閣甲乙墓器物圖集 *Re-exploring Treasures-Artifacts
from the Jia and Yi Tombs of Huixian*》,（台北：國立歷史博物館，2003年
5月）。

· 《牆特展專輯》,（台北：國立歷史博物館，2000）。

· 〈江南園林志〉,《中國大百科建築卷》,（台北：遠流出版智慧藏股
份有限公司，2001），光碟版。

· 《古文明探索──馬雅》,（巨象傳播，2002），VCD光碟片。

· 《馬雅──Tikal》,（Discover，2002），VCD光碟片。

· 《馬雅──古老的智慧》,（公視「發現者」，2002），VCD光碟片。

· 《馬雅──金字塔之謎》,（公視「發現者」，2002），VCD光碟片。

· 《馬雅──輪迴的生命》,（公視「發現者」，2002），VCD光碟片。

· 《馬雅王國之秘》,（協和影視，2002），VCD光碟片。

· Brawne, M., *The Museum Interior*, London: Thames and Hudson.
1982。

· Dean, D., *Museum Exhibition: Theory and Practice*, New York:

Routledge. 1996。

· *Delhi The City of Monuments*，New Delhi (India)：Timeless Books，1997。

· GA Document, *Light & Space NO.1*, 1994。

· GA Document, *Light & Space NO.2*, 1994。

· Greenberg, R., B. W. Freguson, and S. Nairne , *Thinking about Exhibition*, New York: Routledge. 1999。

· *India Unviled*，Singapore ：Robert Arnett，1999。

· Karp, I. and Lavine, S. D., *Exhibiting Cultures*, Washington: Smithsonian Institution Press. 1991。

· Kathleen McLean ，《*Planning for people in museum exhibitions*》，Washington,DC /Association of Science-Technology Centers / 1993,&1996 reprinted 。徐純翻譯，《如何為民眾規劃博物館的展覽，博物館叢書 I》，（屏東：國立海洋生物博物館，2001 年 6 月）。

· *Khajuraho*，India ：Wilco Publishing House，1999。

· Peter Anderson with Boak Alexander，《*Before the Blue Print : Science Center Buildings*》，Washington,DC /Association of Science-Technology Centers / 06,1991 。徐純翻譯，《藍圖之前的規劃—科學中心的建築群像，博物館叢書 III》，（屏東：國立海洋生物博物館，2001年 6 月）。

· *Rajasthan*，India ：Wilco Publishing House，1999。

· *Sacred India*，Australia ： Lonely Planet Publications Pty Ltd，1999。

· *Sadhus Holy Men of India*，Singapore ：Thames and Hudson，1993。

· Staniszewski, M. A.,*The Power of Display*, New York: Technology.1998。

· *The Sikhs*，New Delhi (India)：Pictak Books，1999。

· Verhaar, J. and Meeter, H., *Project Model Exhibitions*. Amsterdamse:

Hogeschool voor de Kunsten. 1889。

專文與期刊論文

• 下津谷 達男編集,〈博物館設置運營〉,《博物館學講座 9.》,（東京都：雄山閣 1980）。

• 王玉豐,〈運用時空因素發展科學工藝博物館之展示策略─以法國科學博物館爲例 *Time as a Factor in Developing Strategies for Science and Technology Museums-The National Science Museum of France as a Model*〉,《科技博物》, 1998,頁 21-35。 。

• 王珍,〈法國大皇宮「帝國的回憶」之展示設計--美術館之新展示哲學〉,《藝術觀點》,1999,頁 68-73。

• 王敏順; Wang, Min-shun,〈多目標規劃方法對建築平面之分析 *An Analysis of Architectural Floor by Multiobjective Programming Method*〉,《建築學報》,1997,頁 91-100。

• 王濟昌,〈計畫與設計的評價方法〉,《中華民國建築師雜誌》,18:9=213 ,1992,頁 66-67。

• 左曼熹,〈展示概念與設計〉,《博物館學季刊》,第 4 卷第 2 期,（台中：國立自然科學博物館,1990）,頁 31-38。

• 左曼熹譯,〈博物館展示規劃設計理論及實務研習〉,《博物館學季刊》,第 7 卷第 3 期,（台中：國立自然科學博物館,1993）,頁 5-10。

• Sims,James; 左曼熹,〈展示設計發展過程〉,「博物館展示理論與實務專輯」,《博物館學季刊》,7:3 ,1993,頁 5-10。

• 吳淑華,〈科技博物館展示形態之發展趨勢 *The Development Trend of Exhibition Types*〉,《科技博物》,2:1 ,1998,頁 14-20。

- 吳淑華，〈博物館展示的色彩計畫 *Color Study of the Museum Exhibition*〉，《科技博物》，1:4，1997，頁 16-29 。

- 吳淑華譯，〈博物館展示的色彩計畫〉，《科技博物》，第 1 卷第 4 期，（高雄：國立科學工藝博物館，1997），頁 16-29。

- 呂理政，〈博物館展示序說〉，《國立臺灣史前文化博物館籌備處通訊：文化驛站》，1998，頁 1-6。

- 李如菁，〈兒童觀眾和參與式展品互動之探討--家庭觀眾中的兒童成員 *How Children Interact with Hands-on Exhibitions--Children as Part of Family Group*〉，「博物館與兒童專輯」，《科技博物》4:6，2000，頁 46-60 。

- 李惠文譯，〈有效展式的設計-評定成功的標準、展示設計方法與研究策略〉，《博物館學季刊》，第 11 卷第 2 期，（台中：國立自然科學博物館，1997），頁 29-39。

- 李雲龍，〈博物館展示與社會意識〉，《博物館學季刊》，第 2 卷第 3 期，（台中：國立自然科學博物館，1988），頁 9-14。

- 李雲龍，〈博物館展示與視聽科技之應用〉，《博物館學季刊》，第 12 卷第 1 期，（台中：國立自然科學博物館，1998），頁 31-38。

- 沈義訓；Shen, E-shin；梁朝雲; Liang, Chaoyun Chaucer，〈網路虛擬實境博物館之互動展示設計研究 *Research of Interactive Exhibition Design for the Web-based Virtual Reality Museum*〉，《教育資料與圖書館學》， 37:3，2000，頁 275-298。

- 岳美群譯，〈博物館展示之評量〉，《博物館學季刊》，第 2 卷第 2 期，（台中：國立自然科學博物館，1988），頁 25-33。

- 林大為，〈賦予展示空間之第二生命〉，《建築雜誌》， Dialogue，1999. No27。

- 林幸蓉,〈日本設計動態及趨勢研究〉,《東海學報》,35(工學院), 1994, 頁 1-17。

- 林瑞瑛;繆弘琪;鄭建榮,〈陶瓷展新猶‧展示新詮釋-談陶博館展示規劃設計的實務與挑戰〉,《北縣文化》,65,2000,頁 46-51。

- 林瑞瑛譯,〈小型博物館展示的第一步〉,《博物館學季刊》,第 11 卷 2 期,(台中:國立自然科學博物館,1997),頁 45-48。

- Johnston,David J.; Rennie,Leonie J.; 林瑞瑛,〈在科學博物館互動展示中觀眾學習的認知〉,「博物館與觀眾間之互動專輯」《博物館學季刊》,10:4,1996,頁 63-68。

- 侯虹如,〈「巴布亞原始藝術展」展示設計實務--思考與操作經驗的分享〉,《博物館學季刊》,8:3,1994,頁 49-55。

- 洪楚源,〈展示空間的詮釋性〉,《科技博物》,第 3 卷第 5 期,(高雄:國立科學工藝博物館,1999)。

- 洪楚源; Hong, Chuu-yuan,〈從觀眾活動與空間對應關係探討國立科學工藝博物館公共空間之型塑 *Discussion on Shaping of Public Space in National Science & Technology Museum from Visitors Activities and Space Relations*〉,「博物館體驗專輯」,《科技博物》,6:2,2002,頁 20-27。

- 洪楚源譯,〈互動式展示的規劃〉,《博物館學季刊》,第 11 卷第 2 期,(台中:國立自然科學博物館,1997),頁 23-28。

- 范成偉; Fan, Cheng-wei,〈語意轉化模式在輔助科學博物館展示媒體設計之應用研究 *A Semantic-transform Model Applied in Computer Aided Design for Science Museum Media Exhibition*〉,《技術學刊》,16:2 ,2001,頁 219-229。

- 翁駿德,〈博物館臨時特展場地規劃之研究 *A Study on the Scheme of*

Temporary Exhibition Halls—Case Study of NSTM〉,「博物館展示專輯」,《科技博物》,5:3, 2001,頁 47-59。

• 馬珮珮,〈博物館展示:展示方法的決定〉,《科技博物》,第 2 卷第 5 期,(高雄:國立科學工藝博物館,1998),頁 25-33。

• 張美珍; 陳玫岑,〈博物館觀眾參觀學習模式之研究--以國立科學工藝博物館「思想起」特展為研究現場 *Study on Visitor's Learning Patten–"Voyage of the Past" Special Exhibit as the Study Field*〉,《科技博物》,6:2,2002,頁 66-78。

• 張婉真,〈全球化趨勢下的博物館新生態 (1) *The New Environment of Museum in the World Together Tendency (I)*〉,《國立歷史博物館館刊(歷史文物)》,11:3=92,2001,頁 88-92。

• 張婉真,〈全球化趨勢下的博物館新生態 (2) *The New Environment of Museum in the World Together Tendency (II)*〉,《國立歷史博物館館刊(歷史文物)》,11:5=94,2001,頁 90-92。

• 張婉真,〈全球化趨勢下的博物館新生態 (3)-網路與博物館 *The New Environment of Museum in the World Together Tendency (III)*〉,《國立歷史博物館館刊(歷史文物)》,11:7=96 ,2001,頁 89-92。

• 張婉真,〈安德烈・馬爾侯的無牆美術館〉,《國立歷史博物館館刊(歷史文物)》,11:10=99,2001,頁 78-81。

• 張婉真,〈自然史博物館的法國大革命 *The French Revolution in the Museum of Natural History*〉,《科技博物》, 1:4, 1997,頁 106-112。

• 張婉真,〈從「趨勢」計畫談法國國際文化交流政策 *Talking the Policy of France International Culture Across from Courants Program*〉,《國立歷史博物館館刊(歷史文物)》,11:1=90,2001,頁 65-69。

• 張婉真,〈生態展示--現代博物館的展覽趨勢 *The Diorama: Trends of the Exhibition in Modern Museum*〉,《國立歷史博物館館刊（歷史文物）》,7:6 1997,頁 74-83。

• 張婉真,〈從館務發展的角度談國立歷史博物館的功能定位 *On the Role and Functions of National Museum of History*〉,《國立歷史博物館學報,第 18 期》,2000,頁 55-65。

• 張婉真,〈談法國近年展覽會觀念的發展趨勢 *The Recent Development and Trends of Exhibition Concept in France*〉,《國立歷史博物館學報第 5 期》,1997,頁 147-158。

• 張崇山,〈科技與人文的對話-科學博物館中的人文化展示 *Dialogue between Technology and Humanities–The Humanistic Exhibits in the Science and Technology Museum*〉,《科技博物》,2:3,1998,頁 35-50。

• 張崇山,〈博物館的展示規劃〉,《博物館學季刊》,第 7 卷 3 期,（台中：國立自然科學博物館,1993）,頁 55-64。

• 張崇山,〈博物館的展示管理──組織與任用〉,《博物館學季刊》,第 9 卷 4 期,（台中：國立自然科學博物館,1995）,頁 63-70。

• 張崇山,〈博物館展示的影響性評估〉,《博物館學季刊》,第 4 卷第 2 期,（台中：國立自然科學博物館,1990）,頁 61-66。

• 張崇山,〈博物館展示設計之理念與路徑 *Philosophy and Approaches for Museum Exhibit Design*〉,《科技博物》, 3:6,1999,頁 21-35。

• 張崇山,〈提昇博物館專業素養--博物館展示規劃與設計實務研討會後記 *Upgrading Professionalism in Museums–A Follow-Up to the Seminar on Planning and Designing Museum Displays*〉,《科技博物》,3:2,1999,頁 33-36。

• 張崇山、郭義復譯,〈水上行──展示複雜主題的詮釋〉,《科技博物》,

第3卷第5期，(高雄：國立科學工藝博物館，1999)，頁57-64。

- 張崇山譯，〈展示設計教育—學術架構之研究〉，《博物館學季刊》，第3卷第4期，(台中：國立自然科學博物館，1989)，頁61-64。

- 張蕙心，〈博物館展示設計的光環境–以日本浮世繪藝術特展為例 *Lighting in the Exhibition Design of Museums–A Case Study of the Special Exhibition of Japanese Woodblock Prints Ukiyo-E*〉，《國立歷史博物館館刊（歷史文物）》，9:3=68，1999，頁18-21。

- 梁朝雲，沈義訓，〈網路博物館之展示設計與範例分析 *Exhibit Design and Example Analysis of the Web-based Museum*〉，《視聽教育》，41:5=245，2000，頁22-37。

- 許功明，〈博物館的展演及其理念〉，《博物館學季刊》，第12卷第4期，(台中：國立自然科學博物館，1998)，頁3-10。

- 許功明，〈原住民觀眾對科博館臺灣南島民族展示看法之研究 *A Study of the Opinions Regarding "The Exhibit of the Culture of Taiwan Austronesian" in the National Museum of Natural Science: From Aboriginal Visitors' Viewpoints*〉，《國立臺灣大學考古人類學刊》，52，1997，頁99-128。

- 許峰旗，楊裕富，〈解析博物館臨時展覽之展示設計--以設計文化符碼論分析國立科學工藝館「陶瓷科技特展」為例 *An Analysis of Musem's Temporory Exhibit and Its Design：As the Theory of Cultural Symbols of Design on the Exhibit of Ceramic Technology at National Museum*〉，《臺灣工藝》，7，2001，頁44-51。

- 郭義復，〈科學博物館展示與價值中立〉，《博物館學季刊》，13:2，1999，頁75-81。

- 郭義復，王德怡整理，〈設計二十一世紀的博物館—*Ralph Appelbaum*

第一場演講記實〉,《科技博物》,第 3 卷第 4 期,(高雄:國立科學工藝博物館,錦繡出版社編,1999),頁 43-55。

• 郭義復,〈科學博物館展示規劃的理論基礎 *Theoretical Guided Lines for Planning Museum Exhibitions*〉,《臺灣美術》,11:4=44,1999,頁 64-73。

• 郭義復,〈新博物館學的展示觀 *New Museology from the Viewpoint of Exhibitions*〉,「博物館展示(一)專輯」,《博物館學季刊》,15:3,2001,頁 3-11。

• 陳佳利,〈輕鬆閱讀--談歷史博物館展示設計 *Easy Reading: Exhibit Design of History Museums*〉,《博物館學季刊》,15:1,2001,頁 75-80。

• 陳玫岑,〈科學博物館的展示功能 *The Exhibition Functions of a Science Museum*〉,《科技博物》,2:1,1998,頁 4-13。

• 陳玫岑,〈科學博物館展示的兒童尺度:人性因素探討 *An Exhibition Yardstick for Children in Science Museum: An Exploration of Human Elements*〉,「博物館與兒童專輯」,《科技博物》,4:6,2000,頁 61-72。

• 陳玫岑,〈從人類行為觀點看科學博物館展示–展示儀式性探討 *Museum Exhibits from a Human Behavior Perspective--Exploring the Ritual Exhibition*〉,《科技博物》,3:6,1999,頁 36-48。

• 陳玫岑譯,〈博物館與展示設計的趨勢與方向〉,《科技博物》,第 3 卷第 3 期,(高雄:國立科學工藝博物館,1999),頁 69-80。

• 陳盈芊譯,〈展示學習〉,《博物館學季刊》,第 11 卷第 2 期,(台中:國立自然科學博物館,1997),頁 41-44。

• 陳淑菁,〈一種新型式展示媒介之觀眾意見調查研究--國立科學工藝博物館「多媒體世界」 *Study of Audience Opinion Poll for a New Presentation Medium --"Multi-media World" of the National Science*

& Technology〉，「博物館營運與觀眾研究專輯」，《科技博物》，5:4，2001，頁 5-22。

• 陳惠美，〈經由展示與觀眾溝通〉，《博物館學季刊》，第 2 卷第 1 期，（台中：國立自然科學博物館，1988），頁 11-16。

• 陳惠美譯，〈觀眾引導及參觀動線問題的探討〉，《博物館學季刊》，第 6 卷第 2 期，（台中：國立自然科學博物館，1992），頁 83-90。

• 陳欽育，〈博物館理想的展示呈現 *The Ideal Museum Exhibition*〉「博物館展示(一)專輯」，《博物館學季刊》，15:3，2001，頁 25-38。

• 陳輝樺，〈科學中心的科技展示〉，「博物館與先進科技 專輯」，《博物館學季刊》，12:1，1998，頁 39-49。

• 陸定邦，〈展示策略與方法之分析〉，《博物館學季刊》，第 11 卷第 2 期，（台中：國立自然科學博物館，1997），頁 11-22。

• 陸定邦，〈展示語言〉，《博物館學季刊》，第 3 卷第 4 期，（台中：國立自然科學博物館，1989），頁 21-28。

• 陸定邦譯，〈教學設計之依據—博物館中的學習與展示〉，《博物館學季刊》，第 5 卷第 4 期，（台中：國立自然科學博物館，1991），頁 37-44。

• 曾小英，〈簡介英國伯明罕市立博物館 33 號展示廳之觀眾研究〉，《博物館學季刊》，第 9 卷第 1 期，（台中：國立自然科學博物館，1995），頁 37-44。

• 曾信傑，〈特展–博物館行銷的利器 *Special Exhibitions: A Powerful Tool for Museum Marketing*〉，「博物館展示(一)專輯」，《博物館學季刊》，15:3，2001，　頁 39-49。

• 游萬來，蔡登傳，鄭瑞鴻，〈產品展示系統在全球資訊網上的應用模式研究 *A Study on the Development of Product Exhibition Systems on*

the World Wide Web〉,《科技學刊》,7:2,1998,頁 153-164。

・程延年譯,〈展示故事與展示品:談展示之正確性〉,《博物館學季刊》,第 3 卷第 4 期,(台中:國立自然科學博物館,1989),頁 3-7。

・程延年譯,〈博物館觀眾心理學〉,《博物館學季刊》,第 2 卷第 4 期,(台中:國立自然科學博物館,1988),頁 3-10。

・黃世輝,〈觀眾經驗與展示效應評估〉,《博物館學季刊》,第 6 卷第 2 期,(台中:國立自然科學博物館,1992),頁 59-66。

・黃世輝譯,〈展示計畫實務〉,《博物館學季刊》,第 2 卷第 4 期,(台中:國立自然科學博物館,1988),頁 63-68。

・黃光男,〈博物館新視覺—博物館呈現的思維與挑戰〉,《博物館學研討會—博物館的呈現與文化論文集》,(台北:國立歷史博物館,1998),頁 10-26。

・黃俊夫,〈環境因素對科工館觀眾參觀動線之影響 *Computer Terminal Guides and Their Effects on Visitor Traffic in the National Science and Technology Meseum*〉,「博物館環境專輯」,《科技博物》,4:2,2000,頁 62-74。

・黃俊夫,〈觀眾參觀行為之觀察研究—以國立科學工藝博物館為例〉,《科技博物》,第 3 卷第 5 期,(高雄:國立科學工藝博物館,1999),頁 4-10。

・黃俊夫; 顏上晴; 鄭瑞洲; 王薈瑛; 黃惠婷; 浦青青,〈博物館書面指引功能探究–以國立科學工藝博物館參觀指引為例 *Exploring the Printed Guide in the Museums–A Case Study of National Science and Technology Museum*〉,《科技博物》,3:5,1999,頁 14-32。

・楊中信,〈以溝通模式為架構之系統性展示手法理論〉,《博物館學季刊》,第 11 卷第 2 期,(台中:國立自然科學博物館,1997),頁 1-10。

- 楊中信，〈建構溝通無障礙展示設計模式 *Build up the Design Model for Barrier Free Exhibition Communication*〉，「博物館展示專輯」，《科技博物》，5:3，2001，頁 38-46。
- 楊中信，〈數位化展示〉，《博物館學季刊》，第 13 卷第 1 期，（台中：國立自然科學博物館，1999），頁 77-80。
- 楊翎，〈展示思維與媒材科技：以當代博物館人類學展示為例〉，《博物館學季刊》，第 12 卷第 1 期，（台中：國立自然科學博物館，1998），頁 51-65。
- 楊翎譯，〈展示思維與媒材科技：以當代博物館人類學展示為例〉，《博物館學季刊》，第 12 卷 1 期，（台中：國立自然科學博物館，1998），頁 51。
- 溫淑姿譯，〈美國進行中的科學—觀眾研究〉，《雄師美術》，第 278 期，（台北：雄師美術，1994），頁 63-67。
- 靳知勤，〈親子觀眾在科學博物館恐龍廳中之參觀偏好、口語互動與行為特性之研究，《科學教育學刊》，6:1，1998，頁 1-29。
- 漢寶德，〈多元的展示觀〉，《博物館學季刊》，第 4 卷 2 期，（台中：國立自然科學博物館，1990），頁 1-2。
- 漢寶德，〈展示設計家的條件〉，《博物館學季刊》，第 3 卷 4 期，（台中：國立自然科學博物館，1989），頁 1-2。
- 漢寶德，〈展示評量的科學〉，《博物館學季刊》，第 9 卷 1 期。（台中：國立自然科學博物館，1995），頁 1。
- 劉安順，〈雷射在展示及娛樂上應用的新發展〉，《光學工程》，41，1991，頁 14-16。
- 劉和義，〈博物館教育的一些基本原則和課題〉，《博物館學季刊》，第 1 卷第 3 期，（台中：國立自然科學博物館，1987），頁 9-16。

• 劉和義,〈預測觀眾行為〉,《博物館學季刊》,第 2 卷第 4 期,(台中:國立自然科學博物館,1988),頁 11-15。

• 劉和義譯,〈發揮有效展示以擴充博物館的角色〉,《博物館學季刊》,第 2 卷第 1 期,(台中:國立自然科學博物館,1988),頁 5-9。

• 劉幸真,〈博物館展示區內觀眾參觀行為之探討〉,《博物館學季刊》,第 10 卷第 4 期,(台中:國立自然科學博物館,1996),頁 69-78。

• 劉幸真譯,〈博物館展示的形成性評量〉,《博物館學季刊》,第 9 卷第 1 期,(台中:國立自然科學博物館,1995),頁 9-18。

• 劉怡芬,〈視學教材設計研究--色彩之探討〉,《視聽教育》,34:1=199,1992,頁 10-15。

• 劉貞孜,〈歷史類博物館之展示原則〉,他知道觀眾在那裡[博物館經營]專輯,《社教雙月刊》,76,1996,頁 17-19 。

• 劉婉珍,〈展覽設計與觀眾互動〉,《博物館學季刊》,第 12 卷第 4 期,(台中:國立自然科學博物館,1998),頁 35-39。

• 劉德勝譯,〈博物館展示規劃設計理論及實務研習—博物館設計過程〉,《博物館學季刊》,第 7 卷第 3 期,(台中:國立自然科學博物館,1993),頁 11-14。

• 蔣培瑜,〈近代照明光源的發展趨勢〉,《工業材料》,181,2002,頁 167-178 。

• 蔡孟承譯,〈美術館、博物館之展示用光源與防止變褪色效果〉,《照明學刊》8:2, 1991,頁 47-52。

• 蔡淑惠,〈臺中科博館展示設施對國中生展示成果之評估–以生命科學廳為例 *The Evaluation on the Effectiveness of the Interpretive Exhibit Units in National Museum (Taichung)–A Case Study on the Life Science Units*〉,《科學教育(師大)》, 242,2001,頁 14-27。

- 鄭惠英，〈展示設計新說〉，《博物館學季刊》，7:3，1993，頁51-53。
- 鄭惠英譯，〈心理學與展示設計小記〉，《博物館學季刊》，第2卷第2期，(台中：國立自然科學博物館，1988，) 頁59-62。
- 鄭惠英譯，〈展示設計〉，《博物館學季刊》，第2卷第1期，(台中市：國立自然科學博物館，1988)，頁23-29。
- 鄭慧華，〈專訪ICOM總裁莎洛依·郭思Saroy Ghose—談明日博物館的觀念、內涵與科技視野〉，《藝術新聞》，19期，(台北：華藝文化出版社，1999)，頁46。
- 盧崑宗，〈各種木材的塗裝特性與設計〉，《塗料與塗裝技術》，37，1992，頁24-28。
- 賴明洲，〈科技博物館展示空間之規劃設計 *Space Planning and Exhibition Designing for the Science and Technology Museums*〉，《東海學報》，39:6 (農學院)，1998，頁15-37。
- 戴明興，翁駿德，〈博物館展示規劃與設計實務研討會專題講座：博物館的整體規劃〉，《科技博物》，第3卷第2期，(高雄：國立科學工藝博物館，1999)，頁37-47。
- 戴明興主講，翁駿德整理，〈博物館展示規劃與設計實務研討會專題講座--博物館的整體規劃 *The Planning of Museum*〉，《科技博物》，3:2，1999，頁37-47。
- 謝佳男譯，〈經由觀眾研究提昇博物館效益〉，《博物館學季刊》，第9卷第1期，(台中：國立自然科學博物館，1995)，頁53-57。
- 魏裕昌，徐明景，孫沛立，陶正國，〈就不同光源條件下色視覺模式之比較與研究 *A Psychophysical Comparison of the Performance of Selected Color Appearance Models Under Different Illumination Conditions*〉，《中華印刷科技年報》，1996，頁191-201。

- 蘇芳儀,〈博物館展示規劃與觀眾回饋之研究--以國立科學工藝博物館動力與機械展示廳為例 *The Study of Museum Exhibition Design and Audience Feedback--A Case Study of the Power & Machines Exhibition in the National Science and Technology Museum*〉,「博物館營運與觀眾研究專輯」,《科技博物》,5:4,2001,頁 40-53。
- 蘇啓明,〈詮釋、溝通、分享—博物館展示原理與實踐〉,《博物館之營運與實務—以國立歷史博物館為例》,(台北:國立歷史博物館,2000)。

- Coutant,Brigitte,〈二十一世紀博物館的新趨勢與挑戰:--以法國科學工業城為例 *New Trends, New Challenges for the Next Century: La Cité des Sciences et de I'lndustrie La Villette, Paris*〉,《科技博物》,2:3 ,1998,頁 14-20。
- Paul Zelanski & Mary Pat Fisher, *Shaping Space -- The Dynamics of three-Dimensional Design, second edition*, Holt,Rinehart and Winston, Inc. 1995。
- Van-praet,Michel,〈巴黎自然史博物館之革新--民眾與展覽會觀念的結合 *Renovating the Museum of Natural History in Paris--Or How to Associate the Public to the Conception of Exhibitions*〉,《科技博物》,1:4 ,1997,頁 102-105。

博碩士論文

- 王淑珍,《大化威儀--唐代陶瓷特展》,(台南:國立台南藝術學院,博物館學研究所,碩士論文,1997)。
- 王淮真,《旅客對導覽解說滿意度之研究 - 以國立故宮博物院為

例》,(台北:中國文化大學,觀光事業研究所,碩士論文,2000)。

• 江進明,《穿滲透的建築空間》,(台北:淡江大學建築研究所,碩士論文,1998)。

• 余碧珠,《書法專題展規劃及其展示設計之研究》,(雲林:南華大學,美學與藝術管理研究所,碩士論文,2000)。

• 余慧玉,《博物館導覽員專業知能需求之研究--以國立歷史博物館為例》,(台北:國立臺灣師範大學,社會教育研究所,碩士論文,1998)。

• 吳岱融,《台灣美術館中的獨立策展人現象》,(台南:臺南藝術學院,博物館學研究所,碩士論文,2000)。

• 吳春秀,《博物館觀眾研究－以故宮博物院玉器陳列室為例》,(台北:國立臺灣師範大學,社會教育學系研究所,碩士論文,1996)。

• 吳鴻慶,《美術館與科學博物館展示說明分析研究--以國立台灣美術館與國立高雄科學工藝博物館為例》,(台南:臺南藝術學院,博物館學研究所,碩士論文,1999)。

• 吳麗玲,《博物館導覽與觀眾涉入程度之研究- 以達文西特展為例》,(台北:臺北市立師範學院,視覺藝術研究所,碩士論文,1999)。

• 李育行,《歷史性建築再利用為展示館之空間形式探討》,(新竹:中華大學,建築與都市計畫學系碩士班,碩士論文,2001)。

• 沈可點,《博物館展示設計之設計思考研究》,(台南:國立臺南藝術學院,博物館學研究所,碩士論文 2001)。

• 沈義訓,《網路虛擬實境博物館互動展示之研究—以元智大學校史館為例》,(桃園:元智大學,資訊研究所,碩士論文,1998)。

• 林貞岑,《高雄市立美術館展示空間規劃設計之運作績效研究》,(台中:東海大學,建築學系,碩士論文,2001)。

• 林淑惠,《從意識型態與文化霸權解析歷史建築展示之研究－－以台

南州廳爲例》,(中壢:中原大學,室內設計研究所,碩士論文,2002)。

- 林錦屏,《室內生態園系統應用於科技博物館植物活體展示之研究》,(台中:東海大學,景觀學系,碩士論文,1998)。

- 林耀東,《地震博物館功能規劃與觀衆學習之研究》,(南投:暨南國際大學,成人與繼續教育研究所,碩士論文,2001)。

- 邱培榮,《展示設計之研究-以商品展場設計爲例說明》,(中壢:中原大學,室內設計學系,碩士論文,1999)。

- 洪伶慧,《燈光與藝術類博物館展示之研究》,(台南:臺南藝術學院,博物館學研究所,碩士論文,1999)。

- 洪秀旻,《藝術史論述、展示子題與展出作品三者間的關係:「意象與美學-台灣女性藝術展」之詮釋分析》,(台南:臺南藝術學院,博物館學研究所,碩士論文,1998)。

- 洪俊源,《敍述性思維模式在博物館展示設計運用之研究─以科博館中國科學廳及科工館中華科技廳爲例》,(雲林:雲林科技大學,視覺傳達設計學研究所,碩士論文,1999)。

- 范成偉,《以語意認知爲導向的電腦輔助科學博物館展示媒體設計》,(台南:國立成功大學,工業設計學系,碩士論文,1996)。

- 孫學瑛,《國立自然科學博物館科學中心互動式展示與成人學習之研究》,(南投:暨南國際大學,成人與繼續教育研究所,碩士論文,2001)。

- 孫鴻鈴,《國立故宮博物院國際借展之個案研究》,(台北:國立政治大學,圖書資訊研究所,碩士論文,1999)。

- 徐佑琪,《博物館「館際合作策略」之研究--以國立歷史博物館爲例》,(台北:國立臺灣師範大學,社會教育研究所,碩士論文,2000)。

- 袁金玉,《國中生博物館經驗之個案研究:以台北市北投國中的一群

學生為例》，(台南：臺南藝術學院，博物館學研究所，碩士論文，1999)。

- 高心怡，《當代博物館展示的再思考》，(台南：臺南藝術學院，博物館學研究所，碩士論文，2001)。

- 涂榮德，《科學博物館家庭觀眾參與互動式展示之研究》，(中壢：中原大學，室內設計研究所，碩士論文，2000)。

- 張元斌，《STRPN - 多媒體時空關係展示延伸型 Petri Net 模式》，(中壢：國立中央大學，資訊管理學系研究所，碩士論文，1997)。

- 張良鏗，《成人教育行政內涵與特質分析之研究》，(嘉義：國立中正大學，成人及繼續教育研究所，碩士論文，1999)。

- 張振明，《美術館展覽及其功能之研究》，(台北：師範大學美術研究所，碩士論文，1990)。

- 張旂彰，《再利用歷史性建築為展示館之研究》，(台南：國立成功大學，建築學系，碩士論文，1999)。

- 莊雯琪，《展示概念與地方文化連結關係分析--以高雄科學工藝博物館為例》，(台北：東吳大學，社會學系，碩士論文，2000)。

- 許玉明，《電腦輔助建築設計─美術展覽空間內觀覽行為特性與空間規模之研究》，(台南：國立成功大學，工程技術研究所，設計技術學程建築設計組，碩士論文，1982)。

- 許美雲，《名人紀念館營運管理之研究- 以「林語堂先生紀念館」為例》，(雲林：南華大學，美學與藝術管理研究所，碩士論文，2000)。

- 許峰旗，《博物館專題特展之展示設計研究-運用設計文化符碼解析與創作設計》，(雲林：雲林科技大學，空間設計系碩士班，碩士論文，2000)。

- 許瓊心，《博物館家庭觀眾參觀行為與親子互動之研究》，(台北：國

立臺灣師範大學，社會教育研究所，碩士論文，1998）。

• 郭瑞坤，《當代台灣的博物館「超級特展」熱：一個「論述」層面的初步分析》，（台南：臺南藝術學院，博物館學研究所，碩士論文，1999）。

• 陳加雯，《博物館展示與知識形塑─以「兵馬俑─秦文化特展」為例》，（台北：國立臺灣師範大學，社會教育研究所，碩士論文，2000）。

• 陳俊文，《數位博物館展示設計- 以科學工藝博物館網路特展「汽車」為例》，（桃園：元智大學，資訊傳播研究所，碩士論文，2000）。

• 陳冠文，《臺南公會堂及吳園再利用-府城傳統民間工藝博物館》，（台中：東海大學，建築學系，碩士論文，1999）。

• 陳鈞坤，《國立海洋生物博物館觀眾參觀行為之研究》，（朝陽科技大學，休閒事業管理系碩士班，碩士論文，2001）。

• 陳煒壬，《概念設計階段中形象資料運作模之探索》，（台中：東海大學建築研究所，碩士論文，1999）。

• 陳筱筠，《奇美博物館成人觀眾學習類型之個案研究》，（南投：暨南國際大學，成人與繼續教育研究所，碩士論文，2001）。

• 陳瓊蕙，《光之演作─展示空間之形塑與情境》，（台南：國立成功大學，建築學系，碩士論文，1999）。

• 陳獻榮，《原住民族文化園區傳統建築展示區參訪動線之研究--以富谷灣區為例》，（新竹：中華大學，建築與都市計畫學系碩士班，碩士論文，2002）。

• 黃于珊，《博物館展示環境與參觀行為之研究》，（雲林：南華大學，美學與藝術管理研究所，碩士論文，2000）。

• 黃衍明，《設計之表達理論》，（台南：國立成功大學，建築(工程)研究所，碩士，1989）。

- 詹淑美，《博物館展示設計評估與展示說明分析研究—國立自然科學博物館科學中心為例》，（台北：國立臺灣師範大學，美術研究所，碩士論文 1996）。
- 廖如玉，《鹿港「古市街」生活環境博物館建構之研究--歷史空間的文化詮釋與呈現》，（雲林：南華大學，美學與藝術管理研究所，碩士論文，2001）。
- 趙月萍，《國內海洋相關博物館教育活動績效評估之研究》，（高雄：國立中山大學，海洋環境及工程學系研究所，碩士論文，1999）。
- 趙靜宜，《展示規劃與評估模式之研究- 以工研院電子所之展示為例》，（台北：銘傳大學，設計管理研究所，碩士論文，2001）。
- 劉純如，《博物館館舍資訊服務系統之使用性研究--以國立自然科學博物館為例》，（台中：東海大學，建築學系，碩士論文，2000）。
- 劉慶宗，《博物館觀眾參觀經驗之研究–以國立海洋生物博物館為例》，（高雄：國立中山大學，公共事務管理研究所，碩士論文，2000）。
- 蔡淑惠，《國中生對國立自然科學博物館生命科學廳展示設施之解說效果研究》，（台中：東海大學，景觀學系，碩士論文，1999）。
- 鄭瑞鴻，《產品展示系統在全球資訊網上的應用模式研究》，（雲林：國立雲林科技大學，工業設計技術研究所，碩士論文，1996）。
- 蕭家賜，《透過電腦動畫輔助建築環境色彩計劃》，（台中：東海大學建築研究所，碩士論文， 1997）。
- 蕭翔鴻，《臺灣地區公立博物館展覽人員專業訓練前置影響因素與需求之探討》，（台南：臺南藝術學院，博物館學研究所，碩士論文，2001）。
- 謝子良，《以 Space syntax 理論分析國內三大美術館空間組織之研究》，（台中：東海大學，建築研究所，碩士論文，1997）。
- 鍾明政，《空間的詮釋—以透明性的觀點審視空間的構成與轉變》，（台南：成功大學建築研究所，碩論士論文，1998）。

國家圖書館出版品預行編目資料

時空落子：博物館展示設計實務＝ The
practice of museum display design ／郭長
江著.-- 臺北市：史博館, 民92
　　面；　公分.--（史物叢刊；41）
參考書目：面
ISBN 957-01-5187-0（平裝）

1. 博物館—展覽

069.7　　　　　　　　　　　92018355

《史物叢刊》41

《時空落子─博物館展示設計實務》

發 行 人　黃光男
出 版 者　國立歷史博物館
　　　　　地　　址：台北市南海路四十九號
　　　　　電　　話：02-2361-0270
　　　　　傳　　眞：02-2361-0171
　　　　　網　　址：http://www.nmh.gov.tw
編　　輯　國立歷史博物館編輯委員會
作　　者　郭長江
主　　編　李明珠
編　　審　蘇啓明
執行編輯　羅桂英
秘 書 室　曾曾旂
會　　計　胡健華
校　　對　江文娥、李錦華、李明、黃貞瑩、羅桂英
印　　製　裕華彩藝股份有限公司
出版日期　中華民國九十二年十一月
定　　價　新台幣 280 元整
展 售 處　國立歷史博物館文化服務處
　　　　　地址：台北市南海路四十九號
　　　　　電話：02-2361-0270
GPN　　　1009203294
ISBN　　　957-01-5187-0（平裝）

Artifacts and History Series 41

THE PRACTICE OF MUSEUM DISPLAY DESIGN

Publisher	Kuang Nan Huang
Commissioners	Naitional Museum of History
	Tel：02-2361-0270
	Fax：02-2361-0171
	http://www.nmh.gov.tw
Editor	Editorial Committee of the National Museum of History
Author	Chang Chiang Kuo
Chief Editor	Ming Chu Lee
Deputy Editor	Chi Ming Su
Executive Editor	Kuei Ying Lo
General Affairs	Tzeng Tzeng Chyi
Chief Accountant	Jian Hua Hu
Proofreaders	Wen er Chiang, Chin Hua Lee, Ming Lee, Chen eng Huang, Kuei Ying Lo
Printing	Yu Hwa Art Printing CO., LTD.
Publication Date	Nov. 2003
Price	NT$ 280
Distributor	Cultural Development & Service Department National Museum of History Add:49 Nan Hai Road Taipei, Taiwan Tel:02-2361-0270
GPN	1009203294
ISBN	957-01-5187-0（平裝）